"博雅大学堂·设计学专业规划教材"编委会

主　任

潘云鹤　（中国工程院原常务副院长，国务院学位委员会委员，中国工程院院士）

委　员

潘云鹤

谭　平　（中国艺术研究院副院长、教授、博士生导师，教育部设计学类专业教学指导委员会主任）

许　平　（中央美术学院教授、博士生导师，国务院学位委员会设计学学科评议组召集人）

潘鲁生　（山东工艺美术学院院长、教授、博士生导师，教育部设计学类专业教学指导委员会副主任）

宁　刚　（景德镇陶瓷大学校长、教授、博士生导师，国务院学位委员会设计学学科评议组成员）

何晓佑　（原南京艺术学院副院长、教授、博士生导师，教育部设计学类专业教学指导委员会副主任）

何人可　（湖南大学教授、博士生导师，教育部设计学类专业教学指导委员会副主任）

何　洁　（清华大学教授、博士生导师，教育部设计学类专业教学指导委员会副主任）

凌继尧　（东南大学教授、博士生导师，国务院学位委员会艺术学学科第5、6届评议组成员）

辛向阳　（原江南大学设计学院院长、教授、博士生导师）

潘长学　（武汉理工大学艺术与设计学院院长、教授、博士生导师）

执行主编

凌继尧

设计学专业规划教材 设计基础/共同课系列

设计概论

凌继尧 著

Introduction to
Design

北京大学出版社
PEKING UNIVERSITY PRESS

图书在版编目（CIP）数据

设计概论 ／ 凌继尧著. —北京：北京大学出版社，2015.7
（21世纪高职高专艺术专业教材）
ISBN 978-7-301-25998-6

Ⅰ.①设⋯ Ⅱ.①凌⋯ Ⅲ.①艺术－设计－概论－高等职业教育－教材
Ⅳ.①J06

中国国家版本馆CIP数据核字（2015）第143174号

书　　　名	设计概论
著作责任者	凌继尧　著
责 任 编 辑	谭　燕
标 准 书 号	ISBN 978-7-301-25998-6
出 版 发 行	北京大学出版社
地　　　址	北京市海淀区成府路205号　100871
网　　　址	http://www.pup.cn　　新浪官方微博：@北京大学出版社
电 子 邮 箱	编辑部 wsz@pup.cn　　总编室 zpup@pup.cn
电　　　话	邮购部 010-62752015　　发行部 010-62750672 编辑部 010-62707742
印 刷 者	北京中科印刷有限公司
经 销 者	新华书店
	720毫米×1020毫米　16开本　12印张　171千字 2015年7月第1版　2023年9月第7次印刷
定　　　价	46.00元

未经许可，不得以任何方式复制或抄袭本书之部分或全部内容。
版权所有，侵权必究
举报电话：010-62752024　电子邮箱：fd@pup.cn
图书如有印装质量问题，请与出版部联系，电话：010-62756370

目 录

丛书序 / 001

第一章　设计的定义 / 001
　一　设计观念的历史发展 / 002
　二　设计的诞生和分类 / 006
　三　设计和自主创新 / 011

第二章　早期工业时期的设计 / 014
　一　设计的先驱者 / 015
　二　德国艺术工业联盟 / 019

第三章　包豪斯：现代设计教育的摇篮 / 025
　一　格罗皮乌斯和包豪斯宣言 / 026
　二　包豪斯发展的三个阶段 / 028

第四章　现代主义设计的两大体系 / 038
　一　功能主义 / 038
　二　式样主义 / 043

第五章　设计中的艺术创意 / 050
　一　美国最美国化的东西 / 052
　二　戴在手腕上的时装 / 058

目 录

第六章　产品的符号意义　/064
一　指示符号　/065
二　象征符号　/071

第七章　用户研究　/076
一　用户研究的概念与价值　/078
二　人物角色的创建　/080
三　用户满意度　/083

第八章　后现代设计的崛起　/086
一　从现代艺术走向后现代艺术　/087
二　后现代艺术对后现代设计的影响　/089
三　后现代设计的多元发展　/092

第九章　经济理论对设计的影响　/100
一　生产什么　/101
二　怎样生产　/104
三　为谁生产　/108

第十章　波普设计和孟菲斯　/112
一　大众文化和波普艺术　/113
二　波普设计　/118
三　孟菲斯　/123

第十一章　绿色设计和人性化设计　/127
一　绿色设计　/128
二　人性化设计　/130
三　北欧设计：绿色的人性化设计　/133

第十二章　趋优消费和设计　/139
一　炫耀性消费　/140
二　趋优消费　/142
三　企业应对趋优消费的策略　/145

第十三章　品牌叙事　/149
一　芭比娃娃的品牌叙事　/150
二　品牌叙事三要素　/155

第十四章　体验经济中的设计　/162
一　体验经济的概念　/163
二　产品的情感化　/165

第十五章　从教堂到宗教　/174
一　哈雷的蜕变　/176
二　品牌忠诚　/179
三　品牌信仰　/181

后记　/184

丛书序 Preface

北京大学出版社在多年出版本科设计专业教材的基础上,决定编辑、出版"博雅大学堂·设计学专业规划教材"。这套丛书涵盖设计基础/共同课、视觉传达设计、环境艺术设计、工业设计/产品设计、动漫设计/多媒体设计等子系列,目前列入出版计划的教材有70—80种。这是我国各家出版社中,迄今为止数量最多、品种最全的本科设计专业系列教材。经过深入的调查研究,北京大学出版社列出书目,委托我物色作者。

北京大学出版社的这项计划得到我国高等院校设计专业的领导和教师们的热烈响应,已有几十所高校参与这套教材的编写。其中,985大学16所:清华大学、浙江大学、上海交通大学、北京理工大学、北京师范大学、东南大学、中南大学、同济大学、山东大学、重庆大学、天津大学、中山大学、厦门大学、四川大学、华东师范大学、东北大学;此外,211大学有7所:南京理工大学、江南大学、上海大学、武汉理工大学、华南师范大学、暨南大学、湖南师范大学;艺术院校16所:南京艺术学院、山东艺术学院、广西艺术学院、云南艺术学院、吉林艺术学院、中央美术学院、中国美术学院、天津美术学院、西安美术学院、广州美术学院、鲁迅美术学院、湖北美术学院、四川美术学院、北京电影学院、山东工艺美术学院、景德镇陶瓷学院。在组稿的过程中,我得到一些艺术院校领导,如山东工艺美术学院院长潘鲁生、景德镇陶瓷学院副院长宁刚等的大力支持。

这套丛书的作者中,既有我国学养丰厚的老一辈专家,如我国工业设计的开拓者和引领者柳冠中,我国设计美学的权威理论家徐恒醇,他们两人早年都曾在德国访学;又有声誉日隆的新秀,如北京电影学院的葛竞,她是一位年轻

有为的女性学者。很多艺术院校的领导承担了丛书的写作任务，他们中有天津美术学院副院长郭振山、中央美术学院城市设计学院院长王中、北京理工大学软件学院院长丁刚毅、西安美术学院院长助理吴昊、山东工艺美术学院数字传媒学院院长顾群业、南京艺术学院工业设计学院院长李亦文、南京工业大学艺术设计学院院长赵慧宁、湖南工业大学包装设计艺术学院院长汪田明、昆明理工大学艺术设计学院院长许佳等。

除此之外，还有一些著名的博士生导师参与了这套丛书的写作，他们中有上海交通大学的周武忠、清华大学的周浩明、北京师范大学的肖永亮、同济大学的范圣玺、华东师范大学的顾平、上海大学的邹其昌、江西师范大学的卢世主等。作者们按照北京大学出版社制定的统一要求和体例进行写作，实力雄厚的作者队伍保障了这套丛书的学术质量。

2015年11月10日，习近平总书记在中央财经领导小组第十一次会议首提"着力加强供给侧结构性改革"。2016年1月29日，习近平总书记在中央政治局第三十次集体学习时将这项改革形容为"十三五"时期的一个发展战略重点，是"衣领子""牛鼻子"。根据我们的理解，供给侧结构性改革的内容之一，就是使产品更好地满足消费者的需求，在这方面，供给侧结构性改革与设计存在着高度的契合和关联。在供给侧结构性改革的视域下，在大众创业、万众创新的背景中，设计活动和设计教育大有可为。

祝愿这套丛书能够受到读者的欢迎，期待广大读者对这套丛书提出宝贵的意见。

凌继尧

2016年2月

第一章

设计观念的历史发展
设计的诞生和分类
设计和自主创新

设计的定义

夏日大雨滂沱以后,你是否注意过从屋檐落下的水滴?在空气阻力的作用下,滚圆的水珠变得头大尾小,成为球面和锥面的结合体,展示出空气动力学的流体形态。20世纪美国最著名的艺术设计师雷蒙德·罗维(Raimond Ferdinand Loewy,1893—1986)和他的同行们在20世纪30—40年代,创立了艺术设计中的流线型风格。这种风格形象地反映了对科技进步的追求,成为飞机、汽车和舰艇造型的基础,并且迅速成为时尚,扩展到卷笔刀、吸尘器、汽油加油柱和灯具的设计中。

在观看海豚表演的时候,你是否注意过它的躯体的比例?为了适应环境,通过漫长的生物进化过程的不断优化,海豚形成了水中阻力最小的体形。它的长度和厚度的比约为3.6,这种比例可谓恰到好处。因为海豚在水中游动时,既有形状阻力,又有摩擦阻力。如果它的厚度变薄,虽然形状阻力减少,但是摩擦阻力会大大增加。而如果它的厚度加大,虽然摩擦阻力减少,但是形状阻力却又大增。老式潜艇采用了一般舰艇的造型,现代潜艇则按照海豚的体形来建造,结果,航速一下子提高了20%—25%。

艺术设计改变着人们的生活方式,我们处处享受着艺术设计的成果。当你

拨打电话的时候，你可能没有想过，现代电话机的原型是美国艺术设计师德雷福斯（Henry Dreffuss，1904—1972）1937 年设计的。当时他为贝尔公司设计了用塑料代替金属、用按键代替转盘拨号的电话机，这种电话机表明了质的飞跃，很快风行全世界。你阅读本书坐的椅子，可能是镀铬（克罗米）的金属弯管椅。第一把这种类型的椅子是德国包豪斯教师布鲁耶（Marcel Breuer，1902—1981 年）在 1925 年设计的。他受到他所骑的阿德勒牌自行车镀铬钢管把手的启发，设计了可折叠的镀铬金属弯管椅。他的意图是：吸收现代工业的生产工艺，利用比较廉价和实用的材料制造产品，并解决标准化问题。布鲁耶成为第一个把镀铬金属弯管带进千家万户的艺术设计师，他的设计改变了家具的制作和使用。

一　设计观念的历史发展

设计是英语 design 的译名。不过，在我们的专业和语境中，design 并不是对象的全部设计，而只是对象的艺术方面的设计。比如汽车的设计，一般包括机械设计、电器设计、造型和内饰设计，这些设计分别由机械设计师、电器设计师和艺术设计师承担。当然，他们的工作是统一的、协调的，不过，毕竟分工有所不同。我们说艺术设计师设计了轿车，只是指他设计了轿车的造型和内饰，而不是指他设计了轿车的机械系统和电器系统。

我国高校的工科专业大部分学的是设计，然而这些设计都有限定词，如机械设计、建筑设计、通信设计、电子设计、航空设计、道路桥梁设计、船舶设计、水利设计、电力设计等，这些设计可以统称为工程设计。而我们所学的工业设计、产品设计、视觉传达设计、环境艺术设计等，可以统称为艺术设计。我们在使用简称的概念"设计"时，应该时刻记住，它所指的实际上是艺术设计。

艺术设计是现代工业批量生产的条件下，把产品的功能、使用时的舒适和外观的美有机地、和谐地结合起来的设计。作为一种职业，它在 20 世纪初期

诞生和形成。然而，在艺术设计作为职业形成以前，人类在数千年的器物制作过程中，艺术设计观念已经形成并得到发展。古代有不少著作对器物制作规律进行了理论思考，论述了器物文化中效用和美、技术和艺术、功能和形式的统一。这些基本原则不仅总结和规范了当时的器物制作活动，而且成为现代艺术设计的基础。

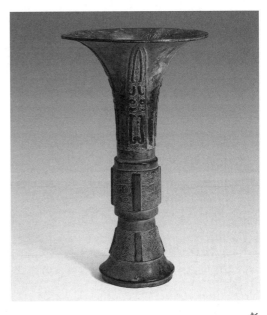

觚

我国春秋时代的文献中，有很多记载涉及艺术设计的观念。《老子》第十一章谈到，车轮中心的孔是空的，所以车轮能转动。器皿的中间是空的，所以器皿能盛东西。房屋中间是空的，所以房屋能住人。任何事物不能只有"有"而没有"无"。"有"是形式，"无"是功能。老子在这里谈的是器物的形式和功能的关系问题。《论语·雍也》篇写道："子曰：'觚不觚，觚哉？觚哉！'"觚是古代盛酒的器具。孔子慨叹道：觚已经不像觚的样子了，它还算觚吗？它怎能算觚呢！孔子不是从功能的角度看待觚的。因为觚如果仅仅作为饮具使用，完全没有必要知道它的形状、材质和装饰，只要它底上没有洞，在使用它时不伤到嘴唇就行了。孔子是从象征意义看待觚的。觚的型制是某种身份和社会地位的象征，现在失去了这种象征意义，它怎能算觚呢？

战国时期的《考工记》是我国第一部论述手工艺技术的著作，也是我国古代技术史最重要的文献。它虽然仅有7100多字，可是在我国器物制作史上产生了重大影响。《考工记》包含着丰富的艺术设计观念。以车为例，它关于车轮、车厢、车盖、辕和车的其他部件的制作原则充分体现了形式遵循功能的观念。我们都见过马车，马车前部驾马的两根直木叫辕。实际上，辕的前部

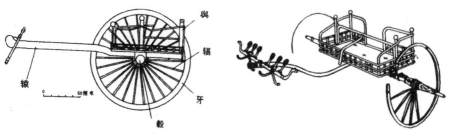

《考工记》中车制示意图　　　　　　先秦独辀车型制

江苏淮安高庄战国墓出土的青铜马车

上曲，后部水平。如果车辕平直而不弯曲，那么，上斜坡就比较困难，即便能爬坡，也容易翻车。下车时，也要有人拉住车尾。所以，辕要坚韧，弯曲要适度。弯曲过分，容易折断；弯曲不足，车体上仰。车轮的制作要使使用者感到舒适，用现代术语说，要考虑到人体工程学因素。轮子太高，人不容易登车；轮子太低，马就十分吃力，好像常常处在爬坡状态。

　　木车的制作还要考虑到文化象征意义。车盖的圆形象征天空，轸（车厢底部的横木）的方形象征大地（天圆地方）；车辐30条，象征每月30天；盖弓

（车盖的骨架，呈弓形，上面覆盖布幕）28条，象征28宿（即28星，古代天文学家把赤道附近的天区划分成28个区域，每个区域选择一颗星作为观测的标志，叫作28宿）。

在《考工记》以后的各个历史时期中，我国都有器物制作方面的著作。明朝宋应星的《天工开物》集中国传统文化和科学技术于一身，"天工开物"的意思是"天然界靠人工技巧开发出有用之物"，这四个字集中体现了中国传统的造物思想。明朝文震亨的《长物志》则论述了家具的制作。明朝中期到清初的明式家具是中国传统家具的典型，它是明朝生活方式的表现，蕴涵着特定的时代精神。明式家具或方正古朴，或雅致清丽，使人产生高雅绝俗的趣味。拿明式家具中的马蹄足来说，它和国外家具中多呈S形的弯腿完全不同。它的内翻马蹄腿犹如马蹄内翻的马前腿。作高腿时挺拔，有漫步之姿；作矮腿时，似奔驰之势。而从马蹄腿的走势看，又表现出相对的力度。这正是文人外柔内刚的气节的体现。

而在西方，古希腊人把"艺术"称作tekhne，这个希腊词语也有"技术""技艺"的含义，有的著作就把它译成"技术"。因为古希腊人理解的"艺术"，既包括音乐、绘画、雕塑等，也包括手工业、农业、医药、骑射、烹调等。在古希腊人那里，艺术和技术是不同的却相互补充的活动。这是劳动发展的早期阶段所特有的。

古罗马建筑家维特鲁威（Vitruvius，前1世纪）在《建筑十书》中论述了造物活动中美和功用的关系。古罗马人所说的建筑不仅指房屋建造，而且包括钟表制作、机器制造和船舶制造。维特鲁威提出建筑的基本原则是"坚固、适用、美观的原则"。他理解的美有两种含义：一种是通过比例和对称，使眼睛感到愉悦；另一种是通过适用和合目的，使人快乐。建造房屋要考虑到宅地、卫生、采光、造价，以及主人的身份、地位、生活方式和实际需要。可见，在维特鲁威的建筑理论中，形式美和功能美之间保持了某种平衡。

文艺复兴时期的达·芬奇（Leonardo da Vinci，1452—1519）不仅是大画家，而且是大数学家、力学家和工程师。他设计过机床、纺织机、挖土机、

泵、压榨机、飞机和降落伞。文艺复兴时期的职业画家在从事设计时，更为关心的是自己设计的最终产品的实际用途。这样，他们的创作活动开始从艺术领域转入器物制作领域，即从精神文化领域转入物质文化领域。在文艺复兴时期设计的一些产品中，体现出艺术和技术的内在统一。

从 18 世纪开始，西方国家陆续发生了工业革命。西方一些美学家看到美和效用之间的联系，不过，此时"艺术"的概念并不用于普通住宅、日用品和服装的设计和制作。而 19 世纪，随着艺术家对生产过程的介入，器物的设计和制作也被看作是一种艺术。18 至 19 世纪在欧洲国家举办的大型工业展览会，尤其是每五年一届的世界博览会，促进了关于技术和器物文化的审美问题的讨论，也促进了科技的进步和设计的发展。

19 世纪已经有人着手对器物制作和艺术创作进行比较研究，寻找艺术和艺术设计之间共同的根源，进而阐述器物的制作原则和结构特征。英国学者克伦（W. Crane）的《设计基础》（伦敦，1898）一书就是这类成果之一。它被译成多种文字，对艺术设计的诞生和发展产生了重要的影响。

二　设计的诞生和分类

设计作为一种人类有意识的活动，其含义是"在正式做某项工作之前，根据一定的目的要求，预先制定方法、图样等"[1]。西方最早提到设计概念的词典是 1588 年出版的《牛津英文词典》，它这样解释"设计"："由人所设想的一种计划，或是为实现某物而作的纲要。""为艺术品……（或是）应用艺术的物件所作之最初画绘的草稿，它规范了一件作品的完成。"总之，人们在劳动活动中改造自然界的物质，把它们变成满足人们的需要的产品时，要预先在头脑中改造这些物质。未来产品的原型就是这种产品的设计。

艺术设计是人类设计活动中的一种。如果把艺术设计广义地理解为效用和

[1]《现代汉语词典》，商务印书馆 1982 年版，第 1003 页。

形式、技术和美的结合，那么，它在人类活动的初期就产生了。有人不无幽默地把上帝称作第一位艺术设计师。根据《圣经》，上帝从亚当身上取下一根肋骨，用那根肋骨造了一个许配给亚当的夏娃。上帝赋予夏娃的外貌，千百年来令诗人和画家赞叹不已。然而，艺术设计是一个特定的历史概念，它是现代工业生产条件下的产物。那么，艺术设计有没有一个确切的诞生日期呢？

如果把艺术设计看作解决艺术和机器技术之间的冲突的手段，那么，艺术设计编年史可以从美国建筑师赖特（Frank Lloyd Wright，1869—1956）开始撰写，因为他宣称机器能够像手工工具一样成为艺术家手中的工具。如果认为艺术设计是消除艺术创作和物质实践活动之间的对立的途径，那么，艺术设计史可以从英国威廉·莫里斯（William Morris，1834—1896）开始。如果主张通过艺术设计全面地发展个性、恢复个性的完整，并通过个性的创作重建对象世界的完整性，使技术文明人化，那么，德国建筑家格罗皮乌斯（Walter Georg Gropius，1883—1969）领导的艺术设计学校包豪斯就是艺术设计史的发端。如果把艺术设计当作贸易的刺激剂，那么，应该承认英国工业家和政治家罗伯特·皮尔爵士（Robert Peel，1788—1850，于1834—1835、1841—1846年任英国首相）是位预言家。1832年，他在英国下议院号召利用艺术来提高英国产品的竞争力。类似的观点还可以举出很多。要想确定艺术设计诞生的具体日期，也许是经院派的做法，但这大概是不可能的。然而无疑，艺术设计作为职业诞生于20世纪初期。

艺术设计的应用领域很广。除产品设计外，艺术设计还运用于环境设计。人周围的环境不仅是物质环境，而且包括人的关系领域。这种完整环境的观念，是在艺术设计的实践中逐渐形成的。包豪斯学校提出完整环境的观念主要指物质环境，德国乌尔姆高等造型学院把人周围的环境不仅仅归结为物质环境，而且根据生态学原则，把人的关系领域也纳入人周围的环境。相应地，艺术设计解决两组问题：物质环境和人的行为的设计，第一组问题包括环境和产品世界，第二组问题包括交际环境。这样，艺术设计可以分为三类：环境设计、产品设计、视觉传达设计。这种分类得到很多人的赞同，有人就把艺术设计分

为:为了传达的设计——视觉传达设计,为了使用的设计——产品设计,以及为了居住的设计——环境设计。[2]

1983年第13届国际工业设计会议的主题"从小匙到大城市",标明了艺术设计宽广的应用领域。也有人根据高校中艺术设计的专业设置,把艺术设计分成五类:环境艺术设计、产品设计、平面设计、广告设计、染织和服饰设计。

产品设计又称为"工业设计",它是英语industrial design的译名。"工业设计"的实际涵义应该是"工业产品的艺术设计",而不是机械的工业设计。industrial design这个术语是美国艺术家约瑟夫·西奈尔(Joseph Sinell)于1919年首次提出来的,他以此称呼广告上的工业产品图像。自从1927年美国早期著名的艺术设计师诺曼·贝尔·盖茨(Norman Bel Geddes,1893—1958)广泛地使用这个术语后,它开始获得与我们现在的理解比较接近的涵义,即机器和仪表制造等工业领域里的艺术设计。

美国早期著名的艺术设计师都是工业设计师,美国最重要的艺术设计刊物是《工业设计》,世界上最有影响的艺术设计组织是成立于1957年的国际工业设计学会联合会(International Council of Societies of Industrial Design,简称ICSID),国际上最权威的艺术设计定义也是工业设计定义。

1964年受联合国教科文组织的委托,国际工业设计学会联合会在比利时临近北海的港口城市布吕赫(Brugge)召开的国际工业设计会议讨论了工业设计师的培养方法,会议首先讨论了工业设计的定义。英国工业设计师布莱克(M.Blake)提出,工业设计是工业生产的一个方面,它涉及产品和消费者的相互联系。工业设计把产品形式看作决定产品制作的生产方式和材料的功能性的表现。马尔多纳多(Tomás Maldonado,1922—)反对这种观点,认为工业设计不是"工业生产的一个方面",而是独立的活动。

马尔多纳多当时是德国乌尔姆高等造型学院的校长,他出生于阿根廷讲西

[2] 转引自〔德〕B.E.布尔德克著,胡佑宗译:《工业设计》,台湾亚太图书出版社2001年版,第10页。

班牙语的拉美裔和讲英语的苏格兰裔家庭，1967年加入意大利国籍，1967—1969年任国际工业设计学会联合会主席。他提出的定义为会议所采纳，这个广为援引的著名定义也见于马尔多纳多在1965年发表的《工业设计教育》一文中："工业设计是一种

马尔多纳多

创造性的活动，旨在确定工业产品的形式属性。虽然形式属性也包括产品的外部特征，但更主要的却是结构和功能的相互联系，它们将产品变成从生产者和消费者双方的观点来看的统一的整体。"[3]

在这里，马尔多纳多区分了产品的"外部特征"和"形式属性"两个概念。外部特征指赋予产品更加吸引人的外观，这样做有时是为了掩盖结构上的缺陷。形式属性是决定产品性质的各种内部因素协调和整合的结果，它们也这样或那样地体现在外貌成型过程中。马尔多纳多在说到形式属性时，很少指产品的外部形式，而是指结构联系和功能联系。确定这些属性和它们的协调，是工业设计师的基本任务。而这些形式属性显然由生产的技术复杂性和产品的技术复杂性所决定。

国际工业设计学会联合会在1980年巴黎举办的会议上，把马尔多纳多提出的定义修订为："就批量生产的工业产品而言，凭借训练、经验及视觉感受而赋予材料、结构、形态、色彩、表面加工以及装饰以新的品质和资格，叫作工业设计。根据当时的具体情况，工业设计师应在上述工业产品全部侧面或其中几个侧面进行工作，而且，当需要工业设计师对包装、宣传、展示、市场开

[3]〔意〕马尔多纳多：《工业设计教育》，载《艺术教育》一书，纽约1965年版，第17页。

发等问题付出自己的技术知识和经验以及视觉评价能力时,这也属于工业设计的范畴。"

对于艺术设计的分类,有人按照自然描述的方法,即根据艺术设计现实存在的状况进行划分,把艺术设计分为六类:传统手工艺品设计,包括陶瓷、染织、漆艺、木工等;现代工业产品设计,包括各种生活用品、家电、机械产品等;环境艺术设计,包括园林、小区、街头设施、室内装修等;文化传媒设计,包括展览布置、文化标志、书籍装帧等;商业传媒设计,包括广告、商标、店面橱窗、企业形象等;时装设计,包括生活服装、工作服、礼服、艺术表演服装等。这种分类具有广泛的包容性,一些新兴的设计分支,如网络设计、动画等,都可以归入上述相应的种类中。

艺术设计是艺术、技术和科学的交融结合,集成性和跨学科性是它的本质特征。艺术设计师和实用美工师的区别在于,后者只是在工程师设计或制作出产品的功能形式和技术形式后,才从事自己的创作。艺术设计师则相反,他从一开始就和从事设计的工程师(机械设计师、电器设计师)一起工作,因为他对整个产品负责,而不仅仅对产品的艺术性负责。也就是说,艺术设计绝对不是先有产品、后有美化的设计,更不是只有装饰、装潢的美化设计,它应该始终与产品最初的结构设计平行进行。所以,仅会画画绝对当不了艺术设计师,艺术设计师必须了解生产技术。只有当他既不是技术的奴隶又不脱离技术时,才能够自由地表现自己的构思。

艺术设计是一种生活方式的设计,也是一种文化的设计、一种情感体验的设计。艺术设计师按照人的需要、爱好和趣味设计产品。他在设计产品以及物质环境时,仿佛在设计人自身。正如有的时装设计师所说的那样,他设计的不是女装,而是女性本人——她的外貌、姿态、情感和生活风格。因此,艺术设计师直接设计的是产品,间接设计的是人和社会。人、人的外貌和生活方式的设计,是艺术设计师的真正目的。艺术设计受到文化的制约,同时它又在设计某种文化类型。艺术设计师通过设计新器物以改变文化价值。

三 设计和自主创新

中国政府要求"把增强自主创新能力作为科学技术发展的战略基点和调整产业结构、转变增长方式的中心环节",明确提出建立以企业为主体、以市场为导向、产学研相结合的创新体系,形成自主创新的基本构架。"国家创新体系"这个概念是英国经济学家克里斯·弗里曼于1987年在《技术和经济运行:来自日本的经验》一书中首次使用的,这个概念已为世界经济合作与发展组织(OECD)正式接受:"国家创新体系是政府、企业、大学、研究院所、中介机构等为了一系列共同的社会和经济目标,通过建设性地相互作用而构成的机构网络,其主要活动是启发、引进、改造与扩散新技术,创新是这个体系变化和发展的根本动力。"

设计是企业集成创新的重要途径。研究设计作为集成创新途径的特点,有利于培育企业集成创新的能力,提高其推广设计的自觉性。那么,设计作为集成创新途径,有什么特点呢?

第一,设计具有原型或原生材料,也就是说,它具有供集成的客体。而供集成的客体,不仅可以是同一种类或者相近种类的物体和现象,而且可以是比较疏远的种类的物体和现象。不同领域的客体可以组合,甚至不是整个客体,而只是客体的一部分,或者作用原则、功能特征、知觉特征也可以集成为新的统一体。

发明作为原始创新,在技术中指创造新的机器、仪表、工具和工艺流程,在科学中指发现新的规律、现象、定律。设计和发明不同,它所发现的不是现象本身,而是现象之间存在的联系。我们通常认为轿车、机车、电冰箱等是发明的结果。而实际上,发明的只是蒸汽机、内燃发动机。然后,把蒸汽机集成到马车上,成为轿车的形象。如果这种车子沿着铁轨行驶的话,就是机车。把蒸汽机集成到帆船上,就成为轮船。冷冻装置可以装在厨房的柜子上,从而产生电冰箱。轿车的一种原型就是内装发动机、下面配有轮子的普通轿式马车。

发明是唯一的。第二热力学定律无论在发现它的1850年还是在1950年,

无论在纽约还是在伦敦都是一样的。而集成是多种多样的。德国和日本的轿车在结构、功率、使用材料和外形上是彼此不同的。现在的轿车不同于第一辆轿车，也不同于10年以后的轿车。因此，集成创新有广阔的空间。

第二，设计具有明确的目的性和强烈的功利性。发明与此不同，它往往是意想不到地产生的，或者是长期实验的结果，其最终结果在起初相当含混。发明不总是为了某种具体的功利目的。苏格兰裔美国人贝尔（Alexander Graham Bell）发明电话是原始创新，美国人德雷福斯设计电话机的现代款式是集成创新。这两种创新的目的不一样。虽然贝尔1876年在美国获得第一台实用电话的专利，不过，电话只是贝尔研究声音传播规律的自然结果，而这种结果在起初并不明朗，它不指向某种具体的功利意图。德雷福斯在一开始目的就很明确：改变电话机外观，降低重量和造价，追求使用的便捷、舒适，从而提高产品的附加值。

第三，设计起着进步的加速器的作用，起着某种技术催化剂和社会催化剂的作用。设计作为集成创新途径，把科学家和发明家所获得的发现、规律、原则、材料用于具体的现实，使它们进入工业、技术和日常生活中。蒸汽机一开始只用于矿井中的抽水，接着用作金属加工、织造、木材加工企业中产生旋转运动的发动机，然后用作铁路、轮船上的发动机，最后用作无轨运输和空中运输的发动机。这样，由于集成、变化、适应，蒸气发动机征服了越来越多的领域，加速了各个部门中的技术进步和社会进步。

第四，设计在集成创新时产生出质量效果。质量效果不仅指可以触摸的物质质量，例如汽车和坦克在水上行走，或者飞机水栖的能力；而且指精神质量、心理生理质量，例如赋予产品以美和舒适的属性。表面看来，设计师只完成了某项产品的设计任务，但实际上，他们活动的结果以某种方式培育了消费者的某些趣味、习惯和追求。艺术设计师虽然同物打交道，然而他们指向的不是物，而是人。他们把改善社会条件和提高社会的审美水准作为自己的职责。

思考题

1. 什么是设计？
2. 设计的观念是怎样发展的？
3. 设计和集成创新有什么关系？

阅读书目

李砚祖：《艺术设计概论》，湖北美术出版社 2009 年版。
凌继尧等：《艺术设计概论》，北京大学出版社 2015 年版。
尹定邦、邵宏主编：《设计学概论》，人民美术出版社 2013 年版。

第二章　设计的先驱者——德国艺术工业联盟

早期工业时期的设计

发端于英国的工业革命给人类带来了翻天覆地的变化。面对高耸的、浓烟滚滚的烟囱和日夜轰鸣的机器，人们对机器风驰电掣的速度、移山倒海的力量、创造财富的神奇惊叹不已。19世纪英国女演员芬尼·肯姆布尔这样形容火车："它靠轮子行走，那就是它的腿；轮子是靠叫作活塞的光亮的钢腿来转动的；所有这些都靠蒸汽来推动……这匹怪兽的缰绳、嚼子和笼头只不过一个小小的钢把手，它用来给它的腿或活塞加上或放掉蒸汽，因此连一个孩子也能够操纵自如。这个喷气的小动物……我多么想轻轻地拍拍它。"[1]然而，随着时间的推移，工业生产的弊病日益显露出来。例如，它导致环境的污染和噪音的增加。约翰·罗斯金（John Ruskin，1819—1896）在19世纪预测，20世纪英国各地的"烟囱会像利物浦码头上的桅杆那样密布"，"没有草地……没有树木，没有花园"，"在每一公顷的英国土地上都会安装起井架和机器"。威廉·莫里斯愤怒地问道：是否一切都要弄到"在一大堆煤渣的顶上建立起一座帐房，把赏心悦目的东西从世界上一扫而光"，才肯罢休？[2]而对机器生产的产品艺术

[1]〔英〕阿萨·勃里格斯著，陈叔平译：《英国社会史》，中国人民大学出版社1991年版，第259页。
[2]同上书，第232—233页。

质量下降的不满、思考和探索，直接导致了艺术设计的诞生。

英国人威廉·莫里斯和罗斯金被后人追溯为设计的先驱者，而德国艺术工业联盟则实现了19世纪末期发生的手工艺设计向工业设计的过渡。

一 设计的先驱者

19世纪中期英国试图实现艺术和手工艺的结合的运动，即艺术与手工艺运动（The Arts and Crafts Movement，亦译为"工艺美术运动"），是欧洲设计理论的源头。这场运动的首领是威廉·莫里斯和约翰·罗斯金。这场运动为什么叫作"艺术与手工艺运动"呢？因为莫里斯认为手工艺者被艺术家抛在后面了，他们必须迎头赶上，与艺术家并肩工作。这场运动的名称表明了它的实质。19世纪，资本主义大工业生产造成技术和艺术的脱节和对立。与手工艺生产相比，机器生产的批量产品导致艺术质量急剧下降，由此还引起了消费者艺术趣味的滑落。这些问题使威廉·莫里斯和罗斯金深感不安。他们力图通过完全否定技术和机器生产、恢复艺术和手工艺的联系，来解决技术和艺术之间的矛盾。

罗斯金是英国艺术理论家、画家、诗人和政论家。他的《建筑的七盏明灯》论述了建筑和装饰的设计原理，肯定"装饰是建筑的首要部分"，呼吁工业化的英国回到中世纪。

罗斯金的思想对同时代人产生了很大的影响。虽然现在看来，他的不少观点是幼稚的和陈腐的，然而不应当忘记，他在一个半世纪前就注意到工业艺术问题。1857年7月10日和13日，罗斯金在曼彻斯特的两次演讲阐述了艺术与效用的关系。他尖锐地提出了工业产品的

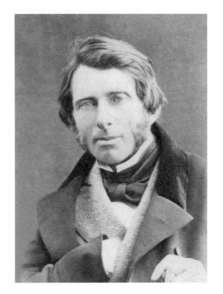

罗斯金

艺术质量问题，引起了社会对工业艺术的注意。但他的结论是错误的，他主张解决矛盾的出路是倒退到手工生产中去，认为产品的审美完善只可能在手工劳动广泛普及的基础上产生。

1851年，英国为举办第一届世界博览会，在伦敦市中心建造了展览馆。博览会由英国维多利亚女王的丈夫阿尔伯特亲王主持。展览馆被称为水晶宫，又称为"玻璃方舟"，因为它主要由钢架和玻璃构成。水晶宫由英国园艺师和建筑师柏克斯顿（J. Paxton，1803—1865）设计。他受到王莲叶子的启示，设计出具有薄膜结构的建筑造型。王莲是一种像荷叶似的浮在水面的热带花卉，它的叶子背面有许多粗大的叶脉，构成了骨架，其间连有镰刀形横膈。叶子里的气室使叶子稳定地浮在水面。王莲叶的直径可达1.5—2米，一个五六岁的孩子坐在上面不会下沉。水晶宫是19世纪工业生产方式的原型，全部为预制构件，构件在各处完成，然后在现场装配，整个施工期为四个半月。展厅结构轻巧，宽敞明亮。水晶宫在使用后可以拆除，在另外的地方重建。

水晶宫两种不同的设计图稿，柏克斯顿，1851年

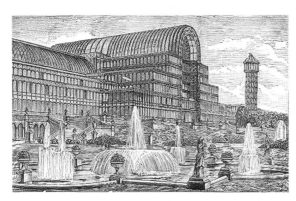

水晶宫

罗斯金不满意水晶宫的外形，称它为由两根烟囱支撑起来的大蒸锅。当

这座建筑被移到新的、固定的场所——当时伦敦的郊区时，罗斯金被激怒了。他指出，水晶宫彻底破坏了郊区的风景。许多人到郊区参观水晶宫，践踏了草地，毫不吝惜地毁坏了环境。他担心人类无节制地掠夺自然会造成难以弥补的恶果，这已经和生态美学、环境友好的现代美学观点相接近。

威廉·莫里斯是罗斯金观点的最早支持者之一。他是一位活动家，1853—1856

莫里斯

年在牛津大学学习，1856年在伦敦学建筑。莫里斯既作为作家又作为思想家和资本主义发生冲突。他感到困惑的问题是：为什么19世纪下半叶建筑和实用艺术发生了衰落？他的答案有两点：首先，资本主义只承认带来商业利润的产品是有价值的，制造商由于采用机器，因而能够用同样的工时和成本生产出多得多的廉价产品，导致产品艺术质量下降；其次，追逐利润的物质生产的增长导致劳动分工，丧失了劳动的创造性。他认为，每个历史时代艺术性质的决定因素是作为该时代基础的劳动的性质，而手工劳动则是任何一种艺术性劳动的萌芽。

莫里斯具有实践经验、艺术才能和组织能力，他不满足于普及和进一步发展罗斯金的思想，而是力图把这些思想付诸实践。1861—1862年，他和马歇尔（P. Marshall）、福克纳（C. H. Faulkner）一起组织了艺术工业联合会。联合会的手工工场为客户从事室内装潢、壁画制作等工作，工人们按照莫里斯和其他画家绘制的图样，通过手工生产制作家具、器皿、壁纸、地毯、绣品、窗帘、门窗彩花玻璃、金属制品和帷幔织物等。莫里斯的结婚新居"红房子"由他的朋友、建筑师韦伯（Filip Webb）于1859年设计。"红房子"力求接近中世纪后期的风格。韦布采用了某些哥特式细部，如尖拱顶、高坡度屋顶等。它的装饰和器具由莫里斯亲自设计，他故意采用了返回原始状态的创作方法，桌

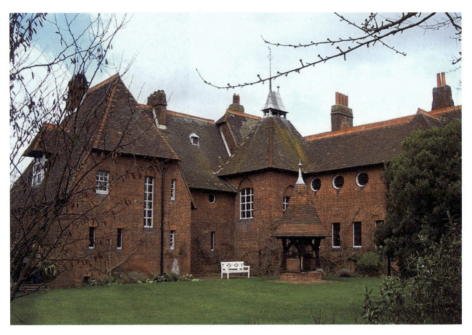

韦伯设计的"红房子",1859年

椅"具有强烈的中世纪味道"。"红房子"不仅影响了私人住宅的设计,而且成为对人栖居的环境进行整体安排的范例。有的西方学者这样评述莫里斯的成就:"一个普通人的住屋再度成为建筑师设计思想有价值的对象,一把椅子或一个花瓶再度成为艺术家驰骋想象力的用武之地。"正因为如此,莫里斯成为20世纪"真正的先知",他相信艺术不是为少数人的,而是为所有人的。

莫里斯参与创办的手工艺研究同业行会,是英国最早的设计协会之一。莫里斯把当时英国人不喜欢公开谈论的私人住宅和居住环境问题变成讨论的对象。他建议采用风格轻盈的室内装潢、色彩鲜亮的墙纸、新的灯具和家具。用莫里斯工场生产的墙纸和家具布置房间,在英国很快成为一种时髦。这些产品具有很高的艺术水准,和机器生产的批量产品形成了强烈的对比。莫里斯于1861年设计的以雏菊为基本纹样的墙纸格调清新,匀称悦目,有浓厚的装饰味道,与当时一般设计师惯常模仿自然的手法迥然不同。莫里斯还使居住环境成为展览会的主题。1866年在当时英国最大的博物馆——伦敦维多利亚和阿

尔伯特博物馆展出的"绿客厅"是未来室内装潢的实验设计，它和"红房子"一样获得广泛的知名度。莫里斯以此表明艺术家参与环境设计的可能性。

莫里斯对环境的注意是由生活条件的急剧变化引起的。他建"红房子"的时候，伦敦已经开通了由蒸汽机车牵引的地铁，行驶着蒸汽机发动的公共汽车，街道上铺设了沥青。蒸汽机和铁路极大地改变了国家的面貌，原有的物质环境被清除了，许多年来形成的联系和关系也随之永远消失了。莫里斯批评人类为新的机器文明付出了巨大的代价。他看到艺术和技术之间的矛盾，认为这种矛盾无法解决，唯一的出路是返回到家庭作坊式的手工劳动中去。

莫里斯兴办工场的目的是为了发展大众的艺术趣味和改善他们的日常生活状况。他的工场的产品销路很好，然而价格昂贵，买主都是社会的富裕阶层。这违背了莫里斯的初衷。莫里斯不得不承认，他实际上几乎只为富人们在工作。看到这种结局，他最终离开了自己的工场。不过，莫里斯培植的事业继续发展。他倡导的手工艺设计协会首先在英国、德国、奥地利诞生了。这些协会感兴趣的是，在他们活动的物质结果中体现出手工艺设计的某些重要原则——高质量，优雅简洁，极好的材料感，美和效用的结合。

莫里斯领导的艺术与手工艺运动复活的是艺术的手工艺，而不是工业艺术。他复活手工艺的工作具有积极意义，但是，他回到中世纪的想法、为中世纪原始的社会条件进行辩护却是一种倒退。那么，机器生产的批量产品能不能也体现手工艺设计的原则，与莫里斯工场的产品相媲美呢？对这个问题的思考，导致了手工艺设计向工业艺术设计的过渡，而这是由德国艺术工业联盟实现的。

二　德国艺术工业联盟

德国艺术工业联盟成立于 1907 年。为了讨论技术产品形式的审美本质和标准化对艺术发展的影响，德国的一些建筑家、艺术家和工业家把艺术兴趣和研究对象相同的人联合起来，这种想法得到德国官方机构的支持，于是，德国

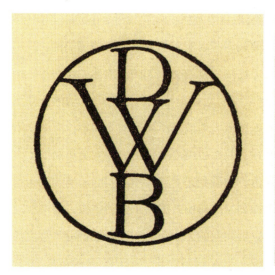
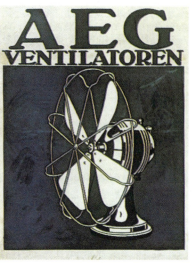

德国艺术工业联盟（DWB）标志　　　　　彼得·贝伦斯：AEG 电风扇说明书封面，1908 年

艺术工业联盟成立。德国艺术工业联盟的早期领导者中已经没有人能够想起，究竟是谁建议采用这个名称的，它仿佛自然而然地产生，并立即为大家所接受。"德国艺术工业联盟"的德语为 Deutscher Werkbund，简称 DWB，字面意义是"德意志制造联盟"，有的《德汉词典》把它翻译成"（1907 年建立的）德国工厂联合会"[3]，我们之所以采用"德国艺术工业联盟"的译法，是因为它确切地说明了这种组织的涵义：这不是工业家解决艺术问题的联盟，也不是完成工业任务的艺术家的联盟，而是艺术和工业、艺术家和工业家的联盟。联盟的基本目的是追求产品的质量以及最好地体现这种质量的形式。

德国艺术工业联盟受到罗斯金和莫里斯的影响，它的早期领导者之一亨利·凡·德·威尔德（Henry van de Velde，1863—1957）说："罗斯金和莫里斯的著作及其影响，无疑是使我们的思想发育壮大，唤起我们进行种种活动，以及在装饰艺术中引起全面更新的种子。"[4] 凡·德·威尔德在莫里斯的影响下，放弃了绘画，献身于实用美术，设计墙纸、锦缎、家具和书籍装帧。德国艺术

[3]《德汉词典》，上海译文出版社 1987 年版，第 1410 页。
[4]〔英〕佩夫斯纳著，王申祜译：《现代设计的先驱者》，中国建筑出版社 1987 年版，第 9 页。

工业联盟的章程指出："艺术工业联盟的目的是通过艺术、工业和手工艺的共同努力，提高工业产品的质量，并且宣传和全面地研究这个问题。艺术家、工业家、生产问题专家，以及'候补会员'可以成为联盟的会员，整个团体和机构可以被接受为'候补会员'。"[5]

德国艺术工业联盟的宣言阐述了新的原则："尽管在其他工业生产部门中由于总的技术进步，质量得到提高（例如，在机器制造、船舶制造和电子技术中），然而在艺术工业中艺术评价因素和纯技术因素结合在一起；艺术评价因素应该从产品最大的有效性和经济性的观点加以识别。而这要求消费者具有趣味的高度规范性，以及高度的文化修养。为了使德国生产的产品达到高质量，必须要有优秀的艺术知识分子和技术知识分子的相互合作。德国艺术工业联盟把旨在提高工业产品质量的这种联盟视为自己的最高目的，并把这种目的看作德国文化的工具。"[6]

艺术工业联盟之所以首先在德国产生，有其特殊的原因。当时德国产生了世界上第一批大型垄断组织。在这些垄断组织中，迅速形成了艺术家和工业家的牢固联盟，展示了艺术任务和生产任务的新型关系。例如，著名建筑家和艺术设计师彼得·贝伦斯（Peter Behrens，1868—1940）成为德国通用电气公司（AEG）的经理之一，负责该公司生产活动的艺术问题。他同许多工业家、商人和艺术家建立了密切的联系，把他们的兴趣纳入共同的轨道。他试图找到大家都能接受的解决艺术问题的原则。这不仅影响到物质文化的审美理论和工业产品的形式理论，而且也对纯美学问题的解决产生了作用。19世纪末期，德国创办了大量的专门杂志，如《潘神》（德语 Pan,1895）、《装饰艺术》（1897）、《德国艺术和装饰》（1897）、《艺术和手工艺》（1898）、《室内装饰》（1890）等。它们对各种艺术活动，包括对物质环境的审美改造进行综合研究，为艺术设计作为新型职业的诞生准备了理论前提。而艺术工业联盟正是艺术设计的一种组织机构。

[5]《德国艺术工业联盟50年》，美因河畔法兰克福、柏林1958年版，第22页。
[6] 同上书，第21页。

由于许多著名的企业家加入了艺术工业联盟，这个组织影响极大。它吸引了大批有才能的艺术家从事工业设计事业。联盟成立的第二年，即1908年，拥有会员489个，1912年后会员为970个，第一次世界大战前夕会员为1870个，20世纪30年代初会员超过3000个。艺术工业联盟举办了许多展览会和设计竞赛，出版了大量著作，积极宣传德国工业成就。1910年它参加了布鲁塞尔世界博览会，向世界表明了德国工业界和艺术界不满意技术生产领域中造型的自发发展过程，而要用人为的努力极大地加速这种发展。在1911年的国际艺术和建筑博览会上，艺术工业联盟展出的产品的形式是考虑到现代工业生产逻辑而自觉地制作出来的。迄至第一次世界大战前夕，德国的实用艺术家们已经不能不顾及艺术工业联盟的力量。

德国许多建筑家和艺术家拥护艺术工业联盟的纲领，承认现代工业生产是艺术创作的基础。艺术工业联盟的巅峰之作是1927年在斯图加特举行的怀森霍夫住宅展览会，众多著名的建筑师参加了这项工作，形成了新的住宅概念，

怀森霍夫住宅展览会一间房子的客厅，1927年

从房屋到咖啡杯的一切物品，都处在统一的风格中。

德国艺术工业联盟内部曾经围绕科隆展览会发生过激烈的争论。第一次世界大战前夕，艺术工业联盟在科隆举办的展览会（1914）获得巨大成功。这次展览会在很大的空地上建造了一座城，城里有专门的展览馆，展示了新风格的工业建筑和民用建筑，还建有剧院，以及农村建筑、商店、办公室等。德国许多工业公司和建筑公司在这里展示了自己的产品。它的展馆由当时欧洲一些最著名的建筑家设计，马尔多纳多也设计

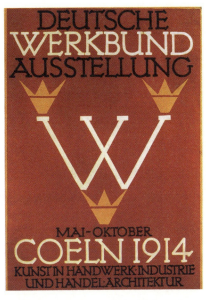

弗里兹·荷尔蒙特·艾蒙克（Fritz Hellmuth Ehmcke）：1914 年德国艺术工业联盟科隆展招贴画

了一个展馆。在德国艺术工业联盟为这个展览会召开的讨论会上，穆特修斯（Hermann Muthesius，1861—1927）作了纲领性的发言，其主要观点是：德国生产的产品必须标准化。产品应该有序化，可以分成若干基本的类型，每种类型应该保持特色和吸引力。只有走产品标准化的道路，才可能发展强有力的民族趣味，使德国产品具有明确的风格，从而提高产品在国际市场上的竞争力。穆特修斯的观点遭到许多人的反对。凡·德·威尔德就是其中突出的一个。

在《我的生活史》中，凡·德·威尔德叙述了这场争论。与穆特修斯强调产品的标准化不同，凡·德·威尔德强调艺术家的创作个性。他认为，每个艺术家都是热情的个体，是自由的、独立的创作者，本能地反感别人把他的创作塞进陈腐的形式中。当然，艺术家承认，流派比他个人的意志强大，促使他响应时代的召唤。然而，流派是多种多样的。如果赋予丰富的创作激情以终极形式，就意味着要扼制这种激情。德国艺术工业联盟应该追求最充分的多样性，不应该在国外对德国人的成就感兴趣时，对艺术家的创作设置类型化的障碍。这场争论彰显了当时流行的两种风潮：一方面是工业产品的标准化和规格化；

另一方面则是艺术家个性的发挥。"这两个重要的方向,基本上已经标明了20世纪的造型工作。"[7]

尽管科隆展览会引起了争论,然而它表明了艺术和科学对工业的影响,并且艺术的影响不比科学少。德国艺术工业联盟获得政府的支持,开辟了向大众进行审美教育的途径,吸引了社会各阶层对艺术设计的关注。第一次世界大战后,德国艺术设计进入了一个新的发展阶段,其标志是包豪斯的诞生,这是德国发生的社会变革所引起的。包豪斯不同于比较松散的德国艺术工业联盟,它具有明确的任务,那就是培养新型艺术家——艺术设计师,并制定了解决物质文化审美问题的新原则。

德国艺术工业联盟公开追求商业目的,它的活动提高了工业产品的质量,增强了德国工业产品在世界市场上的竞争力。这也使得其他欧洲国家的企业主更加注意产品的外观。奥地利、瑞士和英国都仿效德国艺术工业联盟的组织方式,成立了类似的组织。

思考题

1. 谈谈你对英国艺术与手工艺运动的理解。
2. 德国艺术工业联盟在艺术设计史上有什么作用?

阅读书目

〔英〕佩夫斯纳著,王申祐、王晓京译:《现代设计的先驱者》,中国建筑工业出版社2012年版。
王受之:《世界现代设计史》,中国青年出版社2014年版。

[7]〔德〕布德克著,胡佑宗译:《工业设计》,台湾亚太图书出版社2001年版,第20页。

第三章 格罗皮乌斯和包豪斯宣言 包豪斯发展的三个阶段

包豪斯
现代设计教育的摇篮

作为世界上早期最著名的艺术设计高等学校,包豪斯是现代艺术设计教育的摇篮。虽然包豪斯仅仅存在了14年,却是许多艺术设计工作者心目中的偶像。它的创立者和第一任校长格罗皮乌斯(Walter Georg Gropius,1883—1969)是20世纪设计文化的主要代表之一。尽管他已经去世多年,不过,从一位西方学者的描述中,我们依然可见他当年的风采:"对那些踏上朝圣之旅的年轻美国建筑师来说,格罗皮乌斯是所有人中最耀眼的人物。格罗皮乌斯1919年在德国国会所在地魏玛开办了包豪斯。包豪斯不只是一所学校,它是一个公社,一项精神运动,一种对所有艺术之激进理解,一个可与伊壁鸠鲁花园相比的哲学中心。格罗皮乌斯,这个地方的伊壁鸠鲁,修长、朴素、但经过细心修饰;梳向脑后的漆黑头脑,令女人倾倒的外貌,举止合宜,善于与人交往,曾是在战争中因勇敢而被授勋的骑兵队队长:这是一种在旋涡中央,焕发出审慎、优越及说服力的形象。"[1]这里提到的伊壁鸠鲁(Epicurus)是古罗马著名的哲学家,他于公元前306年在雅典自己领地的花园创办的"花园"哲学学校,和古

[1] 转引自〔德〕B.E.布尔德克著,胡佑宗译:《工业设计》,台湾亚太图书出版社2001年版,第26页。

希腊哲学家柏拉图、亚里士多德创办的学园齐名。把格罗皮乌斯比作伊壁鸠鲁，无疑是很高的评价。

一　格罗皮乌斯和包豪斯宣言

艺术设计教育是艺术设计不可分割的组成部分，它不仅培养艺术设计人才，而且规范艺术设计职业的模式。在艺术设计教育基础的形成过程中，德国包豪斯起了重要的作用。1919年，德国魏玛造型艺术学院和魏玛实用艺术学校学校合并，成立了国立包豪斯，由格罗皮乌斯任校长。

格罗皮乌斯

格罗皮乌斯不仅是一位建筑家，而且是一位教育家和艺术设计师。1908—1910年他在贝伦斯工作室工作，和他同时在这里工作的还有密斯·凡·德罗（Mies Van der Rohe，1886—1969，包豪斯第三任校长）和法国著名的建筑家、艺术设计师柯布西埃（Le Corbusier，1887—1965）。

包豪斯所在地魏玛当时是一座只有4万居民的田园诗般的小城，然而，它有着辉煌的文化传统。在它那狭窄的街道上留下了世界文化巨匠歌德和席勒的足迹，它那小巧的城堡中有过他们出入的身影。在魏玛居住和工作过的还有音乐家巴赫和李斯特、诗人维兰、德国启蒙运动的重要代表赫尔德。1900年，尼采也在魏玛去世。1919年，魏玛被德国资产阶级共和国——魏玛共和国确定为临时首都。包豪斯与魏玛共和国同时诞生。

包豪斯的重大成就，得益于它的理论指导。包豪斯的理论集中体现在格罗皮乌斯起草、1919年4月出版的第一份包豪斯宣言中，宣言写道：

建筑家、雕塑家和画家们，我们应该重新回到手工艺！"作为一种职业的"艺术不复存在。在艺术家和手工技师之间没有原则区别。艺术家只是高级的工艺技师。凭借上苍的恩赐，在醍醐开朗的罕见时刻或者在意志的强烈叩击下，前所未见的艺术可能繁荣，然而，工艺技能是每个艺术家必不可少的。真正的造型的源泉就在这里。

让我们建立一个新的工艺技师联合会，在这个联合会里没有造成艺术家和工艺技师之间不可逾越的障碍的阶级差异！我们要思考和建造新的未来大厦，建筑、雕塑、绘画将结合在它的统一形象中。这座大厦像由许多工艺技师的双手将之矗立云天的殿堂，将成为新的未来信念的晶莹标志。

尽管包豪斯宣言中有矛盾的地方，对社会倾向的表述含混不清，把手工艺当作"真正的造型的源泉"，以及回到手工艺的提法也是错误的，然而，它对德国艺术界的意义难以估量。它不仅迅速成为青年们激烈反对现存教育体系的锐利武器，而且产生了广泛的社会反响，成为当时最重要的文化事件。

第一次世界大战后的状况，特别是德国"十一月革命"促使格罗皮乌斯的观点发生了重大变化。他所关心的不仅是工业产品的艺术质量问题，而且把个性的全面发展摆在自己创作活动和教育活动的中心。也就是说，艺术家不仅要考虑参与工业生产和建设的实用目的，而且要造就青年一代的个性。当时德国君主政体崩溃，军国主义和沙文主义的意识形态遭到唾弃，战争留下的创伤、社会精神生活的紊乱，以及在战争废墟上建设新生活的渴望交织在一起。追求新思想的青年需要一展身手的大舞台。包豪斯正满足了他们的需要。在包豪斯宣言的感召下，青年们从德国和欧洲其他国家来到包豪斯。他们中的有些人已是合格的艺术家和教师，有些人经过战争的洗礼变得成熟，有些人还是美术院校稚嫩的学生。要求入学的女生是如此之多，以至于格罗皮乌斯觉得有必要针对她们提高录取标准，以限制入学的女生人数。

青年们的到来，不是为了设计灯具或陶罐，而是为了成为新社区的一员。

这个社区在新环境中培育人，尽可能激起个人潜在的创造力。包豪斯远远超出一所艺术设计学校的功能，而具有广泛的社会意义和文化意义。耐人寻味的是，包豪斯和魏玛共和国共存亡。我们前面讲过，1919年包豪斯和魏玛共和国同时诞生。1933年纳粹上台，魏玛共和国灭亡，包豪斯也在同一年关闭。

包豪斯作为艺术设计学校的建立，是适应工业时代需要的艺术教育史上质的飞跃。包豪斯对传统的艺术教育体制进行了彻底变革，这不仅指新型的职业——艺术设计的确立，而且指新型的职业个性的培养。包豪斯宣言的第一句话"建筑物是一切艺术活动的最终目的"，建筑也成为了包豪斯活动的中心。包豪斯是德语Bauhaus的音译，原意为"建筑之家"，在词源学上来源于Bauhütte，后者在德语中指中世纪的教堂和其他大型建筑群。用包豪斯来命名学校有什么深层涵义呢？它有两层涵义：第一，狭义地讲，格罗皮乌斯把艺术设计和建筑看作同源的，认为艺术设计应该像建筑一样，把各种空间艺术统一于一体，恢复、重建艺术和技术、艺术创作和生产活动的联系；第二，广义地讲，"建筑之家"作为"大厦"（Der Grosse Bau）是一种理想、象征和隐喻，指人们居住的物质环境。

二 包豪斯发展的三个阶段

根据校长任期，包豪斯可以分为三个阶段：格罗皮乌斯任校长的1919—1928年，迈耶（Hannes Meyer，1889—1954）任校长的1928—1930年和密斯·凡·德罗任校长的1930—1933年。校长的作用对包豪斯具有重要的意义。全校师生像一支巨大的乐队，而校长则是指挥。如果某位教师对办学方向的影响力极度增强，乐队就会出现不和谐音，导致冲突的产生。

（一）第一阶段

包豪斯的基本目的是围绕统一的对象——"大厦"，通过艺术家和工艺技师的联合，重建艺术文化的完整性。把建造"大厦"当作艺术活动的目的和原

则的理念，是从罗斯金和莫里斯那里继承下来的。在建造"大厦"的过程中，建筑和其他空间艺术的界限消失了。包豪斯根据学生的才能，努力把未来的建筑师、画家和雕塑家培养成娴熟的工艺技师，或者培养成有独立创作能力的艺术家。而工艺技师和艺术家应该找到共同的方法，以便使他们在建造"大厦"时紧密合作。

格罗皮乌斯把他的学校视为设计文化学校。学校兼有两种原型：中世纪师徒授受的建筑行会和大学模式。学生同时向工艺技师和先锋派艺术家学习，向前者学习金属、木材、陶瓷、纺织品等的加工原理，向后者学习现代素描、绘画和雕塑原理。格罗皮乌斯认为，工场里基本的手工艺教育是任何一种艺术创作的必要基础。他不倦地强调，教育活动的最高价值在于它的完整性。学校如果没有工场的话，就不可能形成这种完整性。包豪斯教育的基础是新型教师的概念，即教师应该是艺术家和工艺技师和谐的统一体。但是，这样的教师很难找到，一开始不得不由艺术家和工艺技师单独授课。问题在于，怎样把这两部分教师有机地统一起来。格罗皮乌斯多次批评过这两者之间的不协调。在1922年包豪斯首届毕业生留校工作后，这种情况有所好转。

在包豪斯本科阶段，除了课堂教学外，学生可根据自己对某种材料的特长，固定地在一个工场学习和实习，参与生产的全过程。他们按照现代工业的要求，学习劳动管理，学习节约原材料和生产制作的方法。他们在学习材料加工工艺的同时，还学习一些应用课程，如设计项目的估价、财会、商务谈判等。包豪斯同时对学生试行艺术教育和技术教育，使学生具有双重能力，并使两者合而为一；然后，把经过培训的、有艺术才能的学生输送到工业部门，以克服早期机器生产所造成的技术和艺术的脱节，恢复、重建艺术家与生产世界已经丧失的联系。这就是格罗皮乌斯所说的"艺术和技术——新的统一"的涵义。

包豪斯的第一件集体作品是萨默菲尔德别墅，这是为阿道夫·萨默菲尔德（Adolf Sommerfeld）在柏林建造的私人住宅，它很像美国著名建筑师弗兰克·赖特于1908年设计的芝加哥郊外别墅。这是一座木头房子，一楼楼板的桁梁伸

在外面，方石的砌体（特别在入口处）和木墙形成对比；二楼墙体由细原木组成，楼顶为平顶；宽敞的窗户装上一格格的小玻璃。1920年12月，萨默菲尔德别墅举行隆重的落成典礼，参加典礼的有建筑师、艺术家、德国艺术工业联盟领导人和外宾。

荷兰风格派的创始人和理论家凡·杜斯伯格（Theo van Doesburg，1883—1931）应格罗皮乌斯之邀参加了典礼。杜斯伯格戴着单片眼镜，身着黑衬衣，系白领带。他和格罗皮乌斯的观点存在分歧。格罗皮乌斯主张以建筑为中心，实现造型艺术的联合，而杜斯伯格首先追求的是造型艺术、建筑、诗歌和音乐的风格的共同性及其形成的类似手法。在萨默菲尔德别墅落成典礼期间，杜斯

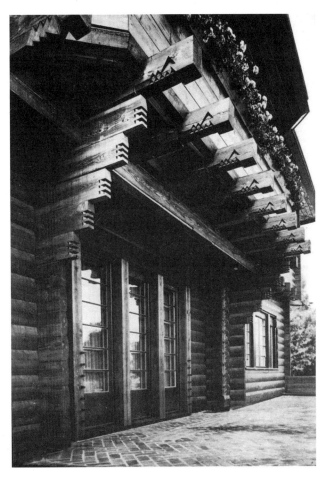

萨默菲尔德别墅，1922年

凡·杜斯伯格:《构图 9 号》,1917 年

凡·杜斯伯格

伯格想寻找机会向包豪斯听众阐述自己的观点,然而未能成功。于是,他以私人身份来到包豪斯所在地魏玛讲学,主持造型主义讨论班,公开向格罗皮乌斯叫板,主张"以最简洁的手段达到最简洁的风格",宣扬对创作过程进行理性控制的"机械美学"。他所采用的图形仅仅为正方形和直角形,所采用的几何体仅仅为平行六面体,在颜色中重视原色——红、蓝、黄。虽然格罗皮乌斯也把杜斯伯格和另一位风格派领导人蒙德里安(Piet Mondrian,1872—1944)的著作列入"包豪斯丛书"之中,但是他不允许别人干扰包豪斯路线和基本的人文主义方向。

由于包豪斯的先锋主义倾向同保守的魏玛政权发生冲突,不肯妥协的格罗皮乌斯于 1925 年将学校迁往德绍。1925 年 3 月德绍市议会通过决议,向包豪斯提供财政资助。1925—1926 年,根据格罗皮乌斯和迈耶的设计,在德绍建了新的教学楼、工场和宿舍。这些建筑体现了理性主义原则,成为功能主义建筑的样板和格罗皮乌斯创作的巅峰。

这些建筑的室内装饰、家具和设备,由包豪斯最优秀的学生、当时包豪斯家具工场的负责人布鲁耶设计。布鲁耶生于匈牙利,1920 年从维也纳美术学

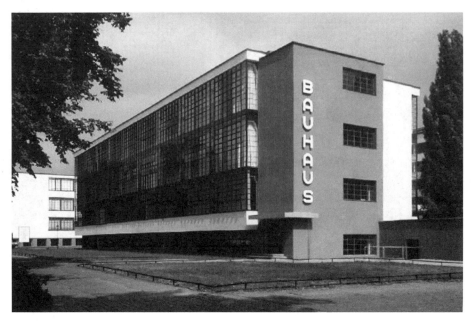

德绍包豪斯校,建于 1925—1926 年

院转到包豪斯学习,完全接受了格罗皮乌斯"艺术和技术——新的统一"的理念。在艺术设计中,他力图吸收现代工业的生产工艺,采用比较廉价和实用的材料,解决标准化问题。他的可折叠的镀铬金属弯管家具体现了这种意图。1925 年他设计了第一把这种类型的椅子,被称作"瓦西里椅"(为瓦西里·康定斯基[Wassily Kandinsky,1866—1944]定做)。这种椅子的重量只有木质椅子的四分之一到六分之一。布鲁耶是第一个把镀铬金属弯管带进家庭的设计师。1928 年他追随格罗皮乌斯和包豪斯预科第三任主持人、匈牙利构成主义画家莫霍里-纳吉(László Moholy-Nagy,1895—1946),离开了包豪斯。之后,他在英国和美国工作,主要作品有巴黎联合国教科文新区、美国驻海牙使馆、IBM 科学中心等。

格罗皮乌斯晚年经常反思一个问题:包豪斯最宝贵的教育经验是什么?他认为,就是培养学生的独立性、独创性和创新意识。尽管包豪斯教师们的艺术风格很不一样,然而他们都认为,最重要的不是向学生传授自己的创作方法,而是让学生探索个人的道路;不是把某种风格强加于人,而是发展学生的独立

思维能力。对于这个问题，作为包豪斯教师的康定斯基说得最为明了："学校里不应该教的东西，就是艺术流派和艺术风格。学校的任务在于指明道路，提供手段，而目的和最终决定寻求的方向则是艺术个性的任务。"[2]

与其他学校"趋同"的教育思想相比较，包豪斯"求异"的特色表现得尤为明显。美国的赖特是格罗皮乌斯尊敬的建筑大师。包豪斯的第一件集体作品萨默菲尔德别墅就吸收了赖特早期创作的成果。在参观赖特学校时，格罗皮乌斯观看了赖特的60名学生的作品。他觉得这些作品不过是对赖特设计方案的模仿，而且是苍白的模仿。通过观察，格罗皮乌斯得出结论说，学生同伟大天才的接触是极其重要的，但是，以主观专制原则为基础的教学过程，不可避免地压抑了学生的才能，即使教师的用心是良好的，他仍然会把自己的思考和个人创作的现成结果塞给学生。学生不应该模仿形式语言，而应该独立创造它，无论这样做有多么困难。

包豪斯浓郁的人文精神和艺术氛围是培育学生创新意识的催化剂。包豪斯建于第一次世界大战后德国贫困的岁月，物质生活十分艰苦。很多学生囊空如

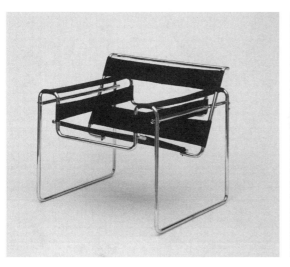

布鲁耶：瓦西里椅，1925年

布鲁耶

[2]［俄］康定斯基:《艺术学校的改革》，莫斯科1923年版，第17页。

洗，买不起鞋子和衣服。宿舍拥挤，供暖不足，包豪斯直接雇车到矿区收煤，学生们帮助卸车来挣饭票。然而，包豪斯师生精神饱满，情绪高涨。与魏玛相隔不远的耶拿大学，费希特、谢林、黑格尔等哲学大师在那里任教。包豪斯的师生们无休止地讨论艺术家活动和人存在的哲学涵义。学校的业余活动丰富多彩，每周、每月、每季都有节日和艺术活动，举办化装舞会、假面舞会、狂欢游行、音乐晚会和诗歌晚会，还在魏玛郊区的山丘上举行放飞造型别致的巨蛇风筝的比赛。这一切都成为学生生活中亮丽的风景线。

（二）第二阶段

瑞士建筑师迈耶是包豪斯的第二任校长。他于1927年担任包豪斯新建的建筑系主任。那时候，迈耶由于创作日内瓦国联（联合国前身）大厦设计方案而声名远播。《包豪斯》杂志刊登了他的设计方案和他对新的设计概念的详细阐述。

1928年他担任包豪斯校长后，立即改变了包豪斯的方向，和格罗皮乌斯决裂。他认为，必须同包豪斯的以往时期划清界限。在"包豪斯-德绍"展览会上，他尖锐地批判格罗皮乌斯。他指责格罗皮乌斯、莫霍里-纳吉和布鲁耶等包豪斯教师的"艺术唯意志论"和"过分的唯美主义"，认为格罗皮乌斯关于艺术设计和艺术相联系的理念是一种审美幻想，主张在艺术设计方法中更多地依靠科学，而不是艺术。

迈耶在包豪斯活动的初期，就以支持"造型文化的科学方法和生活的标准化"著称。他在1926年的瑞士杂志《工作》上发表的《新世界》一文，仿佛是一种特殊的宣言。在担任校长后，他发表了观点更为极端的文章。迈耶的观点是不是和格罗皮乌斯完全格格不入呢？其实不是。在艺术设计中自觉地转向科学技术方面，是格罗皮乌斯"艺术和科学——新的统一"原则合乎规律地发展的结果。正如格罗皮乌斯后来所指出的那样，在迈耶出任校长之前，科学方法在艺术设计中的重要作用呼之欲出，迈耶不过是把已经开始的工作向前推进而已。迈耶的贡献是重视艺术设计的社会方向：艺术设计成为建造现代物质环

境的组织力量。

迈耶的功能主义摈弃以审美知觉为基础的一切形式主义方法，而代之以从产品的功能和结构合目的性的相互关系中直接产生出来的规律。迈耶的功能主义有时候也被称作纯粹功能主义。然而，作为一位天才艺术家，迈耶的实践往往和他的理论没有直接关系，他的建筑设计超出了纯粹功能主义的范围，含有审美知觉的成分。

迈耶

（三）第三阶段

德国建筑师和艺术设计师密斯·凡·德罗接替迈耶，出任包豪斯第三任校长。密斯·凡·德罗于1908—1911年在贝伦斯工作室工作。在这里，他接受了新古典主义思想和老师的艺术设计风格。自1911年起，他开始独立从事设计工作。

密斯·凡·德罗不赞同迈耶的纯粹功能主义。他强调，只教会学生语法是不够的，必须创造这样一种条件，使学生身上沉睡的诗意能够被挖掘出来。他也不赞同格罗皮乌斯培养通才的观点，甚至拒绝参加1937年在纽约现代艺术

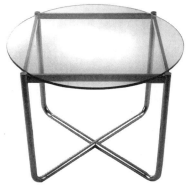

密斯·凡·德罗设计的桌子，钢管、玻璃，1927年

密斯·凡·德罗

博物馆举办的包豪斯回顾展，结果展览仅限于格罗皮乌斯任校长的年代，名为"包豪斯，1919—1928"。

密斯·凡·德罗时期，包豪斯承担具体的建筑设计项目，生产日用品。不过，工场的最终目的已经不是生产廉价产品（这曾是迈耶所需要的，以引起大众对艺术设计的社会层面的关注），而是以统一的方法论原则创造产品的形式。密斯·凡·德罗把产品形式看作建筑空间结构的延伸。因此，在家具工场和金工场，学生也需学习属于建筑专业教学大纲的课程，如透视和空间知觉规律、画法几何原理等。

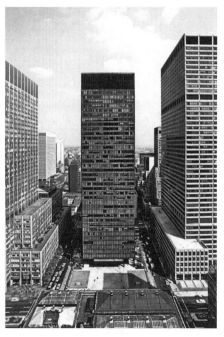

密斯·凡·德罗、约翰逊：西格莱姆大厦，1958年

1932年底，德绍市政局停止了对包豪斯的财政资助。随着纳粹的上台，包豪斯面临着厄运，密斯·凡·德罗于1933年8月10日宣布关闭包豪斯。1937年他移居美国，1938年任伊利诺工学院建筑系系主任。20世纪50年代，他的建筑设计风格成为国际上的时尚。1958年他和菲利普·约翰逊（Philip Johnson，1906—2005）合作设计的纽约西格莱姆大厦成为世界上第一座"玻璃匣子"的高层建筑，是功能主义的经典作品。它没有任何表面装饰，形式简洁单纯，结构简单明确，集中体现了凡·德罗提出的"少即多"原则。

从总的方面讲，包豪斯的教育思想主要表现为：实行艺术教育和技术教育相结合的方针，架起艺术和技术重新统一的桥梁，填补艺术创作和物质生产、体力劳动和价值创造之间的鸿沟。

思考题

1. 包豪斯的理论遗产是什么？
2. 谈谈你对包豪斯发展的理解。

阅读书目

〔美〕威廉·斯莫克著，周明瑞译：《包豪斯理想》，山东画报出版社2010年版。

何人可：《工业设计史》，高等教育出版社2010年版。

第四章 功能主义 式样主义

现代主义设计的两大体系

包豪斯第三任校长密斯·凡·德罗在阐述产品的形式和功能的关系时,举过一个通俗的例子:"请你设想一下,如果你认识两位孪生姐妹,她们都有运动员的体魄,有教养,有财产,能生育,然而一个漂亮,另一个不漂亮,那你和谁结婚呢?"这里说的体魄、教养、财产、生育,相当于产品的功能;而漂亮相当于产品的形式。对产品的功能或形式的重视程度的不同,分别产生了现代主义艺术设计的两大体系:功能主义和式样主义。

功能主义和式样主义是两个流派,形成于不同的历史时期,在现代主义艺术设计中起主导作用。功能主义主要发生在欧洲,尤其以德国为代表。美国艺术设计的起步比欧洲晚,然而艺术设计从欧洲移植到美国,并没有使美国艺术设计欧洲化,而是来自欧洲的设计本身被美国化了。美国艺术设计所遵循的不是形式为功能服务的原则,而是形式大于功能,游离于功能之外追求形式的新颖,这种风格被称为式样主义。

一 功能主义

广义的功能主义思想可以追溯到遥远的古代。作为艺术设计史上的流派,

功能主义倾向则发端于 19 世纪末，发展于 20 世纪 20—30 年代，成熟于包豪斯时期，至 20 世纪 60 年代末期趋于没落。

（一）功能主义的起源

1923 年，意大利建筑师阿尔贝托·萨托里斯（Iberto Sartoris，1901—1998）在《功能主义建筑的因素》一书中阐述未来主义时，第一次在艺术理论中提出了功能主义概念。然而功能主义最基本的原则——"形式遵循功能"在 1896 年就由美国建筑师沙利文（Louis Sullivan，1846—1924）提出来了。功能主义的先驱者有阿道夫·洛斯（Adolf Loos，1870—1933）、沙利文和赖特。

阿道夫·洛斯

阿道夫·洛斯 1870 年生于捷克布尔诺。他的论文集《叛逆》收有他最著名的文章——1908 年发表的《装饰与罪恶》，文章题目要表达的观点是，把钱花在不必要的装饰上是一种罪恶。洛斯的《装饰与罪恶》一文已经发表一个世纪了，现在回头来看，装饰并非都是罪恶，因为装饰是人类生活的反射镜。不过，洛斯反对商业性的虚伪和批判伪美学的观点，在今天仍然具有积极意义。

沙利文

沙利文是美国芝加哥建筑学派的首领。1896 年，沙利文在《从艺术观点看待高层市政建筑》一文中写道："无论何地，无论何时，形式都追随功能——规律就是这样。功能不变，形式也不变。悬崖峭壁和绵绵山脉长期不变；闪电形成时获得了形式，瞬间又消失了。任何一种物——有机物和无机物，一切现象——物理现象和形而上现象、人的现象和超人的现象，任何一种理智活动、

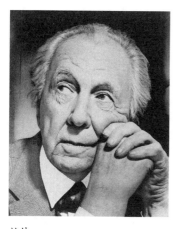

赖特

心灵活动和精神活动的基本规律在于，生命在其表现中被认知，形式永远追随功能。规律就是这样。"[1]

赖特自认为是沙利文的学生，他对沙利文的声名远播起了推波助澜的作用。1903年，赖特在芝加哥以"机器时代的艺术和手工艺"为题作了一次报告，此后，报告的基本观点常常被人所援引。赖特认为，19世纪末期是钢铁和蒸汽的时代，新文化真正的编年史应该借助钢铁和蒸汽来编写。体现在钢铁中，并且接受了工业产品形式的科学思维，成为社会进步的发动机。人被机器所包围，机器使人摆脱了繁重的劳动，扩大了视野。机车、轮船、机床、照明设备和兵器，在人类文化中开始占据以前各种艺术作品所占据的地位。

（二）功能主义在艺术设计中的展开

功能主义在艺术设计中的展开主要集中于德国，其早期代表人物有穆特修斯、凡·德·威尔德和贝伦斯。

穆特修斯是建筑家、实用艺术家和艺术理论家，普鲁士贸易和手工艺部顾问。穆特修斯的一生撰写了大量的理论著作，其中有《文化和艺术》（耶拿，1904）、《英国住宅》（1—3卷，柏林，1904—1905）、《实用艺术和建筑》（耶拿，1907）等。这些著作重点讨论的问题之一是艺术形式的本质，这反映了穆特修斯的功能主义设计立场。

穆特修斯

[1]〔美〕沙利文：《从艺术观点看高层市政建筑》，载《建筑大师论建筑》，莫斯科1972年版，第44—45页。

19、20世纪之交,许多德国艺术家从实用艺术转向工业品的造型设计。就像穆特修斯1911年所指出的那样,"'从沙发床的枕头到城市设计'——可以这样称谓近15年来装饰实用主义所走过的道路",这样,实用艺术家面临的任务发生了变化,从装饰图案师变成产品结构形式的创作者。为了创作完善的形式,必须把形式和物品的功能密切地联系起来。这就产生了形式服从材料属性的问题,因为每种材料对加工工艺都有特殊的要求。与此同时,艺术家的工作越来越职业化,成为工业生产所需要的形式的创作者。

凡·德·威尔德出生于比利时,可他在德国生活了近20年,对德国艺术做出了重要贡献。

1914年,在世界大战爆发不到一个月的时间里,科隆展览会如期举行。战火的硝烟仿佛从战场一直弥漫至展览会的展厅,在这里也进行着一场唇枪舌剑,双方争执不下。争论的双方分别以穆特修斯和凡·德·威尔德为代表,争论的核心问题有两点:第一,艺术工业中艺术家的作用是什么?第二,产品类型化是否有意义?

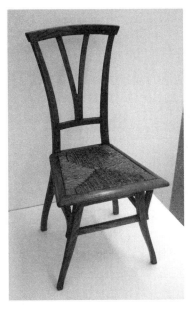

亨利·凡·德·威尔德为其私人住宅 Bloemenwerf 设计的椅子,1895年

亨利·凡·德·威尔德

穆特修斯主张设计师们促进产品的规范化、标准化，生产那些能够以高质量满足出口贸易需求的产品。凡·德·威尔德对穆特修斯的观点加以反驳，他认为，为了国家的经济利益而统一艺术与工业是将理想与现实混为一谈，会导致理想的幻灭。他说道："工业决不应为了获得更多的利益而牺牲作品的美和材料的高品质。对那些既不注重美，也不注重使用材料，因而在生产过程中毫无乐趣的产品，我们不必去理睬。"

1914年的科隆展览会因为这场争论而从艺术设计史上纷繁的展览会中脱颖而出。威尔德是一位捍卫艺术家个性自由的功能主义者，也是一位反对规范化、主张多样化的功能主义者。他的存在为看似灰色、冷漠、生硬的功能主义添上了一抹亮彩。

彼得·贝伦斯是世界艺术史上第一个担任工业公司艺术领导职务的人，德国乌尔姆高等造型学院校长马尔多纳多称他为"第一位现代艺术设计师"。作为功能主义者，贝伦斯的突出贡献是将功能主义的设计理念实践于工业产品的设计上，并完成了工业产品的简洁外貌和功能性相统一的审美理想。贝伦斯作为著名的建筑家和艺术设计师，是现代艺术设计的奠基人之一。后来成为著名的建筑家和艺术设计师的格罗皮乌斯、密斯·凡·德罗和柯布西埃曾同时在他的建筑事务所工作，他是他们真正的老师。

1907年，贝伦斯接受了德国通用电气公司（AEG）负责人W.拉特瑙（Walther Lathenau, 1867—1922）的建议，担任公司的顾问设计师。这一事件从此将贝伦斯的名字与现代工业产品设计紧紧联系在一起。在负责通用公司的艺术设计工程的过程中，他实现了自己将简洁的外

彼得·贝伦斯

彼得·贝伦斯设计的著名的水壶，其容积分别为 1.25 升、1 升和 0.75 升

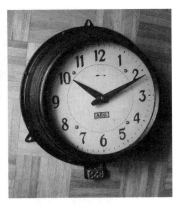
彼得·贝伦斯为 AEG 设计的工业产品时钟

观和功能性统一起来的审美理想，并由此将公司的各种产品的风格统一起来，使 AEG 成为早期开始采用标准一体化系统的公司之一。他设计的 AEG 三个字母形象的图案作为企业标记统一应用于产品、包装、海报、便笺、信封等方面，这成为后来的视觉识别系统（Corporate Identity System，简称 CIS）的起源。

二　式样主义

与欧洲功能主义相对的，是美国的式样主义设计。美国的设计起步较晚，从欧洲引进设计的确切日期是 1925 年，而在第二次世界大战以后，属于美国人自己的式样主义设计运动已经开展得轰轰烈烈了。

（一）设计成为一种商业流派

在设计方面，美国本来是欧洲的学生，可是不久欧洲反成为美国的学生。1959 年，总部设在巴黎的欧洲经济合作组织派出代表团赴美学习设计经验。代表团经过仔细全面的考察后，得出一个基本结论："设计成为生产和销售之间的桥梁。"如果说包豪斯的设计理论和建筑理论关系密切，特别强调物质环境的完整与和谐，那么，美国设计理论则独立于建筑理论，以满足和刺激消费需要为旨归。可以说，美国设计是设计中的商业流派。

雷蒙德·罗维

1929年，美国消费品生产领域爆发了严重的经济危机，这成为美国设计发展的重要契机。设计师成功地说服了甚至是最谨慎的企业家投资生产技术水平高的优质产品，以打开销路。很多企业提出了"美是销售成功的钥匙"的口号，设计仿佛成为拯救美国工业灾难的希望。

美国式样设计流派的代表人物雷蒙德·罗维提出"丑货滞销"的口号，这个口号很形象地说明了产品的设计，尤其是外型、式样的设计对于销售的至关重要的作用。罗维是美国设计界的传奇人物，1893年出生于巴黎，1919年移居美国。法国美学家于斯曼（Denis Huismann）认为，设计有三个来源：德国理论、法国趣味和英国经济。德国理论指包豪斯理论，英国经济指英国最早发生的工业革命催生了设计，法国趣味则指罗维的趣味。这种说法虽不确切，但是罗维在世界艺术设计界的地位可见一斑。

罗维的创作被视为艺术设计和技术设计相结合的典范，其特点是无可挑

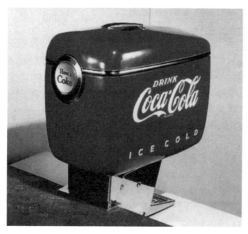

雷蒙德·罗维设计的带有可口可乐标识的汽水售卖机，1947年

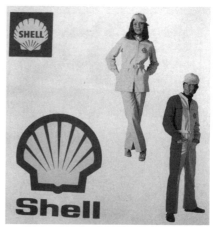

雷蒙德·罗维设计的壳牌石油公司的标志及其应用

刿的平面设计，精细的材料感，轻盈的风格，对圆形、边饰和纯净色彩的爱好。早期的冰箱在外观上是纪念碑式的，置于高而弯曲的腿上，还有一个暴露的冷凝器。1935 年，罗维为西尔斯（Sears）公司的"冰点"（Coldspot）冰箱设计了一个崭新的形象，略微修饰了一下外观的线条，冰箱外形采用大圆弧与弧形，浑然一体的箱体看上去简洁明快，整个冰箱包容于白色的珐琅质钢箱之内，透出光洁、素净而又高贵的质感。冰箱内部也做了部分调整，带有半自动除霜器和即时脱冰块的制冰盘等装置，奠定了现代冰箱的基础。这些设计为"冰点"冰箱创下了惊人的销售量，年销量从 60000 台直线飙升到 275000 台，一时间，流线型成了消费者的采购目标。从"冰点"到销售"沸点"，罗维实现了一个现代商业神话。

美国式样主义设计兴起时，面对的是一个饱和的市场。以汽车为例，美国基本上每个家庭都有汽车，甚至不止一部。汽车制造商不可能急剧降低产量，或者转入其他产品的生产。为了获取高额利润，他们要继续大量生产汽车，并以更高的价格出售。为了促使消费者在旧汽车还没有被淘汰时又去购买新汽车，制造商不断加速汽车的更新换代。

在美国，设计的价值取决于产品销售的利润，公式如下：$P=N(S-U)-C$。其中，P 是利润，C 是生产准备和设计的消耗，U 是每件产品的成本，S 是每件产品的售价，N 是产品销售量。根据这个公式，新产品的设计费用可以通过下列途径得到回报：（1）扩大产品销售量，即 $(N_2-N_1)(S_1-U_1)>C$；（2）新的设计提高了售价，即 $N_1(S_2-U_1)>C$；（3）新的设计降低了成本，即 $N_1(S_1-N_2)>C$；（4）新的设计既提高了售价，又降低了成本，即 $N_1(S_2-U_2)>C$。这样，设计把生产和销售联结起来。

美国的汽车设计是式样主义设计的典型代表。设计别克、卡迪拉克和庞蒂克轿车的美国设计师哈利·埃尔（Harley Earl，1896—1969）曾长期主持美国通用汽车公司的艺术设计部门。他对轿车做了很多改进，其中包括全景式挡风玻璃的应用。为了检验消费者的新观念，根据他的倡议，在市场上开始展示未来的轿车模式——"梦幻"（dream）轿车。他设计的"黄金国比亚利茨"卡迪

拉克轿车豪华亮丽，令人叹为观止。1948年埃尔受P-38型战斗机垂直双尾翼的启发，将一块小而无功能作用的凸起物加在1948年型号的卡迪拉克尾档上。20世纪50年代中期，这些凸起物演变成了大尾鳍，不仅卡迪拉克汽车，而且许多其他品牌的汽车也都如此。

大尾鳍的设计引起很多争论。不管怎样，这种设计体现了美国文化的特点。美国是爵士乐、摇滚乐的故乡，是迪斯尼乐园和麦当劳快餐的发源地。美国文化喧闹、火爆，往往给予人们巨大的感官冲击。埃尔设计的汽车车篷从车头向后掠过，尾鳍从车身中伸出，形成喷气飞机喷火口的形状。这说明了设计是一种文化的设计，它既是对某种文化的设计，又是某种文化的体现。

（二）设计作为一种职业

美国设计作为一种职业，渗透到生活的各个角落。"曾经有那么一段时间，对每一个美国人来说，他的一生都生活在罗维及其同伴所设计的产品及包装之中：史蒂贝克轿车、佩帕索顿牙膏、希克剃须刀、灰狗公共汽车、幸运牌香烟和卡林啤酒，如果是美国总统，那么还有'空军一号'。"[2]除了罗维以外，美国还有一批著名的艺术设计师。

沃尔特·多文·蒂格（Walter Dorwin Teague，1883—1930）在1926年创

沃尔特·多文·蒂格

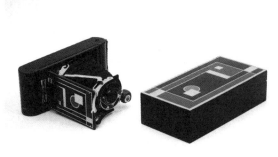

沃尔特·多文·蒂格为柯达公司设计的No. 1A 相机，1930年

[2]〔美〕斯蒂芬·贝利等著，罗筠筠译：《20世纪风格与设计》，四川人民出版社2000年版，第49页。

第四章　现代主义设计的两大体系　　047 /

诺曼·贝尔·盖茨设计的"泪珠"（teardrop）汽车模型

诺曼·贝尔·盖茨

办了美国最早的设计事务所。蒂格作为天才的设计师和成功的商人，有过很多经典的设计。他的作品有轿车、波音飞机的内饰、美国德士古石油公司加油站统一的形象设计（从20世纪30年代一直沿用到80年代）、纽黑文和哈特福铁道公司旅客列车的内饰，他还对波音飞机外形的改进提出了建议。此外，他也和美国其他大公司进行合作，包括杜邦公司、柯达公司、福特公司、美国钢铁公司、威斯汀豪电器公司等。

诺曼·贝尔·盖茨是世界设计史中充满艺术幻想和创作激情的通才人物，设计了很多引起轰动的作品。他为纽约萨卡斯时装店设计的风格独特的橱窗，吸引了大批观众前来观赏，以致地方当局不得不出动警察维持秩序。

盖茨自信地认为艺术设计师无所不能。1927年，他在纽约注册了艺术设计事务所。1932年，他在波士顿出版了《地平线》一书，副标题是"工业设计地平线"。该书汇集了他的艺术设计作品，阐述了他的艺术设计观点。他认为，艺术设计师在选择设计对象时，没有人为的界限。艺术设计师即使缺乏技术知识，在新型的机车、飞机和海轮的设计中，起主要作用的仍然是他们，而不是工程师（机械设计师和电器设计师），因为艺术设计师能够预见到这些高速交通工具的新形象。他认为未来工业产品产生于想象中，产生于自由自在的画稿和由木材、金属、塑料制成的模型中，然后才获得必要的科学技术加工。

带着这种自信，盖茨创造了设计史上的一个又一个奇迹。他设计了汽车、

高速列车和海轮，在20世纪20年代还和德国著名航空设计师奥托·科勒尔（Otto Kohler）一起，设计了有400多个座位的巨型客机。为了使飞机的乘客能够像轮船乘客一样舒适，机舱内有较大的活动空间和休闲场所。虽然设计带有明显的乌托邦色彩，技术上也不乏幼稚之处，却奠定了未来飞机设计的航空动力学基础。1937年盖茨设计完成了"未来城市"，在相当大的场地上耸立着5—6岁小孩高的玩具式摩天大楼，高速公路纵横交错，树木葱茏，5万多辆小汽车模型川流不息地行驶。这项设计得到美国通用汽车公司数百万美元的资助，成为1939年纽约举办的"未来世界"博览会上最为璀璨夺目的亮点。

亨利·德雷福斯设计过很多东西，从日用品小百货、化妆品容器到计算机、直角形电冰箱、轮胎，甚至在第二次世界大战期间，还设计了军工产品：枪炮仪表上的刻度盘、坦克的内饰、海军和空军装备。他希望，长头发艺术家的流行概念能够随着卷起袖子干活的高水平艺术设计师的出现而消失。

在20世纪30—40年代的美国，流线型的

亨利·德雷福斯

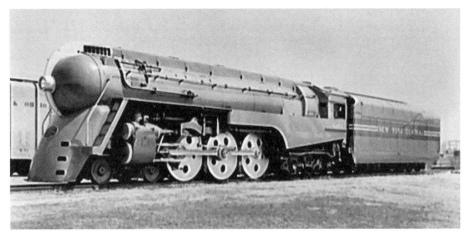

亨利·德雷福斯为纽约中央铁路公司设计的流线型蒸汽机车

身影无处不在。越来越多的冰箱、收音机和烘面包机也开始看上去像一部部飞速奔跑的赛车。有的西方学者认为："美国的生活方式就像流线型的高速公路。"不过，式样主义对形式的追求是有限度的。新产品需要有吸引力，然而又不能过分标新立异。为了解决这个矛盾，罗维提出了maya原则。它由"most advance yet acceptable" 4个英语单词的第一个字母组成，意为"最先进的，然而是可接受的"。每一种产品都有一定的临界域，临界域规定了对新产品的消费愿望的极限。达到这个临界域，对新产品的愿望就会变成对新产品的绝对排斥。罗维从艺术设计师的角度对消费的这种社会心理现象作出阐释，认为只有很像旧产品的新产品才会有市场。根据maya原则，他确定了艺术设计师为不同客户工作的不同方法。例如，企业规模越大，新措施的风险就越大。对于大型企业来说，即使小的更新也会产生巨大的风险。罗维还对maya原则作了量的规定，如果近30%的消费者对新产品持否定态度，那么，产品就达到了临界域。maya原则随着气候、季节、收入和社会状况而变化。如果艺术设计师要冒险的话，这种冒险需经过精确计算，由maya原则决定。广大消费者的需求成为艺术设计师内在的创作需求，艺术设计师是市场的特殊媒介。

思考题

1. 什么是功能主义？
2. 什么是式样主义？

阅读书目

〔英〕彼得·多默著，梁梅译：《1945年以来的设计》，四川人民出版社1998年版。

〔美〕斯蒂芬·贝利等著，罗筠筠译：《20世纪风格与设计》，四川人民出版社2000年版。

第五章

美国最美国化的东西
戴在手腕上的时装

设计中的艺术创意

苹果公司前 CEO 史蒂芬·乔布斯（Steve Jobs，1955—2011）被誉为"改变了世界"的科技天才，是可以和爱迪生媲美的发明家。乔布斯也是一位艺术创意大师。在研制苹果 II 型计算机时，乔布斯希望它既功能完善，又富有某种情调。乔布斯和他的合作者史蒂芬·沃兹尼亚克（Steve Wozniak）进行了分工：沃兹尼亚克负责计算机的功能，乔布斯负责计算机的造型。他们两人的工作仿佛相向而行，沃兹尼亚克的工作程序是从技术可能性走向所要制作的计算机，而乔布斯则与之相反，从计算机的雏形走向实现这种雏形的技术条件。用专业术语来说，沃兹尼亚克负责技术设计，乔布斯负责艺术设计。

乔布斯设想消费者把苹果 II 型计

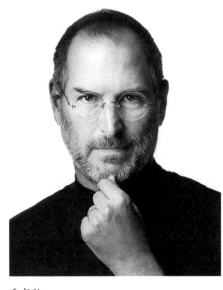

乔布斯

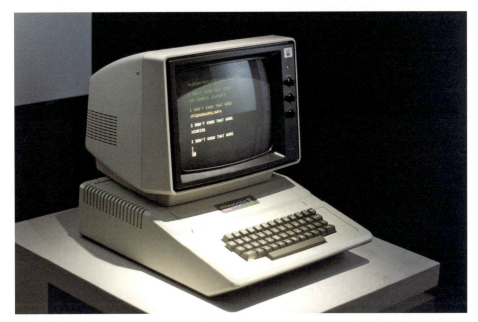

苹果Ⅱ型计算机

算机买回家后,可能会把它放在餐厅里,全家人兴高采烈地围在一起使用。因此,它的外观和款式一定要比市场上的其他计算机更加平易近人,更具亲和力,应该像一款迷人的厨房家电。乔布斯为了寻找触发他神思的导火线,若有所思地来到美国著名的梅西百货公司,信步走进厨房用品部,游移的目光突然被一款食品调理器吸引住。他眼睛一亮,这正是苹果Ⅱ型计算机造型所需要的设计:美观的塑料外壳,边缘平滑,颜色柔和,表面略带纹理。苹果公司请工业设计师杰瑞·马诺克(Jerry Manock)根据乔布斯的创意进行设计。苹果Ⅱ型计算机甫一问世,立即万众瞩目,成为当时最受欢迎的计算机。艺术创意使我们知道设计什么,设计技能则使我们知道怎样设计。

艺术创意指运用艺术思维所产生的创意。"所谓创意,是经济主体通过创造性思维活动而获得的,对某种潜在获利机会的原创性识别和认知。"[1]创意可以发生在多种领域,如科技领域、艺术领域等。艺术创意是创意中的一种,而

[1] 孙福良、张迺英主编:《中国创意经济比较研究》,学林出版社2008年版,第17页。

按照英国"创意产业之父"约翰·霍金斯的观点,艺术创意是核心的创意行为。世界上很多优秀产品的成功来源于出色的艺术创意。

一　美国最美国化的东西

100多年前一辆单马马车沿着美国亚特兰大玛丽埃塔大街辚辚而行,车上载着当时全部的可口可乐,冷清地驶向一户位于地下室的人家。自那时以来,有多少皇帝逊位,爆发了多少场战争,推翻了多少位君主,世界地图经历了多少沧桑变化……然而可口可乐凭借艺术创意而巍然屹立。

(一)一个商业和文化传播的神话

可口可乐是一种非常简单的产品,它的有形部分只有三种:药剂师彭伯顿(John Pemberton)于1886年发明的糖浆,他的合伙人罗宾逊(Frank Malcolm Robinson)第二年用斯宾塞体写成的商标,以及1915年设计的一步裙型(也称为"莲步裙型")的瓶子。经过多次蒙目测试,可口可乐的口感并不比其他

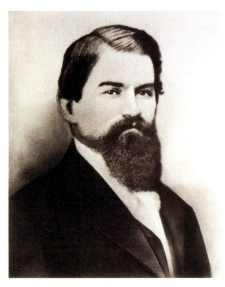

可口可乐的发明者彭伯顿

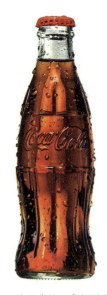

可口可乐经典的一步裙型玻璃瓶

可口可乐商标　　　　　　　　　　　罗伯特·伍德拉夫

可乐好；改用塑料大瓶后，可口可乐瓶子的设计优势也丧失殆尽。然而，可口可乐不是普通的饮料，它是与美国文化深度融合的产品。

罗伯特·伍德拉夫（Robert Woodruff，1889—1985）从 1923 到 1981 年执掌可口可乐公司，这是可口可乐公司的黄金时期。在学校时罗伯特·伍德拉夫并不是一个好学生，在父亲的逼迫下，他于 1908 年秋天进入牛津大学埃默里学院学习，然而常常逃课，学习成绩很差。他上了一学期，就被退学了。他退学后，先后当过翻砂工、仓库管理助理、推销员。罗伯特·伍德拉夫担任可口可乐公司总裁时 33 岁，比可口可乐公司还年轻 3 岁。他并不情愿担任这一职务，因为他对饮料行业完全外行。然而他有很好的经营理念：不把可口可乐当作饮料，哪怕是世界上最畅销的饮料，而是想要把可口可乐做成"美国最美国化的东西"。

由于一系列艺术创意，可口可乐成为世界上最畅销的饮料。自 2001 年美国《商业周刊》和国际品牌公司共同发布"全球品牌 100 强"榜单以来，可口可乐的品牌价值连续 11 年位居世界第一，甚至超过了微软和 IBM。它销往 200 多个国家和地区，销售地比联合国的成员还要多。在当今世界饮料市场上，可口可乐占有 50% 的份额。1989 年巴菲特进入董事会，并加入了财务委员会。1992 年，巴菲特拥有 400 万股可口可乐公司的股票。他对可口可乐股票非常

钟情，公开宣称绝不会卖出所持的任何一股。在可口可乐总部亚特兰大，最普通的可口可乐持股人都开始过着前辈们从未梦想过的生活：开名车，住豪宅，装有空调的酒窖里储满美酒。带镀金洁具的洗手间、大型游艇、私人飞机，似乎一下子都出现在了可口可乐股东们的生活中。

可口可乐还承载着强有力的文化传播功能。可口可乐的英文 Coca Cola 和 OK 成为英语世界最流行的两个词语，它甚至比上帝的英文词语 God 还流行。什么是美国文化的第一标志物？不是好莱坞的电影，也不是以"猫王"普雷斯利（Elvis Presley）为代表、发源于田纳西州的现代摇滚乐，而是可口可乐。《华盛顿邮报》和《音乐新闻》这些编辑旨趣迥异的报纸都提出"像可口可乐一样美国化"，可口可乐俨然成为美国化的标尺。美国著名的空军英雄罗伯特·斯科特（Robert L. Scott）在他的畅销书《上帝是我的飞行同伴》中，解释他在二战中"击落第一架日本飞机"的动机是源于"美国、民主、可口可乐"的思想，竟然把可口可乐与美国整个国家相提并论。可口可乐公司执行副总裁艾克·赫伯特（Ike Herbert）在 20 世纪 80 年代骄傲地宣称："在一些地处边远的人们甚至不知道他们国家的首都是哪里，但他们知道可口可乐的名字。"

（二）可口可乐与文化融合的路径

为了把可口可乐与美国精神和文化联系起来。罗伯特·伍德拉夫启用了大众艺术家诺曼·罗克韦尔（Norman Rockwell，1894—1978）、哈登·森德布洛姆（Haddon Sundblom，1899—1976）和 N. C. 韦思（Newell Convers Wyeth，1882—1945），在 20 世纪 20—30 年代指导了重塑可口可乐形象的大战。最能说明可口可乐与美国文化联系起来的例子是哈登·森德布洛姆于 1931 年 12 月开始为可口可乐创作的圣诞节系列插图。在此之前，圣诞老人已经有各种各样的版本，衣服有蓝色、黄色、绿色和红色。在欧洲文化中，他通常是又高又瘦的。森德布洛姆画的圣诞老人身体粗壮、红光满面，穿着镶有毛绒绒白色饰边的红色衣服，脸带暖人的笑容，喜欢一边从北极发送礼物，一边喝可口可乐。

森德布洛姆创作的广告的高明之处在于，把圣诞老人画成"享用正由小孩

第五章 设计中的艺术创意

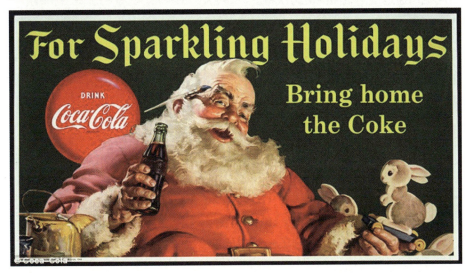

可口可乐公司设计的圣诞老人

送上的可口可乐",而绝不利用有关圣诞老人的信仰和传说,吸引儿童成为消费者,向他们直接推销产品。有一年,森德布洛姆画的广告描绘的是圣诞老人心怀感激地在一户人家的壁炉架上发现了一瓶可口可乐,边上有一只长袜和一张涂着小孩潦草字迹的便条:"亲爱的圣诞老人,请在这里休息一下——吉米留条。"森德布洛姆塑造的圣诞老人的形象,实际上是极其完美的可口可乐人的形象。可口可乐对美国文化产生了奇妙的、渗透性的影响,同时也凝固了圣诞老人在美国人头脑中的形象。可口可乐广告推出以后,圣诞老人永远被定格成了一个又高又胖、系着粗腰带、穿着黑皮靴、脸上挂着微笑的老人——同时,他的衣服颜色是可口可乐红。

1974年,水门事件、石油输出国组织的石油禁运以及越南战争使美国一度处于内外交困之中。尼克松总统在8月8日的电视直播演讲中宣布辞职。为了振奋美国人的精神,可口可乐公司制作了广告歌曲《好运美国》,购买了尼克松演讲前黄金时段的广告播放权,并且购买了第二天美国三个电视台直播福特总统宣誓就职前黄金时段的广告播放权。《好运美国》吟唱着"进入生命中充满阳光的时候",不论谁入主白宫,美国人民都应该保持自豪感,继续畅饮可口可乐。当柏林墙在1989年倒塌的时候,装满可口可乐的卡车聚集在墙边整装待发。当东柏林的人们从边界像潮水般涌入的时候,可口可乐公司的工人们向他们递过了一瓶瓶纯美国饮料。

由于可口可乐公司一系列的措施,"像可口可乐一样美国化"的说法逐步流行,出现在诸如《华盛顿邮报》和《音乐新闻》这些编辑旨趣迥然相异的报纸上。到了1938年,可口可乐被称作"净化后的美国精髓"。一位可口可乐总裁这样告诉他的属下:"你们对人们生活的影响程度,比其他任何产品,甚至比天主教在内的思想体系,都更明显。"[2]

1972年,塞西尔·芒西(Cecil Munsey)出版了《可口可乐收藏插图指南》,1975年可口可乐俱乐部成立。一位俱乐部成员说:"当芒西的书出版后,

[2]〔美〕马克·彭德格拉斯特著,高增安等译:《可口可乐帝国》,华夏出版社2009年版,第427页。

我们像对待《圣经》一样对待它。"突然之间，可口可乐的旧日历和旧盘子价格暴涨，卖到了几十美元，之后又涨到了数百美元。可口可乐公司重新翻制了早期的产品，比如印有希尔达·克拉克（Hilda Clark）头像的盘子，然后把这些产品作为商品出售。

国际可口可乐收藏俱乐部和一些新成立的可口可乐俱乐部的会员们，对收藏可口可乐纪念品越来越着迷，搜集旧版的可口可乐瓶、带有可口可乐图标的温度计、装饰有歌舞或杂耍明星的可口可乐挂历、带可口可乐图案的钥匙、绘有可口可乐的托盘。刚开始时，他们将收藏品存放在地下室或者车库里，后来这些收藏品占据了他们的卧室甚至整个家。

人们对可口可乐的热爱不但表现在对产品的大量饮用上，还有对相关纪念品的收藏。旧的可口可乐瓶子、其他侥幸留存的易耗品（例如纸质标识或加工工具）都在各地的跳蚤市场上以极高的价格出售，还有玩具可口可乐运输卡车、托盘、日历以及挂钟，人们把这些物品当作珠宝来搜寻和收藏。各种可口可乐纪念品收藏协会纷纷成立。甚至还有作者专门著书，介绍各种收藏品以及

可口可乐日历

可口可乐盘子

位于美国亚特兰大的可口可乐博物馆

它们的价格，购买者甚众。到了 20 世纪 80 年代后期，可口可乐公司开始意识到这一部分生意的价值并且决定充分利用这一价值，开发出大量衍生品。

人们以近乎疯狂的热情用可口可乐的饰品装点他们自己以及他们的孩子、狗和圣诞树等。可口可乐的热爱者制作出缩微的村庄，里面有微型可口可乐卡车、绘有可口可乐图标的小商店以及店里带有可口可乐图案的咖啡桌。

二　戴在手腕上的时装

"戴在手腕上的时装"是斯沃琪手表作为情感化产品的艺术创意，它所采取的各种艺术化措施都是围绕这个创意生发出来的。

（一）手表行业的新宠——斯沃琪

瑞士是享誉全球的钟表王国，从 1550 年建立了第一家手表厂以后，瑞士

钟表业先进的技术和精湛的工艺一直令其他国家望尘莫及。20世纪70年代，瑞士钟表厂多达1000多家，从业人员超过9万。20世纪70年代中期，瑞士钟表业遭到日本手表的强烈冲击。日本以精工、天美时、西铁城、卡西欧为代表的石英、电子表，用塑料外壳代替传统手表的金属外壳，走时更加准确，体积更小更薄，特别是更加廉价。面对日本手表咄咄逼人的攻势，瑞士手表在世界上的垄断地位轰然倒塌。瑞士手表厂纷纷倒闭，三分之二的手表工人失业，瑞士手表在国际市场的占有率由43%猛跌到15%。

在一片愁云惨雾中，瑞士最大的两家钟表企业——瑞士钟表总公司和瑞士钟表工业公司由于濒临破产而被银行接管。20世纪80年代初，银行聘请企业咨询专家哈耶克（Nicolas G. Hayek）管理这两家企业。哈耶克此前没有在钟表行业工作过，但他从企业管理专家的角度对这两家企业进行了长达4年的整顿。1983年，作为企业整顿的重要措施之一，瑞士钟表总公司和瑞士钟表工业公司进行了合并，取名为瑞士微电子及手表工业有限公司（SMH），即现在斯沃琪的前身。1985年，哈耶克和一群投资者收购了这家公司全部资产的51%，取得了控股权，从而保障了哈耶克的经营理念得以实现。

为了能够与廉价的日本手表相抗衡，SMH必须研发塑料手表，只有这样才能降低成本。但是，不能采用一般电子表的液晶显示方式，而必须采用指针来显示时间，从而显示瑞士精密技术的传统优势。传统的手表由机械底座、表壳和镶嵌板三大部分组成，包括150多个零件，而SMH的新产品将表壳和镶嵌板合二为一，零件数目也由155个减少到91个，最后减少到51个。

尽管在工艺和技术上做了很大改进，哈耶克还是没有马上把这种瑞士塑料表推向市场。传统瑞士钟表业认为，工艺就是一切。而哈耶克认为，在现代商业竞争中，产品必须切实满足消费者的需求，这比掌握新的生产技术更重要。SMH通过市场细分，把消费者的感性需求放在重要地位，将目标客户群锁定为18—35岁的年轻人，甚至扩展到崇尚年轻心态的中年人。年轻人没

1983 年推出的第一款斯沃琪手表　　　　　　　2013 年为纪念斯沃琪手表诞生 30 周年推出的特别款

有经济能力购买高档表，但是需要一种时尚来与个性相匹配，他们选择产品的准则不是"好"或"不好"，而是"喜欢"或"不喜欢"。因此，哈耶克认为手表不仅是一种高品质的计时工具，更应该是一种戴在手腕上的时装。他聘请著名的艺术家为新手表做外观设计，委托国际著名的商标设计公司将新生产的手表命名为 Swatch，"Swatch"是"Swiss watch"和"Second watch"两个词组的组合，名字中的"S"和"W"不仅代表它的产地瑞士 Swiss，而且含有第 2 块表的意思，表示人们可以像拥有时装一样，同时拥有 2 块或 2 块以上的手表。1983 年秋天，第一批斯沃琪手表正式问世，立即风靡全世界。很快，斯沃琪的知名度超过了公司的知名度。1998 年，SMH 干脆把集团的名称改为 Swatch 集团。

短短的 30 年过去了，总部位于瑞士伯尔尼的斯沃琪集团已经是世界上最大的手表生产商和分销商，零售额占到全球份额的 25%，在全世界拥有 160 个产品制造中心，主要分布在瑞士、法国、德国、意大利、美国、维尔京群岛、泰国、马来西亚和中国。斯沃琪的每种款式都限量发行，其中上百只绝版表在许多公开拍卖会上被高价收藏。现在斯沃琪手表不仅是计时的工具，而且是一种时尚、一种艺术和一种文化。斯沃琪唯一不变的就是时时刻刻处在变化中。

（二）斯沃琪艺术创意的实施机制

斯沃琪艺术创意最根本的实施机制是在技术先进、工艺精密的基础上，着力打造产品的形象，从而满足消费者的情感需求。"斯沃琪的最成功之处在于其时髦缤纷的色彩、活泼的图案以及颠覆传统的造型，这使得手表这种日用品也随着潮流向摩登时尚的现代生活迈进，而这一切都要归功于斯沃琪手表的设计美学。"[3]

斯沃琪手表公司改变了瑞士的手表行业面貌。斯沃琪公司宣称，他们不是一家手表公司，而是一家情感公司。哈耶克卷起袖子，裸露出手臂上的许多手表，豪迈地宣称，他们的专门技术是人们的情感。虽然他们制作的手表使用与全世界多数手表一样的机件，不过，他们的突出之处在于把手表的目的由计时转变为情感。

斯沃琪把手表转变为时尚产品，认为人们应该像拥有多条领带或者多双鞋子甚至多件衬衫一样拥有多块手表。消费者应该经常更换手表，以匹配自己的心情和活动。哈耶克认为，手表的机械装置必须是不贵的，但仍然是优质的，而手表业真正的发展机遇在于开发表盘、表面、表带，在手表上制造乐趣，给手表注入生活情趣。

斯沃琪公司聘请了各种专业的艺术家设计手表。在电影诞生百年之际，斯沃琪公司邀请了世界上著名的电影导演——美国的罗伯特·奥特曼（Robert Altman）、西班牙的佩德罗·阿尔莫多瓦（Pedro Almodóvar Caballero）和日

五彩缤纷的斯沃琪

[3] 黎子编著：《Swatch——与一只手表的天长地久》，中国宇航出版社2007年版，第14页。

本的黑泽明通过设计 3 款特别的手表,而不是通过摄像机或胶片来展现电影的发展史。公司还邀请英国先锋派设计师为斯沃琪设计了天体手表,表带为黑色天鹅绒材质,表盘为金黄色,蓝色土星圆环闪闪发光,表冠正上方为金色十字架,充分展示出高贵的气质。斯沃琪针对不同的消费群体,推出了儿童表、少男表、少女表、春夏秋冬四季表、从星期一到星期天每天一块的每周套表。针对不同的服饰、节日、纪念日,比如情人节、母亲节、万圣节、圣诞节、电影诞生 100 周年纪念日、奥运 100 周年等等,推出了不同款式的手表。斯沃琪还坚持从时装、首饰、化妆品和运动产品等行业获得灵感来设计手表。

斯沃琪手表和奥运会结下了不解之缘,成为 1996 年亚特兰大奥运会、2000 年悉尼奥运会、2004 年雅典奥运会、2008 年北京奥运会、2012 年伦敦奥运会的计时工具。在 1996 年亚特兰大奥运会上,斯沃琪公司搭建了巨大

为 2008 年北京奥运会特别设计的斯沃琪手表

的宣传帐篷。短短的 18 天中，有 50 万人参观了这个展区。2008 年，为庆祝北京奥运会，斯沃琪推出了一系列具有中国元素的时尚手表，如"龙跃福生""盛世青花""玉兆吉祥""国家体育馆鸟巢"等，充满东方气韵的龙纹、云纹、牡丹花、青花瓷、白玉壁、盘花、七巧板、鸟巢等元素被集成在这些纪念表中。

1997 年斯沃琪在伦敦开设的欧洲第一家旗舰店，成为宣传其"永远创新，永远不同"的理念的场所。斯沃琪也进军中国，于 2003、2004、2005 年分别在上海、广州和北京开设了旗舰店。上海旗舰店铺有蓝色豹纹花纹的光滑地板，玻璃拱顶把大厅映照得通透明亮，大厅中央的圆柱发散出斑斓而柔和的灯光。

斯沃琪不断地推出新款，但是每个款式在推出 5 个月后就停止生产。"秋日落叶"纤细的表带由不锈钢片串联而成，钢片上交错嵌着淡黄、棕榄绿和橘色的珐琅质地釉料，透明的表壳里是淡黄色表盘，透出淑女的气息。"田园诗"深红色的美丽花朵和简单的棕色风格，使人感受到真切的田园韵味。"瑞士风情"则代表了真正的阿尔卑斯山的风情。斯沃琪公司还把一只巨大的斯沃琪手表悬挂在法兰克福商业银行大楼外，非常引人注目。里斯本博物馆设有斯沃琪陈列专柜，请拍卖行对停售的斯沃琪进行拍卖。这种做法使得原本只是时尚的斯沃琪手表成为经典，令更多的消费者和收藏者瞩目。

思考题

1. 谈谈你对可口可乐的艺术创意的理解。
2. 谈谈你对斯沃琪的艺术创意的理解。

阅读书目

〔美〕马克·彭德格拉斯特著，高增安等译：《可口可乐帝国》，华夏出版社 2009 年版。
黎子编著：《Swatch——与一只手表的天长地久》，中国宇航出版社 2007 年版。

第六章 产品的符号意义

指示符号
象征符号

提起胡萝卜，人们自然想起它的橙色。然而，人们可能不知道，在很久以前，胡萝卜有多种颜色，唯独没有橙色。有红色、黑色、绿色、白色，甚至还有紫色的品种。荷兰的创立者是奥兰治（Orange，意为橙色）王室的威廉王子

荷兰的橙色兵团

一世，他曾带领荷兰人民打败西班牙取得独立。后人为了纪念他，把国旗的颜色定为橙色。到了16世纪，荷兰的栽培者想让这种蔬菜更具有"爱国色彩"，于是他们尝试用一种北非的变异种子，培育处理橙色的胡萝卜。这是历史上最精彩、最成功的通过"国家色彩"使产品具有符号意义的实践。胡萝卜含有丰富的维生素，而对于荷兰人来说，它的符号意义是具有"爱国色彩"。关于产品的符号，我们主要阐述指示和象征符号。

一 指示符号

指示符号（index）是指指示物与物品之间具有某种因果联系或者空间上相接近。例如，台灯开关作为指示物，与灯的明灭有因果联系，它就是灯的工作状态的指示符号。

（一）指示符号的语义

撰写《设计心理学》（中信出版社2002年版）和《设计心理学2：如何管理复杂》（中信出版社2011年版）的美国西北大学计算机科学、心理学和认知科学教授，曾任苹果计算机公司副总的唐纳德·A.诺曼在世界各地的餐厅里见到各种胡椒瓶和盐瓶，他问消费者：哪个是盐瓶，哪个是胡椒瓶？得到的答案是一样的：半数的人认为左边的是盐瓶，另外半数的人认为右边的是盐瓶。当问及原因时，双方都有充分的理由，最常见的是孔的数目或大小："盐在左边的那个瓶子里，因为它有更多的孔。""胡椒在左边的那个瓶子里，因为它有更多的孔。"[1]在阿姆斯特丹的一家高级餐厅，餐厅经理和服务员回答说，当盐瓶和胡椒瓶成对放在一起时，盐瓶总是更接近餐厅的大门。

调味瓶当然是很简单的容器，却也是社会系统的一部分。好的产品会提供语义符号的线索，引导人们适当地使用。企业必须把自己放在那些使用它们产

[1]参见〔美〕唐纳德·诺曼著，张磊译：《设计心理学2：如何管理复杂》，中信出版社2011年版，第88页。

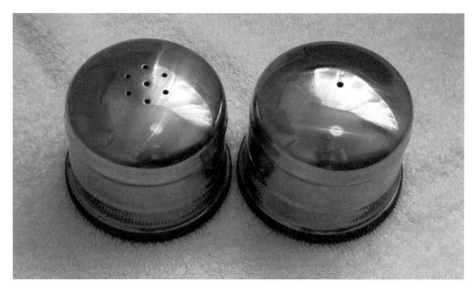

餐厅的胡椒瓶和盐瓶

品的用户的位置上,提供正确的使用方式所需的信息,而且要在不破坏美观、功能以及不增加成本的情况下完成。好的产品充分考虑了人体工程学因素,可以使所有的问题消失。设计这些容器时,可以采用很多办法来增强其社会交流能力,例如,把调味瓶做成透明的,使消费者能够见到储存物,或者在瓶子上贴标签,或者把开孔排列成"S"或"P"的形状。设计师应该通过可视性让用户看出物品之间的关键性差异。正是由于某种可视性,用户才能将盐罐和胡椒罐区分开来。由此可见,即使是简单的容器,也可以是既有吸引力又容易理解的。这些简单物品展示出的原则,几乎适用于用户接触的所有物品,包括带有精密的机械结构、电子技术和通信技术的产品。

唐纳德·A.诺曼的一位女同事拥有计算机技术博士学位,却被一套常见的音响设备难住了。她家的音响兼电视由几个部分组成,每一部分并不复杂,但是组合在一起时,她就不会操作了。于是,她自制了一份好几页的说明书,把自己所需要的功能全部列出来,再写上使用每一个功能所需采取的详细步骤。但是即使这样,操作起来仍然不容易。问题在于,她弄不明白这套设备各个部分之间的相互作用。收音机、录音机、电视、录像机、CD机等是分开设

计的，但是把它们组合在一起，就出现了混乱。一大堆的控制器、指示灯、仪表以及它们之间的线路连接，恐怕那些精通技术的人员也弄不明白。这种情况在现实中并非个别，而是相当普遍地存在的。

产品的可视部位应该提供操作信息，然而，这两者之间也会出现反匹配的情况，即可视部位提供了与正确操作相反的信息。产品的可视部位的实际状态与用户通过视觉、听觉和触觉所感知到的状态之间出现了反匹配。唐纳德·A.诺曼的一位朋友是计算机教授，他向别人骄傲地展示了新买的 CD 机和 CD 机的遥控器——外观的确很漂亮，也很实用。这款遥控器的一端有一个突出来的小金属钩，别人不知道它有什么功能，这位教授使用它时，曾有过可笑的经历。起初他以为小金属钩是天线，便将它对准 CD 机，然而效果不佳，只能在近距离起作用。他以为买了一个设计得很糟糕的遥控器。几个星期后，他才发现小金属钩只是用来挂遥控器的。他以前一直把遥控的那一端对着自己的身体，难怪遥控的效果不好。当他把遥控器倒过来使用时，发现即使站在房间内距 CD 机很远的地方，也能操作自如。

金属钩为用户提供了错误的操作信息，使用户产生了误解，以致把带有金属钩的那一端对准 CD 机。用户对某一可视部位进行解释后，就按照这一解释来操作，如果达不到预期效果，会认为存在质量问题。人类擅长对某一事物进行解释，建立心理模型。设计师的任务是保证用户对产品所作出的解释是正确的，以便形成恰当的心理模型。要做到这一点，关键在于可视部位的设计。遥控器发挥作用的那一端应该有一些明显的标记，现在有些设计师违背可视性原则，故意把这些标记掩盖起来。这位教授努力寻找遥控器上有关操作方向的标记，结果发现了小金属钩，而用户手册上竟然只字未提应将遥控器的哪一端对准 CD 机。[2]

上述例证表明，产品一旦生产出来，就成为社会系统的一部分。设计师应该关注消费者的生理和认知过程，发现现有的操作方法中的错误，以及消费者

[2] 参见〔美〕唐纳德·诺曼著，梅琼译：《设计心理学》，第 204 页。

在使用产品和服务的过程中可能碰到的困难,帮助消费者在操作中减少疲劳、减轻压力、避免伤害。产品的易用、舒适和安全是人体工程学(也译为人体工学、人机工程学)研究的对象,它们也可以概括为易用,因为只有在舒适和安全的前提下,才谈得上易用。

(二)人体工程学

人体工程学是研究人与各种活动的工具、手段相互作用时产生的心理、生理因素的一门理论学科和实验学科。设计师在解决人和现代技术相互作用的复杂问题时,不能不考虑到人体工程学的研究成果。因为设计师要保障他们设计的劳动工具和其他产品在使用上达到最优化,而人体工程学正是研究这种最优化的条件和手段。

人体工程学的术语来源于希腊词 ergon(工作)和 nomos(规律),1949 年被引进到英国,之后得到广泛传播。它是一门在技术科学、心理学、生理学、卫生学、解剖学、人类学、生物学交界处产生的综合学科。人体工程学最重要的部分是工程心理学,它研究"人—机—环境"系统中人的条件怎样和技术相协调,从而把劳动条件对人的神经系统和工作能力的消极影响降到最低。

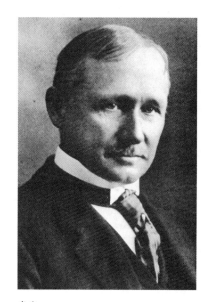

泰勒

美国管理学家泰勒(Frederick Winslow Taylor,1856—1915)曾经进行过著名的铁铲实验,这是标准化原理的典型例子。泰勒经过实验后发现,对于熟练的铲运工人来说,铲上的荷载大约在 21 磅时生产效率最高。而铲运工人每天上班带的是自家的铲子,这些铲子大小各异。他们每天所铲运的物料如铁矿石、煤粉、焦炭等有轻有重。小铲子铲质量轻的物料如焦炭等,生产效率就不能充分发挥。大铲子铲质量重

的物料如铁矿石等，工人体力消耗过大，最终还是不利于劳动生产率的提高。根据一系列实验和观察，泰勒按照不同的物料设计了不同规格的铲子，小铲子用于铲运重物料。工人上班时都不自带铲子，而是根据物料情况从公司领取特制的标准铲子。这种做法大大提高了生产效率。泰勒的工时研究获得很大的社会反响，1911年他在美国国会听证会上的证词中说："科学管理的实质是一切企业或机构中的工人们的一次彻底的思想革命……也是管理方面的工长、厂长、雇主、董事会，在对他们的同事、他们的工人和对所有的日常工作问题责任上的一次彻底的思想革命。"一战期间，身兼法国总理和国防部部长的乔治·克列蒙梭（Georges Clemenceau）命令所有生产战争物资的工厂研究应用泰勒的理论。泰勒的管理理论被誉为管理史上的第一座丰碑。

　　泰勒的实验实际上是人体工程学的实验。在人体工程学方面，美国设计师亨利·德雷福斯取得了令人瞩目的成就。1937年他为AT&T公司（美国电报电话公司）所设计的302型电话机是应用人机工程学的一个经典作品。在技术方面，此前的电话机把麦克风和扬声器分开，而且附加了繁缛装饰。德雷福斯结合当时最先进的通讯技术，把电话的听筒和话筒都置于手柄上，从而把麦克风和扬声器完美地结合在一起。

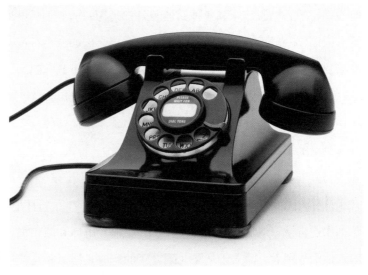

德雷福斯设计的
302型电话机

德雷福斯根据研究成果设计了电话机的手柄、拨号盘和机座。手柄究竟要多长？话筒到听筒的距离应该是多少？德雷福斯认为最合适的手柄应该能够满足最大范围用户的使用要求，他按照人脸的形状采用了最佳平均值。这是一种在二战中开始应用、所谓为第 50 百分位的人所做的设计。第 50 百分位是人体测量的概念，指具有平均身材的"标准人"，他们拥有普通身材，在身高和体重的分布曲线中处于中间部分。为了使一种产品满足尽可能多的用户要求，设计师往往取中间值作为参照尺寸，进行产品设计。

拨号盘是电话机新的部件。原来的电话机没有拨号盘，要通过总机转接。现在采用自动交换系统，允许用户直接拨打。拨号盘被安置在机座上，机座上的支架放置手柄。拨号盘和电话的放置成一定的角度，方便人们打电话时拨号。机座内装置了发送和接受信号的核心技术元件，这些部件较大较重，无法装到手柄中，而机座的重量则可以保证单手拨号时话机保持稳定。这种电话机具有浑然一体的整体感和稳固感，综合了优雅的新造型与人体工程学的手柄和机座，很快成为办公室和家庭的标准产品。

在第二次世界大战期间，人与机器之间的关系变得特别重要。军队人数众多，批量生产的产品要满足不同身材、不同体重的士兵的使用需求。按照什么规格、尺寸来生产这些产品呢？采用的方法是为第 50 百分位的人设计，也就是说，靴子、制服、床和各种武器装备都是为一般的士兵设计的。军用装备有尺寸限制，一般不允许个子较高的士兵使用。例如，飞行员座舱、坦克驾驶舱和潜艇都只能为功能而设计，对士兵的身高和体重都有限制，以保证士兵能够在这些空间中比较舒服地工作。第二次世界大战以后，这些领域积累的知识被应用到工业生产、农业机械和办公环境中。德雷福斯吸收了军方和其他领域对人体测量的统计数据，于 1959 年出版了著作《男人与女人的测量》，后来改名为《男人与女人的测量：设计中的人体工程学因素》，这是人体工程学方面的开山之作。书中的数据代表了几十年来从不同的产品项目中收集的研究成果，包括农业机械、运输工具、办公环境、座椅、电话和照相机。书中有非常出色的人体测量图表，涵盖了从婴儿到老年的所有人群，并且包括正常人和残疾人

的生活以及工作环境的人体工程学内容。德雷福斯也成为在座椅和工作环境设计中应用人体工程学的先锋。

二 象征符号

象征符号（symbol）是通过约定俗成的方法形成的、表征某一种意义的符号。例如，鸽子象征和平。

（一）产品作为象征符号

产品作为象征符号，指在现代社会中，产品超越物质功能成为标志、体现某种社会地位和生活方式的符号。人的身份可以按照不同的方式来界定，比如按照教育程度，按照职业，按照财产，按照社会地位，等等。在消费社会中，人的身份越来越多地按照消费模式来界定，购物和消费成为身份认同的行为。

王安忆的长篇小说《长恨歌》曾获得茅盾文学奖。她在《长恨歌》中塑造了一个老克腊的形象。"克腊"这个词来源于英语"colour"，有"格调""姿态"的意思。英语这种外来语和上海民间口语相互交融，其含义随后也发生了很多变化。老克腊指在全新的社会风貌中仍然极力保持着上海的旧时尚的那些人。

老克腊在20世纪50、60年代盛行，到了80年代几乎绝迹。可是到了80年代中期，又悄悄地生长起一代年轻的老克腊。他们去上海滩，喜欢看乔治式建筑和哥特式尖顶钟塔，也喜欢城市的落日，落日里的街景像一幅褪了色的油画。而那山墙上的爬山虎、隔壁洋房里的钢琴声也是他们怀旧的养料。他们认为，当下的时尚一窝蜂似的，有暴发户的味道，粗陋鄙俗，都来不及精雕细琢。《长恨歌》中的那位老克腊只有26岁，但他对旧情调的固守，一点也不比旧时代的老克腊逊色。人们忙着置办音响的时候，他在听老唱片；人们时兴尼康、美能达自动调焦照相机的时候，他在摆弄罗莱克斯一二○；他戴机械表，喝小壶咖啡，用剃须膏刮脸，玩老式幻灯机，穿船形牛皮鞋。因为他是老克腊，所以他拥有这些物品；由于他拥有这些物品，他才是老克腊。这两者互为因果。

通过这些物品,他在自我意识中感到自己是一个老克腊,别人在社会意识中也把他看成一个老克腊。

在各种消费品中服装特别具有象征意义。"衣服是自我身体的扩展;它们以一种非常直接的方式表现文化,必然会表现文化中占支配地位的价值观。"[3]"时装和衣服也许是人们利用这些衣服构建和传达一种文化和社会识别特征的最明显的领域;这些不同款式、颜色、类型、质地和布料用于构建和传达那些社会和文化识别特征,因此,衣服的外形可以用那些不同社会和文化团体的存在来解释。"[4]

美国人类学家波尔希默斯(Ted Polhemus,1947—)在《街头时尚》一书中谈到了美国20世纪40年代穿佐特服的人、50年代的现代主义者和泰德派成员、60年代的摩登族、70年代的光头仔、80年代的雅皮士、90年代以后的公务员的穿着变化,这是不同文化团体以不同形式利用同一种衣服的佳例。在20世纪40年代,穿佐特套装(zuit suit)的人大多数是年轻的非裔美国人和墨西哥裔美国人。他们改造了普通的日常西服,把上衣加长至膝盖,并把腰身紧缩,肩部和翻领加大,上衣中间用一个纽扣扣紧,把裤子膝盖部位加宽约30英寸。佐特服是心怀不满的美国黑人青年为自己构建的识别标志。由于这种标志太张扬,以致引起美国白人的敌视,1943年在纽约、洛杉矶、费城爆发了所谓的"佐特套服骚乱"。穿佐特服的人之所以把西服作为改造的基本样式,是因为他们想借此表明自身社会经济地位

在1942年的华盛顿,一个士兵和两个穿佐特服装的人在一起

[3] 转引自罗钢、王中忱主编:《消费文化读本》,中国社会科学出版社2003年版,第298页。
[4] 参见〔英〕巴纳特著,王升才等译:《艺术、设计与视觉文化》,江苏美术出版社2006年版,第136页。

60年代的摩登族

的提升；同时，他们之所以把西服作了大幅度的改动，是因为他们想传达一种特殊的识别信息，避免别人认为他们的服装是西服。佐特套服的领带花哨艳丽，而且宽大。而美国现代主义者的领带颜色素淡，形状瘦削，线条分明。许多现代主义者都是音乐家或乐师，他们体现的是极简抽象派艺术风格的精神。

（二）符号性消费

法国后现代主义理论家鲍德里亚（Jean Baudrillard，1929—2007）是对消费社会作符号学解读的最主要的代表。他在20世纪70年代出版的《消费社会》和《符号政治经济学批判》中认为，从生产社会进入消费社会后，人们所进行的不只是单纯的物质消费和功能性消费，而是文化的、心理的、意义的消费。对购买者而言，交换的直接目的已不再是使用价值，而是表示身份、地位的符号。某些人购买名牌服装和高档轿车的动机之一，是为了获得周围社会环境的认同，以避免丧失自己的身份和地位。

在这里，名牌服装和高档轿车成为表明它们的占有者身份和地位的符号。

有人佩带劳力士的表，不是因为它的计时比别的表准确，也不是因为它经久耐用，而是因为劳力士本身已经成为"至尊经典，王者风范"的代名词，同时暗喻着佩戴者具有相同的品质。有人拎着路易·威登箱包周游世界，尽管一位不愿透露姓名的路易·威登主管自己都曾坦言，路易·威登的成功代表着"自印度蛇油以来最大的狡猾伎俩"，他补充说道："你可以想象这一切只是基于印花帆布，加上一片塑料外层和一些皮制镶边吗？"[5]全世界却还是有路易·威登的痴迷者花天价购买，因为它是奢华品牌，是身份地位的象征。在消费社会里，消费的性质发生了变化，消费者不仅在消费使用价值和真实的物品，而且在消费符号。

每个物品不是孤立存在的，它和其他物品形成一个巨大的系统，继而形成一种符号结构。产品是生活方式的积木。所有的产品都承载着涵义，这种涵义存在于所有产品的相互关系之中，就像音乐存在于各种声音的相互关系之中。20世纪80年代美国的雅皮士可以通过下列产品来识别：劳力士手表、宝马汽车、古驰公文包、软式网球、新鲜的香蒜沙司、白葡萄酒和法国布里白乳酪。人们一旦开始消费，就进入了一个全面编码的系统中，在那里，所有的消费者都不由自主地互相牵连。这样，物就像话语一样，成为一个全面的、缜密的系

路易·威登箱包

[5] 转引自〔英〕马特·黑格著，陈丽玉译：《品牌的成长》，九州出版社2005年版，第108页。

统。消费成为由符号组织起来的身份区分行为，消费过程就是在符号编码中实行社会区分的过程。"通过物品，每个人与每个集团都寻找着他/她在秩序中的位置，所有的人都根据个人的轨道来尽力贴近这个秩序。通过物品，一个分层的社会言说着，就像大众媒介那样，物品似乎在对每个人言说，但那是为了让每个人都保持在特定的位置上。"[6] 法国社会学家皮埃尔·布尔迪厄（Pierre Bourdieau，1930—2002）把这种现象称为"区隔"：产品通过符号区别于其他同质产品，消费者通过消费这种符号区别于其他阶层的人士。

在消费社会，物品首先不以它的功能为基础，它只有在符号系统中确定了自己的位置后，我们才能谈得上物品功能意义上的消费。也因此，物的生理功能和生理经济系统被符号社会学系统所替代。根据这样的分析，鲍德里亚得出一个重要结论：消费作为一种系统化的符号操作行为，是建立社会关系的行为模式；符号本身在现代社会中构成了支配的基础，经济的支配让位给符号式的文化支配。

思考题

1. 谈谈你对指示符号的理解。
2. 谈谈你对象征符号的理解。

阅读书目

〔美〕唐纳德·诺曼著，张磊译：《设计心理学 2：如何管理复杂》，中信出版社 2011 年版。

〔英〕巴纳特著，王升才等译：《艺术、设计与视觉文化》，江苏美术出版社 2006 年版。

[6]〔法〕尚·布希亚著，林志明译：《物体系》，上海人民出版社 2001 年版，第 222 页。

第七章

用户研究的概念与价值
人物角色的创建
用户满意度

用户研究

苏格拉底（Socrates，公元前469—前399年）是柏拉图之前最重要的古希腊美学家。他出生于雅典，适逢伯里克利的黄金盛世。父亲是雕刻匠，母亲是助产婆。小时学过雕刻、音乐和其他文化知识。苏格拉底外貌丑陋，脸面扁平，大狮鼻，嘴唇肥厚。然而他智慧超群，希腊北部城镇德尔菲的阿波罗神庙的预言宣称没有人比他更有智慧。苏格拉底很穷，无论赴宴做客，还是行军打仗，常穿一件破大衣。他能吃苦耐劳，忍饥挨饿。然而他蔑视钱财，整天奔忙于公共场所、广场和市场上，和人们相见、交谈。他终生论证真理，建立由感觉和理性所证实的生活逻辑。

在西方美学史中，以用户为中心，而不是以产品为中心的理念的始

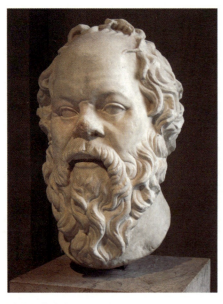

苏格拉底雕像

作俑者，可以追溯到苏格拉底。在和胸甲制造者皮斯提阿斯的谈话中，苏格拉底准确地区分了这两种不同的比例。皮斯提阿斯制造的胸甲既不比别人造的更结实，也不比别人造的花更多的费用，然而他卖得比别人的昂贵。苏格拉底问其原因，皮斯提阿斯说他造胸甲时遵循比例。

 苏格拉底：你怎样表现出这种比例呢，是在尺寸方面，还是在重量方面，从而以此卖出更贵的价格？因为我想，如果你要把它们造得对每个人合身的话，你是不会把它们造得完全一样和完全相同的。
 皮斯提阿斯：我当然把它造得合身，否则胸甲就一点用处也没有了。
 苏：人的身材不是有的合比例，有的不合比例吗？
 皮：的确是这样。
 苏：那么，要使胸甲既对身材不合比例的人合身，同时又合比例，你怎样做呢？
 皮：总要把它做得合身，合身的胸甲就是合比例的胸甲。
 苏：显然，你所理解的比例不是就事物本身来说的，而是对穿胸甲的人来说的，正如你说一面盾对于合用的人来说就是合比例的一样；而且按照你的说法，军用外套和其他各种事物也是同样的情况。[1]

苏格拉底所理解的比例不是就事物本身来说的，而是就事物与使用者的关系来说的。胸甲本身的比例指胸甲的大小、长短、轻重符合一定的比例。就胸甲与使用者的关系来说的比例，指胸甲与使用者的高矮胖瘦符合比例。前者可以称作自在的比例，后者可以称作自为的比例。自在的比例以产品为中心，自为的比例则以用户为中心。

[1]〔古希腊〕色诺芬：《回忆录》，第3卷第10章第10—13节。

一　用户研究的概念与价值

所谓用户研究（User Research），就是企业在产品的开发、生产和营销的各个环节，不以物为中心，而以人为中心，不以产品为中心，而以用户为中心，调查、研究、分析用户的现实需求和潜在需求，并为这些需求提供相应的产品和服务。

用户研究涉及一些基本概念，如用户、目标用户、用户需求等。除了产品的使用者外，用户还包括产品的经销商，前者是产品的终端用户，后者则是产品的中间用户。经销商长期与终端消费者直接地、广泛地接触，熟悉消费者对产品的需求、评价和反馈意见，能够代表某种消费群体中大部分人的观点。

目标用户指企业期望把产品和服务提供给特定的那些用户所组成的群体。产品只有为目标用户生产，才能占有市场。美国菲力普·莫里斯公司从1924年开始将万宝路推向市场，当时它是一种极为温和的过滤嘴香烟，目标用户是女性消费者。"像5月一样温和"是其当时的促销口号，早期的促销活动无一例外地用非阳刚气质的历史人物来宣传万宝路。到了20世纪40年代，万宝路主要作为一种优雅的女士香烟来促销，是一种带有一个象牙烟嘴或红美人烟嘴的柔弱的、女人气的香烟。20世纪50年代中期，莫里斯决定让香烟市场的主要消费者——男性接受万宝路。为了适应这一目标用户，除了名字，万宝路的一切都得改变，采用了味道更浓的烟草和新的过滤嘴，包装图案改为有棱角的红白图案，其中一种包装版式使用了防皱硬盒，以更加突出香烟"粗犷"和"阳刚之气"的形象，广告使用的牛仔形象被称为"美国最广泛的男子象征"。这次形象的转变使万宝路成为世界上销量最大的香烟品牌。

用户需求研究可以采用多种方法，如定量研究和定性研究。定量研究是用大量的样本来测试和证明某些事情的方法，其中，调查问卷是典型的定量研究方法。定性研究则是从小规模样本量中发现新事物的方法，比如用户访谈，通过与少数用户互动来得到新想法或揭露以前未知的事物。

为了准确地把握用户需求，必须把他们分成不同的群组，也就是细分用户

万宝路香烟广告

群,把一群对象分成不同的类型。比如一堆乱石,有很多方法进行细分,可以以尺寸为标准分类,然后对每一组进行描述;也可以按照地质特点分类,如沉积岩、火成岩等,把石头归入某一种类型中。细分用户群也是从数据中发现模式和故事的一门艺术。传统的市场细分采用人口统计学方法(年龄、性别、收入等),现在则通常采用用户使用产品的属性:目标(用户想做什么)、行为(他们怎么做)和观点(他们如何看待这些产品和自己)。

用户研究对企业和设计具有非常重要的价值和意义。在不同的时期,不同的企业管理理论在试图确定企业的本质时,都对企业下过定义。管理学大师彼得·德鲁克(Peter Drucker,1909—2005)在给企业下定义时,无可比拟地强调了顾客的重要性:"实际上,企业的宗旨只有一种适当的定义:那就是创造顾客。"[2] 企业在试图提出"我们的业务是什么"这一问题以前,"应该先问一下:'谁是我们的顾客?顾客在哪里?给顾客带来的价值是什么?'"[3] "企业所经营的业务,不是由公司的名称、规章或条例来界定的,而是由顾客购买商品或

[2]〔美〕彼得·德鲁克著,王永贵译:《管理:使命、责任、实务(使命篇)》,机械工业出版社2012年版,第62页。
[3] 同上书,第90页。

彼得·德鲁克

服务时所满足的需要来界定的。满足顾客的需要，就是每个公司的宗旨和使命。"[4]企业和设计应该从以产品为中心，转向以用户为中心。以产品为中心是从产品的角度看用户，以用户为中心则是站在用户的角度设计产品。

将用户需求研究付诸实践不仅能够完善用户的现实需求，而且能够满足用户的潜在需求。现实需求指现实中存在的、可以即刻满足的需求。对这种需求的满足需要不断完善。潜在需求指现实中暂时不存在的，但是随着新产品的出现可以被诱发、被引导的需求。例如，在手机发明之前，即时通讯只是一种潜在需求。1973年4月3日，摩托罗拉公司的总工程师马丁·库帕（Martin Cooper）用公司的手机打了一个电话到贝尔实验室，这成为全世界第一个手机电话。手机发明后，即时通讯就由潜在需求变成现实需求。

二 人物角色的创建

人物角色（Personas）的创建是用户研究的重要内容。人物角色指重要的目标用户群体的代表。每一种细分用户群都是复杂多样的群体，拥有很多目标、行为和观点。归入某一种细分群体的用户却又具有几种最重要的共同特征，而人物角色能够代表他们，使他们和其他细分群体明显地区分开来。

企业往往会为每一组细分的用户群创建一个人物角色。人物角色是一个虚

[4]〔美〕彼得·德鲁克著，王永贵译：《管理：使命、责任、实务（使命篇）》，第83页。

构的人物，但是，他能够代表整个真实的用户群体的需求。企业可以根据这些人物角色，而不是企业本身的需求做出相关决策。企业在确定人物角色后，还需要对其加以描述。首先要给人物角色取一个名字。虽然人物角色是虚构的，但是，为他取名字不能随意，而要有个性，要符合人物角色的性格特点，把名字和主要的用户差异联系起来。这有助于团队把它看成真实的人物，而不仅仅把它当成某种细分用户群。

有了名字以后，要为人物角色配上照片，要用与人物角色性格相符合的真人的照片，而不要用类似于模特的图片，这样能使人物角色栩栩如生。企业通常为人物角色配上肖像照片，通过脸部表情来表现人物角色的性格。有了名字和照片以后，要加入更多的细节来激活这些人物角色。有关人物角色的细节包括职业和工作单位、年龄、居住地、性格、家庭生活、社会地位、生活方式、情感目标、爱好、当前状态、未来计划、动机等。人物角色蕴含一些故事，而不是一串长长的列表。为此，要撰写人物角色的简介，写成"探讨心路历程的迷你自传"，也就是叙事，记述人物角色日常生活的典型片段，使设计师和制造商能够更好地了解人物角色的生活方式，按照用户的需要设计和生产产品。

一个人物角色就是一个关于用户的故事，它是代表大多数目标用户的原型。人物角色的档案可以印出来并张贴在办公室的墙上。它们能够帮助企业和设计师时刻都记着用户，更紧密地把用户需要和企业策略整合到一起。当企业有关人员作出任何决定时，可以问自己，这样做对这些人物角色是否有用。

国内外一些研究用户的著作在阐述人物角色的创建时，往往列举一些对人物角色日常生活片段加以描绘的案例。但是，这些描绘大都比较平庸，缺乏典型性和鲜活的生活气息，人物角色的形象呆板、不生动，与优秀的文学作品对人物的描绘存在着很大差距。

王安忆的长篇小说《长恨歌》对王琦瑶的描绘，为用户研究中人物角色的创建提供了一个十分贴切、精彩的范例。1945年，王琦瑶16岁，是上海的女中学生，不是影剧明星，也不是名门闺秀，更不是倾城倾国的交际花，而是"沪上淑媛"。"王琦瑶是典型的上海弄堂的女儿。每天早上，后弄的门一响，

2006年播映、根据王安忆同名小说改编的电视剧《长恨歌》剧照，黄奕饰少女王琦瑶

提着花书包出来的，就是王琦瑶；下午，跟着隔壁留声机哼唱'四季调'的，就是王琦瑶；结伴到电影院看费雯丽主演的《乱世佳人》，是一群王琦瑶；到照相馆去拍小照的，则是两个特别要好的王琦瑶。每个偏厢房或亭子间里，几乎都坐着一个王琦瑶。"[5]

如果作为用户研究中的人物角色来分析，王琦瑶有准确的定位，她是目标用户"沪上淑媛"的代表。她的名字非常符合"沪上淑媛"的性格特征。她的个人细节包括：年龄16岁，身份是上海的中学生，居住地是弄堂中的偏房或亭子间，生活方式是早晨提着花书包上学，下午唱唱"四季调"，或者看电影《乱世佳人》，有时候还到照相馆拍小照。她虽然不是名门闺秀，家庭不是非常富裕，但是也绝对不贫穷，算得上是超过小康水平的中产阶级。她的生活方式和生活情调与这种家庭背景完全吻合。

接着，小说交代了王琦瑶的父母亲：王琦瑶的父亲多半是有些惧内，"上海早晨的有轨电车里，坐的都是王琦瑶的上班的父亲，下午街上的三轮车里，坐的则是王琦瑶的去剪旗袍料的母亲"。这进一步印证了王琦瑶的家庭生活状况，母亲穿旗袍，为了剪旗袍料子，她没有步行去，也没有乘公共汽车去，而是坐费用比较昂贵的三轮车去。

[5] 引自《长恨歌》的文字参见王安忆《长恨歌》，南海出版社2003年版，第19—22页。

王琦瑶虽然不是影剧明星，也不是倾城倾国的交际花，但是她容貌出众，颇为摩登，是时尚潮流中的一员："王琦瑶总是闭月羞花的，着阴丹士林蓝的旗袍，身影袅袅，漆黑的额发掩一双会说话的眼睛。王琦瑶是追随潮流的，不落伍也不超前，是成群结队的摩登。"这里描绘了王琦瑶典型的着装、发式、身材、眼神、气质，王琦瑶的形象栩栩如生，呼之欲出。

《长恨歌》还通过一些细节，描绘了王琦瑶的生活圈子和情感取向。"每个王琦瑶都有另一个王琦瑶来做伴，有时是同学，有时是邻居，还有时是在表姐妹中间产生一个。""弄堂墙上的绰绰月影，写的是王琦瑶的名字；夹竹桃的粉红落花，写的是王琦瑶的名字；纱窗后头的婆娑灯光，写的是王琦瑶的名字；那时不时窜出一声的苏州腔的柔糯的沪语，念的也是王琦瑶的名字。"王琦瑶的形象和绰绰月影、粉红落花、婆娑灯光、柔糯沪语联系在一起，这是当年上海家庭比较富裕的女中学生的形象，也是当时很多江南城市女中学生的形象。如果当时的企业和设计师用王琦瑶做人物角色，为她所代表的目标用户设计和生产服饰、生活用品，一定能够找到准确的定位。

三　用户满意度

用户满意是用户研究的归宿，是企业经营和设计的最终目的。用户满意度是表示企业产品和服务的市场竞争力强弱的重要指标，也是引导企业不断适应用户的重要指标。用户满意度又称消费者满意度（Customer Satisfaction Index），后者是1986年由美国一位消费心理学家提出来的。1986年美国一家市场调研机构首次以消费者满意度为基准发布了对汽车满意度的排行榜，引起了理论界和工商界的极大兴趣和重视，随后消费者满意度得到广泛的应用。

美国学者奥利弗（Oliver）在1997年提出的用户满意度定义被认为是最权威的定义，常常被援引：所谓用户满意度，指用户需求得到满足后的一种心理反应，是用户对产品和服务的特征或产品和服务本身满足自己需求程度的一种判断。

用户满意度战略的基本指导思想是：企业的整个经营活动要以用户满意度为指针，从用户的角度，用用户的观点而非企业的观点来分析用户的需求，全面地维护用户的利益。用户满意度可以运用于不同的层面，在宏观层面用于评价国家经济的运行质量，在中观层面用于评价行业或产业经济的运行质量，在微观层面用于评价企业的经营活动。

用户满意度包括两个方面：物理方面和心理方面，也称为客观方面和主观方面，或者理性方面和感性方面、操作方面和表达方面。前者指产品和服务的物理绩效对用户实际需要的满足程度，后者指产品给用户带来的心理上的满足感。当产品的操作功能小于用户对它的期望时，用户就可能产生不满。但是，当产品的操作功能大于用户的期望时，用户也不一定会满意，只是没有表示不满意而已。只有在表达功能达到或超过用户的期望时，用户才可能满意。

用户满意度是用户忠诚度的基础。在服务业领域，用户忠诚的因子成分主要集中在以下 4 个方面：一是行为忠诚，强调重复购买；二是情感忠诚，指喜爱等情感因素；三是认知忠诚，表现形式有偏好、购买时首选和制定决策时优先想到等；四是未来忠诚意向，通过用户的再购可能性、价格容忍度和推荐可能性等指标来反映。[6]用户忠诚主要表现为：再次或大量购买企业的这种产品或服务；主动地向亲朋好友和周围的人群推荐该产品或服务；自觉抵制其他产品或服务的促销诱惑；发现该产品或服务的某些缺陷后，能够以谅解的心情主动向企业反馈信息，求得解决，而且不影响再次购买。

1965 年，卡多索（Cardozo）首次在营销领域对用户满意度进行了实验研究，提出了用户满意会带动再购买行为的观点。研究表明，100 个满意用户会带来 25 个新用户，而 1 个投诉用户的背后竟有 20 个用户在抱怨，吸引 1 个新用户的费用等于保留 5 个满意用户的费用。

罗尔斯-罗伊斯公司和迪斯尼公司分别作为制造行业和服务行业的大企业，都通过让用户满意来赢得用户的忠诚度。罗尔斯-罗伊斯公司是全球最大的航

[6] 霍映宝：《顾客满意度测评理论与应用研究》，东南大学出版社 2010 年版，第 36 页。

迪斯尼乐园

空发动机制造商。作为波音、空客等飞机制造企业的供应商，罗尔斯-罗伊斯公司并不直接向它们出售发动机，而是以"租用服务时间"的形式出售，并承诺在对方的租用时段内承担一切保养维修服务。罗尔斯-罗伊斯在每个机场都派驻了专门的修理工，一旦发动机出现故障，便能及时响应和解决。近年来，公司把服务扩展到发动机数据分析管理等领域，通过服务合同锁定客户来增加收入。而在娱乐服务领域，迪斯尼创造的米老鼠、唐老鸭、白雪公主等卡通形象给人们带来了无数欢乐。1955年迪斯尼公司在洛杉矶兴建了第一家迪斯尼乐园，之后陆续兴建了奥兰多迪斯尼世界、东京迪斯尼乐园、巴黎迪斯尼乐园和香港迪斯尼乐园，每年吸引成千上万名旅客光临。

思考题

1. 谈谈你对用户研究的理解。
2. 试写一篇完整的人物角色描绘短文。

阅读书目

〔美〕Steve Mulde、Ziv Yaar 著，范晓燕译：《赢在用户》，机械工业出版社2007年版。

〔美〕加瑞特著，范晓燕译：《用户体验的要素》，机械工业出版社2008年版。

第八章 从现代艺术走向后现代艺术
后现代艺术对后现代设计的影响
后现代设计的多元发展

后现代设计的崛起

美国后现代主义学者哈桑（Ihab Hassan）在《后现代转折》一书（1987）中对现代主义和后现代主义作过一番比较。在设计语言上，现代主义是"功能决定形式，少就是多，无用的装饰即是犯罪，纯而又纯的形态，非此即彼的肯定性与明确性，对产品的实用性原则、经济性原则和简明性原则的强调"。后现代主义是"产品的符号学语义，对隐喻的共同理解，形式的多元化、模糊化、不规则化，非此非彼，亦此亦彼，此中有彼，彼中有此，骡子式的杂交，对产品的文脉的强调"。[1]

我们在第一章中谈到，包豪斯教师布鲁耶设计了可折叠的金属弯管椅，这种椅子的形式遵循功能，是现代主义设计。我们比较一下意大利艺术设计师加埃塔诺·佩谢（Gaetano Pesce，1939—　）在1980年设计的一组沙发"纽约的日落"。沙发的靠背是红色的半圆形，沙发前面摆放着几个错落有致、连在一起的部件，部件的造型和表面处理成摩天大楼的形式，看上去就像夕阳正从城市的摩天大楼背后徐徐落下。这组沙发包含着某种隐喻，强调符号学语义，

[1] 转引自朱铭：《设计家的再觉醒——后现代主义与当代设计》，中国社会出版社1996年版，第61页。

加埃塔诺·佩谢：纽约的日落

是后现代主义设计。

后现代主义设计不仅不同于功能主义设计，而且不同于式样主义设计。在式样主义中，虽然形式大于功能，然而，完善的功能仍然是产品的基本前提。它在功能问题得到解决的前提下，追求形式的独立价值。它对形式的追求并不妨碍产品的功能。功能主义和式样主义都是现代主义设计。后现代主义设计以直觉性、感性和个性化向现代设计的科学性、理性和逻辑性发起猛烈的冲击。它的口号是"形式遵循表达"，在这里，功能已经退居到次要地位。

一　从现代艺术走向后现代艺术

现代主义艺术于19世纪后期登上历史舞台，直至20世纪60、70年代，现代主义艺术一直主宰着西方发达国家的艺术文化舞台。对现代主义艺术家们

来说,"艺术并不描绘可见的东西,而是把不可见的东西创造出来"。真实世界中任何具体的事物在他们的作品中都是不能容忍的,他们渴望创造一个完全独立于真实世界的全新世界,从而形成了现代主义艺术的一个主要特征:为艺术而艺术,把艺术从社会生活中剥离出来,其核心目标从再现和模仿现实转向对艺术形式本身的关注。从法国绘画领域中的印象派开始,现代主义艺术开始一步步远离现实主义的再现模式。

在各种艺术领域,现代主义艺术家们都不断地发明独特的技巧,创造出新颖的作品,以表达艺术家个人对世界的独一无二的观察与思考。到了20世纪60年代,随着现代艺术实践和探索走向极端,人们感到在现代艺术中追求新奇和革新已经走到尽头。同时,市场经济加快了现代艺术的商品化,现代主义艺术变成了消费社会的装饰符号,其技巧被吸收进艺术设计中,成为市场竞争的工具。现代主义艺术经历了一段苍白空虚的彷徨时期后,开始了一种新的转向——后现代主义艺术。

就像印象主义孕育了现代主义艺术一样,后现代主义艺术的萌芽可以追溯到第一次世界大战期间产生的达达主义运动。一群来到美国躲避战乱的欧洲艺术家和美国本土的艺术人士形成了纽约达达主义,其灵魂人物是马塞·杜尚(Marcel Duchamp)。

杜尚从视觉形象转向思维领域,主张"一件艺术作

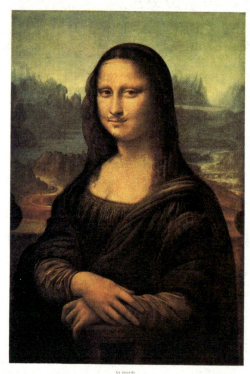

杜尚:《带胡须的蒙娜·丽莎》

品并不是供人欣赏的,更重要的是让人去思考"。他提出所谓"现成取材法",即把日常用品转化成艺术作品。他有两件作品曾轰动世界:1917年他在一只小便池上签上名字,作为自己的作品在纽约独立艺术家协会的展览会上展览,并在展示标签上注明《泉》。小便池被倒过来,呈现出柔和流动的曲线。杜尚把一件普通物品放在特定的语境中,并把它转换为一种新东西,还因此指出了它的雕塑价值,改变了人们看待它的目光。另一件是1919年杜尚回到法国后探索"现成物体之辅助"所创作的《带胡须的蒙娜·丽莎》,在达·芬奇的经典画作中,杜尚在蒙娜·丽莎的嘴唇上添了两撇小胡子和山羊胡,使蒙娜·丽莎从圣洁的女性变成不男不女的样子。

二 后现代艺术对后现代设计的影响

后现代艺术流派众多,我们只从中选取两个流派——大地艺术和装置艺术来阐述,它们对后现代艺术设计产生了直接的影响。

大地艺术出现在20世纪60年代末、70年代初,一些具有探索精神的雕塑家走出画廊、美术馆的展厅,选择到自然中去创作自己的作品,形成了大地艺术。其实,在人类文明的初期就可以找到大地艺术的先例,如古埃及的金字塔、英格兰的巨石阵等。从这种角度来说,大地艺术也是对古代文化艺术的一种回归与观念的借鉴。《螺旋形防波堤》是著名大地艺术家罗伯特·史密斯(Robert Smithson)的代表作,他在美国犹他州的大

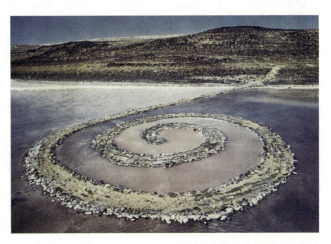

罗伯特·史密斯:《螺旋形防波堤》

盐湖中，建造了一个巨大的螺旋形防波堤。这个堤坝并不具有真正防波堤的功能，只是一个以大自然为背景的巨大雕塑，但湖水的侵蚀会很快改变它最初的形状，甚至最后使它消失。其中蕴涵的理念也是显而易见的，自然有能力对强加于自身的意志进行改造或者消除，同时这一作品也让人们清醒地意识到了人与自然的互动关系。

《非洲玛兰吉山上的圆圈》是英国艺术家理查德·朗（Richard Long）1978年创作的作品，他把在自然中随处可寻的树枝堆放成一个圆圈，就像人们或动物在自然中所留下的标记一样，和自然融为一体。如果不仔细去观察，通常很难察觉它们的存在，而且在自然力的作用下，它们会很快地消失。理查德·朗的作品表达了一种东方传统文化的自然观，他从不试图刻意去改变自然，而是融入自然，与自然进行一种平等的对话。这种思想为后现代艺术设计对自然、对环境的关注提供了指导和借鉴。

20世纪80年代以后，装置艺术（Installation Art）是另一种重要的后现代艺术形式。Installation有安装、装配的意思，即把不同的元素组装成一个作品。

理查德·朗：《白色的小鹅卵石圈》，1987年

装置艺术作为一种开放的艺术形式,打破了传统艺术门类的界限,扩展了创作材料的范畴,现成品、声音、图像、文字甚至观众的参与和互动都成为它的创作元素,其创作理念为多元、功能各异的组合产品(如当今流行的带有拍摄功能、录音功能以及上网功能的手机)的设计提供了启示。

装置艺术强调观众的参与性和互动性,综合运用各种元素来调动观众的感官,让他们只有置身在作品中才能感受到作品本身的意义,有些作品甚至能够针对观众的行为做出相应的变动。装置艺术作品对观念的传达并不是由艺术家单方面灌输给观众,在很多情况下,是在与观众的思想交流中,甚至是在观众的主动参与下完成的,并且观众在观赏的过程中还能从自身经验的角度去产生新的意义。这种关注主体性和个性的思想,也正是后现代艺术设计的另一个重要内容和特征。《土地》是英国艺术家安东尼·葛姆雷(Antony Gormley)的经典装置艺术作品,他曾在欧洲和中国都创作过这样的作品。在中国,他邀请广

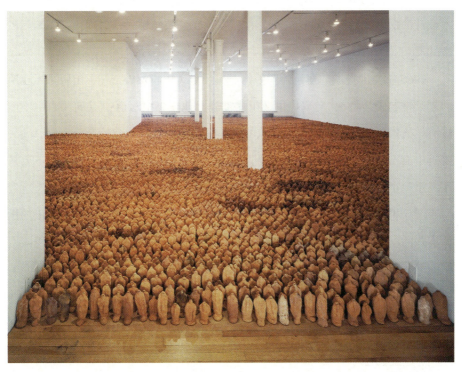

安东尼·葛姆雷:《土地》

州花都区 300 位不同年龄、不同社会生活背景的市民制作了 192000 个手掌大小的小泥人，一起完成了这一作品。

20 世纪 90 年代以后，随着信息网络化、网络全球化的兴起，信息的繁复与流动更加明显，各地域文化的交流与碰撞更加频繁，后现代艺术更加趋于多元化。在科技的支持下，产品功能、技术方面的因素不再是设计形式表现的障碍，这使得产品的艺术设计方面获得了巨大的表现空间。随着社会的进一步发展，设计正向着与精神领域打交道的艺术领域接近，特别是在非物质化的数字、媒体领域，设计完全脱离物质层面，向纯精神层面靠拢。这种产品已经逐渐接近艺术品，这就意味着后现代艺术将直接参与到艺术设计中来。

三　后现代设计的多元发展

像后现代艺术家一样，从 20 世纪 60 年代艺术设计师们就开始了后现代艺术设计的探索。后现代设计的革命首先发生在建筑领域——对现代主义国际风格的反叛。

1966 年美国费城的建筑师罗伯特·文丘里（Robert Venturi）出版了《建筑的复杂性与矛盾性》，向现代主义正式宣战。他在书中写道："建筑师再也不能被清教徒式的正统的现代主义建筑的说教吓唬了。我喜欢建筑杂而不要'纯'，要折中而不要干净，宁要曲折不要直率，宁要含糊而不要分明，要兼容不要排斥，宁要丰富不要简单，宁要不一致和不肯定，也不要直截了当。"[2]

文丘里不仅在理论上对现代建筑的教条进行了否定，而且进行了积极的设计实践活动。他在 1960 年至 1964 年设计了后现代建筑的最早作品——美国费城的退休老人公寓和宾夕法尼亚州栗子山自己母亲的住宅。后一所住宅抛弃了当时盛行的方匣子的建筑形态，运用传统的形式和元素：坡形的屋顶、开口的三角形山花墙、门上隐喻古典券拱的弧线，以及大小不一的窗户等，传达着一

[2] 转引自詹和平：《后现代主义设计》，江苏美术出版社 2001 年版，第 36 页。

罗伯特·文丘里：为母亲设计的住宅

种非理性的、复杂的、不合逻辑的后现代美学趣味。该设计后来荣获美国建筑师协会"二十五年奖"。后现代艺术设计像后现代艺术思想、文化以及艺术创作一样，在经历了 20 世纪 60 年代的诞生，70、80 年代的多元的激进性，90 年代以后进入了一个多元的"理性"时期。

（一）后现代设计的多元化探索

20 世纪 70 年代随着后现代主义理论的形成，后现代建筑设计得到了很大的发展，逐渐形成融合多种建筑风格的新折衷主义风格，体现出文脉主义、隐喻主义和装饰主义的特征。

由美国建筑师查尔斯·摩尔（Charles Moore）于 1977—1978 年间设计建成的美国新奥尔良意大利广场是新折衷主义的代表作。摩尔从意大利传统文化中抽取出其特有的建筑片断和元素，在延续城市文脉的基础上综合考虑该公共场所的使用功能，为当地的意大利移民社团设计了这个精美和浪漫的庆典广场。古典的罗马柱式、拱券形式与鲜艳的色彩和五彩的霓虹灯，这些代表意大利传统文化与美国通俗文化的元素完美地融为一体。摩尔还直接把意大利的地

查尔斯·摩尔：新奥尔良广场

图搬到了广场设计中，自圆心喷泉中涌出的水从象征着阿尔卑斯山脉的高处瀑布般地流淌下来，两旁则是五种典型的古典柱式。我们之所以说这座建筑是折衷主义的，是因为它把历史文脉和通俗文化结合起来了。它的古罗马建筑的构造是历史元素，而霓虹灯是美国通俗文化的象征。广场既传统又前卫，既高雅又世俗。

 进入20世纪80年代，后现代主义设计风格成为一种国际性的建筑语言，并在公共建筑和摩天大厦中占了一席之地，掀起了一股后现代建筑的热潮。成熟的后现代主义建筑设计开始影响其他设计领域，建筑师也成为这一时期产品设计领域的主角，形成所谓的"微建筑风格"。他们把后现代主义建筑风格直接挪用到产品设计上，大量采用鲜艳的色彩、建筑造型的装饰图案以及金属和新型材料。例如，文丘里1979—1983年间为意大利阿莱西（Alessi）公司设计的不锈钢咖啡具，1983—1984年间为美国诺尔国际（Knoll International）公司设计的一系列曲木椅子便是如此。这些椅子由多层胶合板层压成型，表面印上色彩丰富的装饰图案，椅靠背镂铣成各种形象。

 解构主义作为一种哲学概念，由法国哲学家德里达在1967年提出并加以论证。而作为一种设计风格，其形成则是在20世纪80年代以后。美国建筑师

查尔斯·文丘里：不锈钢餐具　　查尔斯·文丘里：曲木椅子

弗兰克·盖里（Frank Gehry）是世界公认的杰出的解构主义大师。他17岁从加拿大多伦多随家人移居到洛杉矶，是南加州大学建筑学学士、哈佛大学城市规划专业硕士，1962年成立了自己的建筑事务所，开始把解构主义哲学融入到自己的建筑设计中。作品引起世界设计界广泛的兴趣，成为评论界评论的中

弗兰克·盖里：迪斯尼音乐中心

心，1989 年获得建筑界最高大奖——普利兹克奖，1992 年获得日本的建筑帝国大奖。盖里的设计采用了解构的方式，对传统的完整建筑进行解构，再重新组合形成新的空间和形态，因此他的作品总有一种支离破碎的感觉，但这并不意味着随心所欲，建筑自身仍然有着理性的结构和清醒的空间。他于 1988 年设计的位于美国洛杉矶的迪斯尼音乐中心，1991 年设计、1997 年竣工的西班牙毕尔巴鄂古根海姆博物馆充分体现了其非同寻常的设计构想和对金属材料的驾驭。2015 年 2 月 1 日，85 岁高龄的盖里为悉尼科技大学设计的 Dr. Chau Chak Wing 楼（新的商学院大楼）正式投入使用，这栋建筑从外到内呈现出一种近似疯狂的褶皱状态，被人戏称为"牛皮纸袋"，也被人誉为可与悉尼歌剧院媲美的杰出建筑。

除了以上介绍的几种后现代设计流派外，还有新现代主义、微电子风格、极少主义、地方主义等纷繁多样的后现代设计，它们从不同侧面促进了后现代艺术设计的发展，本身就体现了后现代文化的多元化特征。

（二）青蛙设计——当代后现代设计的代表

后现代设计思潮冲击到了现代设计思想的根据地德国，到 20 世纪 70 年代中期，德国设计界出现了一些试图跳出功能主义圈子的设计师，他们希望通过更加自由的造型来增加趣味性。被人称为"设计怪杰"的路易吉·克拉尼（Luigi Coalni, 1928—　）就是这一时期对抗功能主义倾向最有争议的设计师之一。他的设计得到舆论界和公众的认可，却遭到设计机构的激烈批评。由于克拉尼的设计灵感大多来自自然界中的生物，如鸟和水下动物，因此他的设计方案常常具有空气动力学和仿生学的特点，表现出强烈的造型意识。克拉尼用他极富想象力的创作手法设计了大量的运输工具、日常用品和家用电器，其中一部分生产后得到了市场的认可和接受。他设计的未来飞机的造型取自于鸟形，形态符合空气动力学原理。

德国的后现代设计对现代主义设计观，并不像以孟菲斯为代表的激进后现代设计组织那样采取一种彻底的决裂和否定，而是在批判继承的基础上，形成

第八章 后现代设计的崛起 097 /

路易吉·克拉尼设计的卡车模型

了自己具有建设性的后现代设计理念，成功地诠释了信息社会工业设计的概念。德国的青蛙设计公司是这一设计理念的杰出代表，也是德国在信息时代工业设计的杰出代表。

艾斯林格（Hartmut Esslinger，1944—　）是青蛙设计公司的创始人，他先在斯图加特大学学习电子工程，后来在另一所大学专攻工业设计，这样的背景使他能完美地将技术与艺术结合在一起。他于1969年在德国黑森州创立了自己的设计事务所，这便是青蛙设计公司的前身。在1982年，艾斯林格为维佳公司设计了一种亮绿色的电视机，命名为青蛙，获得了极大的成功，于是他把"青蛙"作为自己设计公司的标志和名称。另外，极为巧合的是青蛙（Frog）一词恰好是德意志联邦共和国（Federal Republic of Germany）的缩写，也许这并非偶然，它的成功使德国又一次站到了信息工业时代设计的前沿。青蛙公司的设计既保持了德国传统设计的严谨和简练，又带有后现代主义的新奇、怪诞、艳丽，甚至嬉戏般的特色，在设计界独树一帜，在很大程度上改变了20世纪末的设计潮流。青蛙公司建设性的后现代设计具有一系列特点：

第一，青蛙公司的"形式追随激情"设计哲学，直接挑战其前辈所倡导的"形式遵循功能"的现代设计原则。它认为好的设计应建立在消费者一种复杂的情感基础上，而不仅仅是使用功能的完美体现，但它并不排斥对功能的追求，相反，它追求多元的功能观——激情也在其中。因此，青蛙公司的许多设计都有一种欢快、幽默的情调。如青蛙公司为迪斯尼公司开发设计的一款儿童话筒，巧妙地把米老鼠融入产品之中，卡通诙谐，逗人喜爱，让小孩有一种亲切感。

第二，青蛙公司的设计跨越技术与美学的局限，以文化、激情和实用性来定义产品。艾斯林格曾说："设计的目的是创造更为人性化的环境，我的目标一直是将主流产品作为艺术来设计。"作为一家在国际设计界最负盛名的大型综合性设计公司，青蛙公司按照自己的后现代设计理念，以前卫甚至未来派的风格不断创造出新颖、奇特、充满情趣的产品。

第三，青蛙公司的设计不再像以往那样常常以设计和创造一种新生活方式，并试图强加于消费者为目的，它更多的是延续或提升消费者对某种生活方式原有的舒适、美好的感受，这是一种对人性化更深的理解和感悟。

青蛙公司是苹果、IBM、戴尔公司长期的合作伙伴。它们积极探索"用户

青蛙公司：卡通话筒

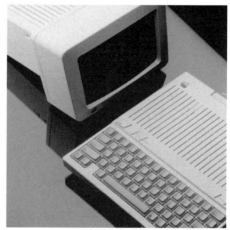

青蛙公司：移动电脑

友好"的计算机,采用简洁的造型、微妙的色彩以及简化的操作系统,取得了极大的成功。1984年青蛙公司为苹果公司设计的苹果II型计算机刊载在《时代》周刊封面,被称为"年度最佳设计"。从此以后,青蛙公司几乎与美国所有重要的高科技公司都有成功的合作,其设计被广泛展览、出版,并成了荣获美国工业设计优秀奖最多的设计公司之一。

进入信息网络时代以后,根据市场对设计内容和形式的不同要求,青蛙公司的内部和外部结构都做了调整,在保持原先传统的优势领域外,又拓展了新的领域并整合了各领域的资源,以适应新时代的要求,为客户提供全方位的最佳服务。由于青蛙公司所取得的巨大成就和对社会的极大贡献,艾斯林格于1990年荣登《商业周刊》的封面,这是自雷蒙德·罗维1947年作为《时代》周刊封面人物以来艺术设计师仅有的殊荣[3]。

思考题

1. 列举日常生活中更多的设计实例,以阐述后现代艺术对当代艺术设计的影响。
2. 怎样赏析后现代艺术以及后现代艺术设计?

阅读书目

马永建:《后现代主义艺术20讲》,上海社会科学院出版社2006年版。
〔美〕斯蒂芬·贝斯特等著,陈刚等译:《后现代转向》,南京大学出版社2002年版。

[3] 参见何人可:《工业设计史》,北京理工大学出版社2000年版,第214页。

第九章 生产什么 怎样生产 为谁生产

经济理论对设计的影响

美国福特汽车公司的创立者亨利·福特（Henry Ford）被许多研究者誉为工业生产的"天才"，也有一些研究者称他为"铁匠""疯子"。说福特是"天才"，此言不虚。美国成为装在轮子上的国家，福特居功至伟。说福特是"铁匠"，指他没有受到良好的教育，然而他从小痴迷于机械工程，成天拆装机械产品，身上总是沾满油污。说福特是"疯子"，并不完全是贬义，指他行为狂放不羁，常有令人瞠目结舌的疯狂之举。在一个商人的资助下，福特自己制造了一辆汽车，并驾驶这辆汽车参加了全美的汽车拉力赛。结果，他击败众多竞争对手，荣获冠军，一时轰动全国。家庭并不富裕的他，由此获得资金，创办了汽车厂。

彼得·德鲁克赞叹道："亨利·福特在1905年从一无所有开始，15年以后建立起世界上最大的、盈利最多的制造企业。在20世纪初叶的时候，福特汽车公司在美国

亨利·福特

的汽车市场占据了统治地位，并几乎垄断了整个市场，在世界上绝大多数其他的主要汽车市场上也占据统治地位。"[1]然而，如此庞然大物在与后起的、年轻的对手通用汽车公司的较量中，很快败下阵来，溃不成军，个中原因在于经营理念的差异，以及这种差异造成的设计策略的不同。

美国首位诺贝尔经济学奖得主保罗·萨缪尔森（Paul A. Samuelson）和威廉·诺德豪斯（William D. Nordhaus）指出，生产什么、如何生产、为谁生产是三个基本的经济问题。他们写道："人类社会都必须面临和解决三个基本的经济问题，无论它是一个发达的工业化国家，是一个中央计划型的经济体，还是一个孤立的部落社会。每个社会都必须通过某种方式决定：生产什么，如何生产和为谁生产。"[2]在解决生产什么、如何生产和为谁生产这三个基本的经济问题时，早期的福特公司和通用公司有明显的区别。

一 生产什么

在生产什么的问题上，福特公司只生产功能性的产品，不关心消费者需求的变化，只关心所生产的产品；而通用公司则生产功能和审美相结合的产品。

（一）福特公司的产品

福特公司是美国汽车史上最早的名牌厂家，它在创业之初曾经非常成功。创始人亨利·福特本身是一位设计师，他首先把汽车设计从对马车的外观的模仿中解脱出来，使之具有现代汽车的雏形。

福特公司1908年设计的T型汽车式样非常简单，只有四个组成部分——引擎、底盘、前轴和后轴。第一辆福特T型车于1908年9月27日在美国底特律诞生，很快就令千百万美国人着迷。T型车俗称Tin Lizzie，意为"廉价的小

[1]〔美〕彼得·德鲁克著，王永贵译：《管理：使命、责任、实务（实务篇）》，机械工业出版社2012年版，第3页。
[2]〔美〕保罗·萨缪尔森、威廉·诺德豪斯著，潇琛主译：《经济学》，人民邮电出版社2006年版，第4页。

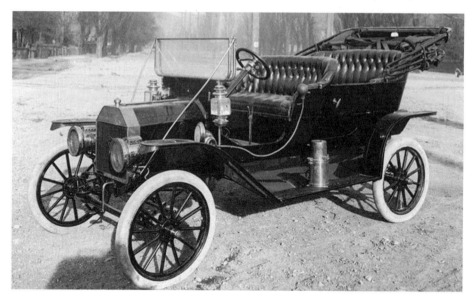

福特公司的 T 型车

汽车",它为人们的出行提供了很大的方便,而且价格也很合理。

T 型本最初的售价为 850 美元,几乎比当时市场上的其他任何汽车都要便宜。1916 年,减到 360 美元。到 1927 年,即生产这种车型的最后一年,价格跌到了 263 美元。第一年,T 型车的产量达到 10660 辆,创下了汽车行业的纪录。从面世到停产,福特总共销售了 1500 多万辆便宜的 T 型车,创造了大规模市场。对于数以百万计的美国人来说,它是完美的第一辆车:做工精良,经济实惠,式样新颖。到了 1921 年,T 型车的产量已占世界汽车总产量的 56.6%。亨利·福特坚持只向消费者提供一种款式和一种颜色的 T 型车:"不管他们需要什么颜色,我们只提供黑色的。"每一辆汽车拥有同样的造型和颜色。

在 1916—1920 年间,福特所说的每一句话、每个动作都是使国民兴奋不已的话题。第一次世界大战期间,美国总的汽车销售量翻了一倍还多,其中福特汽车公司的 T 型车就占增长额的 87%。福特在全球被奉为引领美国工业(尤其是日益发展的汽车业)的真正的天才。1923 年,福特请人捉刀的自传《我的生活与工作》成了畅销书。1922 年秋天,即自传出版前不久,有不少人甚至动员福特竞选美国总统。

（二）通用公司的产品

艾尔弗雷德·斯隆（Alfred Sloan，1875—1966）在 1923 年担任通用公司的总裁，在他的带领下，通用公司实现了对福特公司的赶超。斯隆认为消费者不仅把汽车作为代步的工具，而且把汽车作为自己身份和品位的象征。人们所购买的汽车明确地向他人昭示了所有者是谁、在社会等级阶梯上处于何等位置，他们还希望驾驶汽车的时候能够感到舒适和愉快。这两点要求汽车在满足消费者的功能需求的同时，也满足消费者的情感需求。而这些正是福特所忽略的。通用公司在 20 世纪 20 年代制定了一年一度的换型方针，不断推出新颖的汽车式样，并伴有动听的名字，诸如雪佛莱、别克、卡迪拉克，等等。

事实证明，通用公司的策略在一些美国家

艾尔弗雷德·斯隆

凯迪拉克轿车

庭不再满足于汽车最基本的代步功能，而需要获得汽车其他意义的情况下取得了巨大的成功。通用汽车的市场份额迅速扩大，而福特汽车一度风光不再。因为不仅汽车发展得更先进，而且顾客的消费心理也变得更加复杂。垄断的市场变成消费者的市场，在日趋饱和的汽车市场中，T型车开始退出历史舞台。福特根本不相信美国消费者会抛弃他的一度辉煌、实用的老爷车，而选择对手那些颜色和型号每年都走马灯地更换的玩意儿。"那些玩意儿"正是功能和审美相结合的产品。然而，福特失算了，消费者确实抛弃了他的老爷车。

1942年受聘通用汽车公司顾问的彼得·德鲁克称赞了通用公司的这种经营理念，他以通用公司下属的凯迪拉克公司为例加以说明。在20世纪30年代的萧条时期，出生在德国的尼古拉斯·德雷斯达（Nicholas Dreystadt）接管了通用公司旗下的凯迪拉克公司，他敏锐地指出："凯迪拉克汽车是在同钻石和貂皮大衣竞争。凯迪拉克汽车的买主，购买的不是一种'交通工具'，而是'一种地位'。"德鲁克认为，正是这种战略眼光使得凯迪拉克公司在经济不景气的大环境中仍然得以逐渐发展。

二　怎样生产

福特公司只以技术主导生产，而通用公司则把技术与艺术结合起来。

（一）以技术主导生产

福特是大规模生产的第一位倡导者，在推行流水线生产和管理的实践中运用了许多科学管理的原理，把高效率发挥得淋漓尽致。1910年他在底特律的高地公园建立了占地62英亩的工厂，1913年4月开始运营第一条生产流水线。他在整个工厂设置了一条传送带，每辆车以每分钟6英尺的速度从装配线旁边位置固定的工人身边经过，而不是让工人从一个地方跑到另一个地方去完成所分派的任务。

另外，福特宣布对工厂每个员工，包括非熟练工人都实行每天5美元的最

低工资标准（当时麻省理工学院的毕业生每月工资50美元），每天的工作时间由原来的9小时减少为8小时。流水线、新的薪酬标准和8小时工作制彻底改变了所有竞争者的游戏规则。福特把泰勒的科学管理理论发挥到极致，花了很多时间研究如何提高企业的生产率，其办法是引入更多的机械工具来完成那些费力的工作，同时对工人的工作时间和操作动作进行分解，减少工人们完成余下的任务所需的时间和动作。

福特汽车的组装工作呈现出令人眼花缭乱而又井然有序的场景。组装工序从高地公园工厂的四层开始，先组装底盘。从那里起，每辆汽车要流转上百道工序，直到最后下线，从一层的大门开出去。为了使流水作业的速度达到最快，每个工人的工作都定得非常简单，基本都是重复性的。正如福特所说："安装零件的人不用去紧固它，安装螺栓的人用不着安装螺帽，安装螺帽的人也不用去紧固螺帽。""每一件工作都是移动的。它可能是在吊钩上移动，也可能是在头顶的链条上移动……它可能是通过一个移动着的平台移动，或者通过引力移动，但关键是不用去提它或者拖动它……工人们根本用不着去搬动或者提起任何东西。"[3]

流水线立即使福特公司的日产量剧增。早在100年前，福特汽车公司的生产率就达到人均年产20辆。即使在今天，这样的数字仍然令人刮目相看。高地公园的工厂仅在1923年就生产出170万辆T型福特车。但是，它与福特的另外一个巨型工厂——红河汽车厂相比则相形见绌。红河厂是实行垂直管理的典范。工厂占地2公里长，1.8公里宽。原始矿石周一进工厂，经过鼓风机的高温熔化、轧钢机的碾压、锻铁炉的加热锤打、机械工厂的加工，再由零件组装，周三就有整车出厂。

（二）技术与艺术的结合

斯隆提出，既然汽车是消费者的身份和品位的象征，那么，不仅要通过

[3]〔美〕威廉·佩尔弗雷著，李家河译：《杜兰特和斯隆：通用公司两巨头传奇》，华夏出版社2009年版，第148页。

技术革新对汽车不断进行改造，而且要不断改变每个车型的外观。为了把技术与艺术结合起来，斯隆于 1927 年在通用公司成立了艺术与色彩部（Art and Color Section），这在汽车业尚属首次。

1926 年以前，汽车厂家只重视汽车的功能，而不重视汽车的车型、形式和颜色，它们只是把车身看成汽车机械装置的覆盖物。如果消费者对汽车外观有特殊的要求，那么汽车厂就制造一部没有车身的汽车，消费者另外再请人重新制作车身。重新制作车身的消费者主要是好莱坞的演员。好莱坞的所在地洛杉矶就有一家专门制作车身的公司，公司负责人是斯坦福大学设计专业的年轻毕业生哈利·埃尔。1926 年，通用公司的凯迪拉克公司聘用埃尔为拉萨尔新车设计车身。经过埃尔设计，这款车比以前任何一款汽车都要长，也更低些，挡泥板像飞翔的翅膀一样，优雅地插入踏板下面。最突出的是，所

哈利·埃尔

有的角度都呈圆形，而以前的角度都是直角。新车一上市，立即成了抢手货。埃尔所采用的设计新元素不需要增加多少资金的投入，也不需要改变多少工程，却带来了高额利润。斯隆对新车的外观极为欣赏，特意聘请埃尔担任艺术与色彩部的主任，让他自己组织人马，负责通用公司全部汽车的外观。

后来，埃尔还把尾鳍作为轿车的装饰元素，他受 P-38 型战斗机垂直双尾翼的启发，将一块小而无功能作用的凸起物加在豪华的卡迪拉克车的尾档上。20 世纪 50 年代中期，这一凸起物演变成了大尾鳍，尾鳍从车身中伸出，形成喷气飞机喷火口的形状。战斗机的尾鳍用于加强飞机机身的稳定性，而轿车上的尾鳍已经没有任何功能，只有符号象征意义，能够使人产生高速、稳定的联

带尾鳍的卡迪拉克轿车

想。接着,埃尔又把尾鳍引入到低端的雪佛莱敞篷车中。用尾鳍作为轿车的装饰元素,也为其他许多汽车公司所模仿。

市场的惨痛教训使福特公司迅速转向,然而,当福特屈服于潮流而丰富汽车的设计时,他仍然尖酸地向媒体抱怨说自己正在做"女帽"的行业。所谓"女帽"的行业,指的是技术与艺术相结合的行业。

三　为谁生产

福特公司为理性消费者生产，而通用公司则为理性与感性相结合的消费者生产。

（一）为理性消费者生产

福特公司以利益驱动和理性选择为基础解释人的经济行动，认为驱使人们展开经济行动的动机主要与利益刺激有关。福特公司把消费者看作理性决策者，认为他们能够客观评价商品的价值，善于选择价格最低、效用最优的商品，从而达到既定目标下的效用最大化。理性决策过程指经过深思熟虑，采取合理的行动满足需求。消费者展开汽车购买决策过程的步骤为：识别需求（出行不便，需要有代步工具），寻找信息（有各种各样的汽车），评价可供选择的产品（哪种汽车的特色或益处更适合自己），购买和消费。

亨利·福特在1907年向世界宣布了他的梦想："我要为广大群众制造机动车：用现代工程进行简约的设计……选用最好的材料，让最好的工人来组装……价格低到让每一个上班族都能拥有一辆——让人们在上帝赐予我们的广阔空间里，和家人一起尽情享受长时间驰骋的乐趣。"[4]福特的梦想针对的正是理性消费者，他的这段话包含几层意思：第一，设计要简约，产品的造型和形式完全取决于功能，完全追随功能。福特坚持只向消费者提供一种颜色的汽车，实际上，要提供不同颜色的汽车，并不费太多的事，只要在为汽车喷漆的喷枪里注入其他颜色就可以了。然而，福特认为汽车的颜色不会影响汽车的功能，所以他对汽车颜色的变化不屑一顾。第二，材料要好，组装质量要高，也就是说，汽车本身的功能要优秀，坚固耐用，安全可靠。第三，价格要低廉，让广大的工薪族买得起。1927年一辆高品质的福特车的价格只有263美元，福特汽车厂的非熟练工人两个月的工资就可以买一辆这样的车，福特车成为成千上万的美国人都可以承受得起的日常必需品。

[4]〔美〕莫里·克莱因著，祝平译：《变革者》，中信出版社2004年版，第65—66页。

福特梦想的实现，不仅彻底改变了美国文化，而且颠覆了整个国家的面貌。他在密歇根州的红河汽车厂拥有 10 万员工，这个超大型的生产圣地每隔 45 秒钟就会生产出一辆 T 型车。到 1926 年，美国公路上跑的一半以上的国产车都是福特公司生产的，汽车产量是它的对手通用汽车公司的一倍多。

然而，在通用公司的冲击下，黑色的 T 型福特汽车在市场独占鳌头的情况到 20 世纪 20 年代末发生了变化。1921 年，福特公司持有汽车市场 60% 的份额，通用汽车的市场占有率为 12%，但是到 1926 年，福特汽车的份额已经萎缩到 30%。从 1927 年开始，福特 T 型车的销量直线下跌，从上一年的 167 万辆锐减至 27 万辆。20 年代末，福特公司下决心抛弃生产近 20 年的 T 型车而转产全新的 A 型车。1927 年，福特不得不把红河巨型汽车厂关闭了 6 个月，为生产新的 A 型车做准备。福特公司原来的每一台机器、每一条传送带、每一种标准都是为 T 型车的生产专门设计的，现在要转入 A 型车生产，必须对整个设备系统进行更新。由于缺乏相应的管理经验和计划能力，公司陷入混乱。A 型车与其前身 T 型车相似，仍采用方形、垂直的车身，因此整个结构略显生硬。没隔几年，福特又推出 V-8 型车（Ford flathead V-8）。市场的惨痛教训使福特公司迅速转向，为此付出了高昂的代价，并从此落后于主要的竞争对手通用汽车公司。

福特 1932 年生产的
V-8 型车

（二）为理性与感性相结合的消费者生产

通用公司的斯隆认为，大众消费者不单单受到理性的推动。斯隆的这一观点极其深刻，而且是在约 100 年前提出来的，今天的研究者明确指出，消费者对产品具有理性诉求和感性诉求。理性诉求包括产品基本功能诉求、附属属性诉求和价格诉求。基本功能诉求是指消费者对产品、服务带来的基本功能的需求；附属属性诉求是指消费者对产品包装、造型、气味、重量、体积等细微附属属性的需求；价格诉求是指目标消费者愿意支付的价格。感性诉求包括个性诉求、故事诉求、体验诉求、沟通诉求等方面。个性诉求是指目标消费者代属族群文化对产品个性的要求；故事诉求指消费者对产品故事的接受程度、感染程度，希望产品背后的故事可以打动自己；沟通诉求是指消费者希望与产品沟通的距离、沟通的内容等；体验诉求是指消费者对产品的综合体验和感受。[5] 消费者愿意为他们的感性诉求支付额外的，甚至是高额的费用。

亨利·福特不理解消费者的感性需求，福特公司在 1917 年到 1923 年间没有为 T 型车做过一次广告。而通用公司则恰恰相反，通过广告调动消费者的情感需求。1925 年春天，在纽约时代广场上方的高空中，斯隆树立起了美国人有史以来所看到的最大的电子广告牌。这块长 100 英尺的广告牌由 5000 个灯泡组成，闪烁着"为各种收入阶层提供适用于各种目的的汽车"的承诺。这些灯泡连续拼出"通用汽车公司"的字样，随后又连续闪现雪佛兰、别克、凯迪拉克的字样。

彼得·德鲁克在《管理：使命、责任、实务》一书中惋惜地说，亨利·福特坚信企业不需要管理人员和管理，是导致福特公司在与通用公司的竞争中落败的主要原因。实际上，福特并非认为企业不需要管理人员和管理，我们在上文中已经指出，福特把泰勒的科学管理发挥到极致，如果没有管理人员和管理，福特又怎么能够推行以标准化、流水线和精细分工为基础的大规模生产呢？亨利·福特坚信的是企业只为理性消费者生产，这才是他的公司落败的主

[5] 长城战略咨询：《抓住机遇：实现中国品牌"走出去"》，《中国经贸》2011 年第 15 期，第 26—28 页。

要原因。福特公司和通用公司的经营理念的差异，正是生产经济和消费经济的经营理念的差异，也正是福特主义和后福特主义的差异。

福特主义的术语是在讨论大规模生产的特殊性质时提出来的，指福特在他的汽车制造厂首先采用标准化、规格化和传送带化的大规模流水生产组织形式。大规模生产带来大众消费，这是福特主义的核心。当市场趋于饱和时，福特主义的弊病就出现了。广大消费者对汽车的基本功能的需求得到满足后，自然而然地开始在功能需求的基础上寻求情感需求的满足，这时候他们就不再青睐福特的T型车了。他们需要更时尚、更美观的汽车。具有讽刺意味和令人深思的是，消费者需求的变化正是在福特贡献的基础上产生的，是福特首先以低廉的价格满足了消费者对汽车的功能需求，在此基础上消费者才产生了对汽车的情感需求，也正是情感需求使消费者抛弃了福特的T型车和他通过T型车所提供的标准化需求满足。个性化、差异化的消费者需求的出现预示着后福特主义时代的到来。

思考题

1. 谈谈早期福特公司的经营理念对设计的影响。
2. 谈谈通用公司的经营理念对设计的影响。

阅读书目

〔美〕威廉·佩尔弗雷著，李家河译：《杜兰特和斯隆：通用公司两巨头传奇》，华夏出版社 2009 年版。

〔美〕莫里·克莱因著，祝平译：《变革者》，中信出版社 2004 年版。

第十章 大众文化和波普艺术 波普设计 孟菲斯

波普设计和孟菲斯

20世纪60年代以后，西方国家进入后现代社会。在后现代社会，"文化已经完全大众化了，高雅文化与通俗文化，纯文学与通俗文学的距离正在消失，商品化进入文化，意味着艺术作品正在成为商品"[1]。西方的大众文化光怪陆离，波诡云谲。以性和摇滚来展示自己的音乐天赋的美国演员麦当娜（Madonna Ciccone）、以动人的"头脑简单的傻瓜"形象在银幕上出现的梦露（Marilyn Monroe）、在80集电视连续剧《豪门恩怨》中扮演风流女子的英国性感明星考琳丝（Joan Collins）、1974年8月成立于纽约的Blondie乐队、加拿大时尚用品商店碧芭（Biba）、充满诡异情节和色情色彩的肥皂剧、流行杂志《十七岁》和《红颜》、朋克（Punk）、狂欢派对等都是大众文化现象的代表。

麦当娜作为"肉体女郎"的形象集中体现了泛滥的消费资本主义，无数少女崇拜她玩世不恭的行为，喜欢观看她在电影如《寻找苏珊》或者录像和音乐会里魅力四射的表演。朋克的表现方式存在于音乐、艺术设计、图像、时尚等各个领域，在艺术和大众媒体中受到瞩目。从20世纪70年代中期以来，朋

[1][美]杰姆逊：《后现代主义与文化理论》，陕西师范大学出版社1987年版，第162页。

克女孩开始穿 60 年代中叶意大利电影里那种极为惹眼的迷你装、松垮的外套、渔网式的长筒袜、黑色塑料迷你裙、滑雪裤、戴塑料耳环。她们把时装变成通俗文化。在狂欢派对中，常常能看到脖子上挂着一只口哨、嘴里衔一个玩偶、身穿胸罩式紧身短衫的女孩在汗流浃背地跳舞。其中，口哨和玩偶起着象征性的保护作用。[2]

一　大众文化和波普艺术

所谓大众文化，指在大众中流行的通俗文化，它是相对于精英文化、高雅文化而言的，后者是少数精英人士所垄断的高级文化。例如，莫扎特的严肃音乐作为艺术家的天才创作，是高雅文化；而流行音乐作为商品化的消费对象，则是大众文化。艺术沙龙或艺术画廊具有肃穆的氛围，代表高雅文化；集体观看的娱乐电影通俗易懂，代表大众文化。大众文化是和大众传媒携手并进的。大众文化的中心是传媒，尤以电视为代表。随着电视进入千家万户，随着大众传播工具的普及，图像日益替代文字，对受众进行视觉轰炸。

"波普"是 20 世纪 60 年代西方最流行的艺术风格和设计风格。波普是英语 pop 的音译，后者来源于英语单词 popular，意思是大众的、流行的、通俗的。波普艺术（Pop Art）的原意指杂志上的广告、电影院门外的招贴，以及宣传画等大众艺术或商业艺术。波普设计则旨在反对以包豪斯为代表的现代主义设计。波普艺术和波普设计也是一种大众艺术和设计，这里的大众指工业化文明中大多数人的生活方式，是伴随社会的工业化而产生的。如果说现代主义的风格是抽象的、工业的、纯净的、严谨的、理性的，那么，波普的风格就是具象的、商业的、艳俗的、诙谐的、荒诞的。

波普艺术最早诞生于英国。1952 年，英国一些艺术家、评论家对新兴的大众文化，特别是美国大众文化感兴趣，他们成立了名为"独立团体"的艺

[2] 参见默克罗比著，田晓菲译：《后现代主义与大众文化》，中央编译出版社 2001 年版，第 190、216 页。

理查德·汉密尔顿:《是什么使今日的家庭如此不同,如此有魅力?》,1956 年

术组织。1954 年,独立团体成员、评论家劳伦斯·阿洛韦(Lawrence Alloway)首先提出"波普艺术"的术语。1956 年,独立团体举办了"这就是明天"的画展。画展中,理查德·汉密尔顿(Richard Hamilton)的作品《是什么使今日的家庭如此不同,如此有魅力?》引发了许多波普艺术作品的出现,汉密尔顿也因此被称为"波普艺术之父"。在这幅拼贴画中,有从药品杂志上剪下来的健壮男子,手上拿着巨大的棒棒糖,上面写着 POP 三个字母,沙发上坐着傲慢的裸体女郎,乳头上有两块金属片。公寓里充满了大量的消费文化产品:电

视、带式录音机,放大的连环画图书封面、福特徽章、真空吸尘器广告,电视里出现的是美女镜头,房间一角的红色沙发上放着报纸,透过窗户还可以看到街道上的电影院以及当时走红的明星艾尔·乔尔森(Al Jolson)的电影《爵士歌手》的海报。这幅画把美国消费文化的内涵淋漓尽致地渲染出来,阐述了波普艺术的精神,奠定了波普艺术的创作方法,成为波普艺术的标志性作品。

波普艺术家往往采用机械复制的手法进行创作,这与现代信息传播方式相对应。传统艺术家要经过艰苦而长久的劳作,波普艺术家则摆脱了费时费力的做法。美国波普艺术家安迪·沃霍尔(Andy Warhol)最具特色的创作风格就是重复,他的《玛丽莲·梦露》就是这种创作风格的著名作品。沃霍尔从电影杂志上选取了梦露的形象,运用丝网复印对她的化妆进行滑稽模仿:以不同的、均匀的花哨色块刻画梦露面部的细节。虽然色块区别很大,但是观众马上就能认出变形了的梦露。

沃霍尔以同样的手法创作了《绿色的可口可乐瓶》(1962)、《200个坎贝尔浓汤罐头》(1962)、《80张两美元的钞票》(1962)、《玛丽莲·梦露的嘴唇》

安迪·沃霍尔:《玛丽莲·梦露》,1962年

（1962）、《花卉》（1970）等。有些评论家在评价这些作品时指出，它们是具象的，但是形象单一且重复，又是抽象的，所以，对于这些作品既可以从具象角度来解读，又可以从抽象角度来解读。也有人把沃霍尔的《绿色的可口可乐瓶》《200个坎贝尔浓汤罐头》巨大的广告牌形象解释为"商业崇拜"，认为其加强了商品化。沃霍尔是大众文化和流行艺术的标志性人物，也是毕加索以后西方最著名的画家，享有很高的知名度，他的一幅作品在2006年5月拍卖出1050万美元的高价。

波普艺术家追求纯粹的客观性，试图使作品达到以假乱真的地步。美国波普艺术家杜安·汉森（Duane Hanson）和约翰·安德烈亚（John Andrea）在从事雕塑创作时，直接从真人身上翻制模子。汉森的《超市购物者》看上去像真

安迪·沃霍尔：《绿色的可口可乐瓶》，1962年

杜安·汉森:《超市购物者》,1970年

人一样,貌似有血有肉,表现了现实生活中的真实场景。如果说汉森给真人体的模子穿上了衣服,那么,安德烈亚则将这些模子着色,使它们和真人的肤色相似。这些人物雕塑和古典雕塑很不一样,虽然它们比古典雕塑逼真,但是失

约翰·安德烈亚:《女人体》

去了古典雕塑的理想和精神活力。有人评价说："如果说汉森的人物形象看上去仿佛已经死去，那么安德烈亚的人物则可以说从来就不曾活过，因为它们非常接近商店橱窗里的人体模特儿。"

波普艺术反对国际风格的单调、乏味，促进了艺术和大众、艺术和生活的联系。但是，波普艺术也有大众文化的局限性，例如缺乏审美深度和主体性，满足于平面感。

二　波普设计

波普设计与波普艺术关系密切，它直接借用了波普艺术中的元素。事实上，我们在上文中谈到的沃霍尔的《绿色的可口可乐瓶》和《200个坎贝尔浓汤罐头》就是广告设计。波普设计风格主要表现在时装设计、家具设计、平面设计、建筑设计等领域，相比之下，波普建筑的成就要大得多。从国别上说，英国的波普设计引领风气之先，其设计师主要是刚从艺术院校毕业的年轻人，他们对传统（包括现代主义传统）依赖较少，力图设计出具有鲜明的时代特色的产品。

波普时装往往采用艳俗的色彩和图案，显得新奇特殊，价格便宜，主要面向青少年，有较为广泛的大众市场，不再仅仅为少数富裕阶层服务。英国女设计师玛丽·宽特（Mary Quant）设计的迷你裙，显露出女性修长的腿，很好地展示了女性的体态美。穿迷你裙的女性亭亭玉立，步行轻盈妩媚。迷你裙也成为20世纪60年代伦敦年轻风暴的代表，并成为解放身体束缚的最时髦的表现形式。它在英国这个传统、保守的国家里引发了一场着装革命，到了60年代末期，就连英国女王的裙子也变短了。[3] 英国在服装上的出口远胜过造船业和飞机制造业，但是，其出口的主要是传统服装，而迷你裙则使英国时装异军突起。

[3]〔英〕凯瑟琳·麦克德莫特著，藏迎春等译：《20世纪设计》，中国青年出版社2002年版，第24页。

玛丽·宽特

波普家具造型奇特，价格低廉，带有诙谐、游戏色彩。典型的有英国设计师设计的纸椅子、吹塑椅子、拼接家具等。纸椅子的材料实际上是纤维板，只是用造纸技术制作，看上去非常像纸制品。它们出现时势头强劲，然而消失得也很迅疾。

波普平面设计涉及海报、广告、包装、唱片封套等领域。英国广告业发达，包装外观设计也是英国的专长，设计师对包装这种"第二"领域的涉足比对产品设计这种"第一"领域的涉足要深得多。他们可能不设计产品，但肯定设计瓶子或纸箱。英国波普平面设计往往采用复杂的波浪花纹和字母，以刺激人的头脑并唤起灵感。

一些艺术家通过改变日常生活用品的背景，扩大它们的规模，赋予其不同寻常的丰富涵义。美国波普艺术家克莱斯·奥登堡（Claes Oldenburg）和他的妻子为美国明尼苏达州一座雕塑公园设计的雕塑《汤匙桥和樱桃》，就是通过扩大普通物品的尺寸、改变材质制作而成。他也采用同样的方法制作了另一个著名的雕塑《衣服夹子》。

克莱斯·奥登堡和妻子:《汤匙桥和樱桃》，1988 年

波普建筑最充分地体现了波普设计的特点，这些特点恰恰与现代主义设计相对立。[4]波普建筑采用活泼具象、生动象形的语汇和手法，有别于现代主义设计枯燥的抽象和冷漠的规范。如果把艺术分为再现艺术和表现艺术的话，绘画、雕塑、电影、戏剧是再现艺术，重在再现生活形象，而建筑、音乐、舞蹈则是表现艺术，其优势不在于再现生活形象，而是表现主观世界。当然，它们在表现主观世界时，也反映客观世界。建筑的情感性就是对时代和社会的一种反映。不过，传统的建筑一般不再现现实中的形象。19世纪法国建筑师勒丘把畜棚设计成母牛的形状，成了一个大笑话。

而波普建筑师重新采用勒丘的做法，反对现代主义建筑抽象的几何形式，把具象、象形纳入到他们的建筑设计中。泰国建筑师赛斯梅特·朱姆赛设计

[4] 参见李姝:《波普建筑》，天津大学出版社 2004 年版，第 30—132 页。

的机器人大厦（1986）是亚洲银行总行所在地，坐落在曼谷新商业区。它的外貌是一个半具象的机器人，机器人的眼部是大厦上端两个直径达6米的圆形开口，窗户作为眼眉，表现出灵动的表情。大厦外墙安装着一些装饰性构件，象征机器人身上的螺母、螺栓等机械物。这座建筑以机器人的形象展示了高科技和工业文明的成就，表现了人和智能机器的和谐共处，成为曼谷商业区的独特标志。

如果说现代主义建筑学习工业建筑，具有纯净的色彩，那么，波普建筑则

朱姆赛：机器人大厦，1986年

从商业建筑中得到启示，采用商业文化元素，具有艳俗的色彩。文丘里等人出版的《向拉斯维加斯学习》一书，就提倡要学习拉斯维加斯这座赌城的商业文化，把商业文化中炫目的霓虹灯、缤纷的广告、世俗的环境转化成建筑语言。一些波普建筑中，各种艳丽的色彩反复出现在天花板、地板、地面、家具和装饰物上，形成热烈、喧闹的气氛。

现代主义建筑是理性的、严肃的、完善的，而波普建筑允许不完善、变形和肢解，出现了怪诞、畸趣、颓败等审美倾向。其建筑可以是未完成的，廊柱不完整，有的柱子断裂，墙体开裂，广场下沉，建筑物扭曲，断壁残垣，仿佛遭遇地震后受到损坏、坍塌了一样。

波普设计和现代主义设计分别适应了不同时代的需求，在各自的时代都有积极的意义。波普设计改变了现代主义设计的单调和刻板，丰富了设计语汇，满足了人们求新求变的心理。然而，波普设计的出现并不是要完全替代、抛弃现代主义设计。正如一位西方学者所说，波普设计旨在"探索比现代主义先驱者们所倡导的更具有涵盖面的创作途径"。

三　孟菲斯

自 20 世纪 60 年代起，意大利艺术设计在国际上异军突起。它不同于美国商业化的艺术设计，不同于德国理性主义的艺术设计，也不同于北欧国家追求传统的艺术设计，而是激情迸发，想象奇特。在众多的意大利艺术设计组织中，孟菲斯的声名最为显赫，对国际艺术设计界造成了极大的冲击和震撼。意大利艺术设计也受到波普设计的影响。

孟菲斯（Memphis）于 1980、1981 年之交由埃托·索特萨斯（Ettore Sottsass, 1917—2007）创办。它的名称是两组联想的共生体：一组是关于古代的、《圣经》的、魔法的联想，因为孟菲斯是古埃及祭司的首都；另一组是关于现代的、大众文化的联想，因为孟菲斯也是美国南部田纳西州的一座城市的名字，该市以摇滚乐著称，是现代摇滚乐之王"猫王"普雷斯利的故乡。

埃托·索特萨斯既是意大利著名的艺术设计师，也是国际公认的后现代艺术设计前卫人物的杰出代表。他出生于奥地利的一个建筑师家庭，1939 年毕业于都灵综合技术学院建筑系，1946 年移居米兰。1959 年，埃托·索特萨斯为意大利奥利维提（Olivetti）公司设计的电子计算机获意大利艺术设计最高奖——金盘奖。他既是坚定的功能主义者和严谨的理性主义者，同时又是反理性主义者、直觉主义者，甚至是非理性主义者。50 年代的美国之行对他的设计思

埃托·索特萨斯

想产生了重大影响。美国大众文化蛮野的生命力令他惊愕不已。20 世纪 60 年代，他成为美国大众文化在意大利最权威的传播者，身边聚集起一批激进的青年艺术设计师。60 年代末期，索特萨斯成为这些青年心目中超凡脱俗的导师。

1980 年 12 月 11 日夜晚，索特萨斯在自己位于米兰的 20 平方米的起居室里，和一群不满 30 岁的年轻设计师聚集在一起，喝着意大利美酒，听着美国摇滚歌手鲍伯·迪伦（Bob Dylan）的唱片，试图从摇滚乐中得到设计灵感，发展一组全新的家具、灯具、玻璃器皿和陶瓷产品，并由米兰的小型手工企业制造。他们也酝酿建立一个新的艺术设计组织。迪伦的演唱中，反复出现"Memphis"的字眼，埃托·索特萨斯说："好了，那就叫'Memphis'吧。"这个名字和索特萨斯的创作一样，体现了两组联想：现代的、摇滚的和古代的、魔法的。大家都认为这是再好不过的名字。1981 年 9 月 18 日，孟菲斯举办了第一次设计展览，参展的有 31 件家具、3 只闹钟、10 盏台灯和 11 件陶瓷，展示了全新的设计风貌，显示了与现代主义完全不同的思维方式。展品重视装饰和象征，大胆使用艳丽的色彩，受到参观者的狂热喝彩。孟菲斯的设计师们把

埃托·索特萨斯：机器人书架，1981年

艺术设计作品当作真正的艺术品，以很高的价格出售，获得了商业上的成功。

此次展品中包括埃托·索特萨斯著名的机器人书架，以比拟的手法设计而成，由一些积木式的板块组成，三层书架的上方还由一些板块构成了一个机器人的形象。尽管机器人身躯的各个部分都可以放置书籍，然而从使用价值的观点看，机器人书架绝不完善，它和人们日常概念中的书架完全不同。这种书架已不是功能主义产品，而是具有独立存在价值的、类似雕塑的审美对象。用埃托·索特萨斯的话来说，他以自己的创作表现"生活的隐喻"，赋予形式、造型和装饰风格以象征意义。他在谈到设计的意义时说："设计对我而言……是

一种探讨社会的方式。它是一种探讨社会、政治、爱情、食物，甚至设计本身的一种方式。归根到底，它是一种象征社会完美的乌托邦方式。"灯不只是简单的照明，它告诉一个故事，给予一种意义，为喜剧性的生活舞台提供隐喻和式样。"[5]

尽管埃托·索特萨斯是激进艺术设计的主要代表，然而他仍然设计了一系列功能主义杰作，并极其认真地对待功能主义问题。这种两重性在他的创作过程中始终存在。20 世纪 80 年代，他作为孟菲斯小组和国际孟菲斯流派公认的领袖，不局限于小组内部狭隘的活动，成立了艺术设计事务所，从事严谨的工业设计。

孟菲斯对美国、英国、法国、西班牙、德国、日本的艺术设计都产生了巨大的影响。它的积极意义在于，打破了现代主义设计观给艺术设计领域带来的沉闷气氛，具有反经典设计的实验性特征，丰富了艺术设计的思路和语汇，产生了一系列不同寻常的艺术设计作品。它最重要的成就是自它开始，功能主义以外的艺术设计观点能够很快地得到贯彻，艺术设计中两种观点誓不两立的时代过去了。孟菲斯的离经叛道成为媒体报道的热点，使艺术设计得到了人们的广泛关注，成为人们生活和文化的一部分，成为普通大众、艺术家和哲学家讨论的话题。孟菲斯的局限性在于，由于设计思想过于激

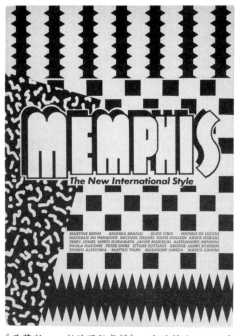

《孟菲斯——新的国际式样》一书的封面，1981 年

[5] 梁梅：《意大利设计》，四川人民出版社 2000 年版，第 114 页。

进,它的很多作品只能供收藏,而不具备实用性。这样的艺术设计缺乏生存的基础,1988年最后一次精品展后,孟菲斯逐渐走向衰落。尽管如此,孟菲斯所倡导的后现代设计观念和美学原则仍深刻地影响着当代国际艺术设计界,引发了从激进的后现代设计向建设性的后现代设计的过渡。

思考题

1. 分析波普设计和大众文化的关系。
2. 孟菲斯设计有什么特点和意义?

阅读书目

李姝:《波普建筑》,天津大学出版社2004年版。

梁梅:《意大利设计》,四川人民出版社2000年版。

第十一章

绿色设计
人性化设计
北欧设计：绿色的人性化设计

绿色设计和人性化设计

1972年7月15日下午由日本建筑师山崎实1954年设计的、位于美国中部城市圣路易（St. Louis）的低收入市民住宅普鲁蒂·艾戈（Pruitt Igoe）在一声巨响中炸毁了，它是人类对设计师完全蔑视人类情感、片面追求设计功能的讽刺和报复。设计师采用简单的工业材料，特别是混凝土、玻璃和钢材，整个设计表现出一种冷漠到极点的形式，建筑群落工整有致，毫无情感，就像监狱一样。从20世纪50年代到70年代，居住率始终不到三分之一，人们无法忍受这种非人情化的、毫无居住文化和居住氛围的环境，最终只能以炸毁这一方式来结束这件设计作品。

与此相对照，芬兰著名家具设计大师约里奥·库卡波罗（Yrjö Kukkapuro, 1933— ）则是一位擅长利用人体工程学理论来进行人性化设计的典范。在对现代技术，特别是人体工程学进行了深入透彻的研究后，库卡波罗设计了许多舒适、科学、人性化的作品，尤其是办公椅，极大缓解了现代办公环境下高强度工作对人的生理的压力和挑战。1975年他推出的潘诺（Plaano）办公椅系列，建立在大量严谨、细致的人体工程学测量和研究的基础上，座位的尺寸和形状是用可精确调节的人体工学模型经过实验而得出的，通过改变座位的高度和头

本书作者（右）于 2014 年 8 月在赫尔辛基库卡波罗的工作室与库卡波罗（中）的合影

枕的位置，不管个子高矮，使用者都能获得健康合理的坐姿。这是一件典型的符合科学的人体工程学、为使用者带来舒适坐姿的人性化设计作品。

一　绿色设计

绿色设计（Green Design）指在产品整个生命周期内着重考虑产品环境属性（可拆卸性、可回收性、可维护性、可重复利用性等），并将其作为设计目标，在满足环境目标要求的同时，保证产品应有的功能、使用寿命、质量等的设计。绿色设计的原则是公认为"3R"的原则，即 Reduce、Reuse、Recycle，意即减少环境污染、减小能源消耗、产品和零部件回收再生循环或者重新利用。由此可见，绿色设计主要是关注有形物环境性能的设计。

许多传统的设计艺术中无意识地体现了许多重要的绿色设计思想。例如中国的许多传统包装设计善用各种生态材料：荷叶包肉、葫芦装酒、蛤蜊装油、草绳串蛋、竹篓装鱼……遍布世界各地的形态各异的传统建筑形式，充分体现

第十一章 绿色设计和人性化设计　129 /

潘诺办公椅

　　了传统建筑设计尊重自然环境、善于利用地域地形的特点。建筑材料大多就地取材，使用本土生态材料，建筑布局则充分利用自然的空气、阳光、雨水和风，而不是纯粹使用耗费大量能源的空调来创造人工环境。

　　然而真正有明确的目的、有意识地提出绿色设计思想，则是在 20 世纪 60 年代，著名的美国设计理论家威克多·帕帕拉克（Victor Papanek）在他于 1967 年出版的《为真实世界而设计》一书中，强调设计应该认真考虑地球的有限资源使用问题，为保护我们居住的地球的有限资源服务。

　　绿色设计的一个非常重要的指导思想是系统化，把整个地球、生物圈看作一个大系统，同时也把设计过程当作一个有机的大系统。我们应把目光投向整个设计过程，投向更深远的材料来源。人们生活中必需的各种日用品，其来源绝不仅仅是超市和商场，而是全球的森林、田园、矿产和河流。

　　在绿色设计中，首先要考虑绿色材料的选择与管理。所谓绿色材料，是指可再生、易再生，可回收、易回收，在加工过程中对环境的污染较小，在产品使用中对环境破坏小、污染小（甚至无污染），低能耗的材料。因此，我们在

设计中应首选环境兼容性好的材料及零部件,避免选用有毒、有害和辐射性的材料。所用材料应易于再利用、回收、再制造或降解,以提高资源利用率,实现可持续发展。还要考虑材料的种类与设计形态的关系,因为使用较少的材料种类能减少产品废弃后的回收成本。

其次,产品的可回收性是绿色设计需要考虑的重要因素,即设计不仅应便于零部件的拆卸和分离,而且应充分重视零件和材料的可重复利用性。资源回收和再利用是回收设计的主要目标,其途径一般有两种,即原材料的再循环和零部件的再利用。但在目前的经济和科学技术条件下,较多使用和较为合理的资源回收方式是零部件的再利用。

绿色设计要求在满足功能要求和使用要求的前提下,尽可能采用简单的结构和外形,并使组成产品的零部件材料的种类少一些,同时采用易于拆卸的联结方法。产品的绿色包装,也是人们谈论得比较多的绿色设计因素。一般来讲,应遵循适度包装、自然包装的原则。绿色包装是指在满足保护、存贮、销售、提供信息的功能条件下,尽量减少包装材料,使用可回收、可重复使用和再循环使用、易于降解、对人体无毒害的绿色材料,尽量使用一些天然材料,让人们感到熟悉亲切,产生贴近自然、回归自然的感觉。

二 人性化设计

人性化设计是指以人为中心、关注人的情感、关注人与大自然的和谐发展的设计。人性化设计立足于人类的根本需求和利益,以恢复人的本性和发展人的全面性为目的,避免机械主义和功能主义对人的肢解和异化,力图将人从机器的统治下解放出来,向人类真正的需求和价值回归。

绿色设计也是人性化的设计,因为它同样强调以人为中心,关注人和人所居住的环境。绿色设计的目的旨在防止设计对生态环境造成破坏;避免设计对人们的价值观和消费观畸形诱导,导致人情的失落,使人们被商业主义和金钱崇拜所异化;防止和避免人们对传统文化、传统技艺不尊重,希望让人们过更

健康、更人性化的自然生活。

人性化设计不是设计潮流也不是设计运动，更不是某个设计团体提出的设计口号，而是人类从一开始就未曾放弃的设计目标和梦想，因为人类不同于动物的地方就在于人是有情感的，设计承载着人们的情感，需要带给人更多的、更细致的深切关怀，满足人的情感需求。

我们今天欣赏人类早期的"设计"作品，如新石器时代仰韶文化的人面鱼纹彩陶盆，更多地是被作品中最纯粹的人性表现所感染和打动，为那些人类心灵共同感受的自然、流畅、原始的样式表现而叹服。这些作品中并没有我们今天系统化和理论化意义上的"人性化设计"思想，设计者和制造者也没有有意识地、有目的地以人性化作为设计和制造的出发点，这表明人性化从来就不是一个所谓现代意义上的新观念、新理念，它伴随人类的"设计"行为而产生，浸透在设计的血液和骨髓中。但随着人类思想意识的觉醒和不断发展，在经历了设计发展的曲折历程后，人们对它进行了新的思考。生产力的极大发展致使社会阶层的差别逐步淡化和缩小，正如已故著名经济学家熊彼特（Joseph Schumpeter）说过的那样，技术的成就就是把丝袜的价格降低到每个女员工都和皇后一样买得起。"技术在消除着不平等"，贵族化的设计已经完全不能适应新的需求、新的生活方式、新的审美观念。

人体工程学和功能主义是人性化设计的科学基石和基本思想，因为人性化设计首先必须满足人们生理层次的需求，而要达到这一点，设计必须建立在科学和系统的人体工程学研究的基础之上，建立在对真实功能的本质追求之上；必须关注人机关系、产品使用者的需求动机、使用环境对人的影响等，使人和产品形成良好的互动关系。产品要在造型、质地、色彩、结构、尺寸等方面满足环境和社会需求，尤其要符合使用者的生理和心理特点，符合人机工程学的各种要求（如有利于人的身心健康，易于减轻人的疲劳感，增强安全性能和危险状态中的示警能力等）。伴随着人体工程学的进一步发展，人性化设计将在科学的指引和推动下越来越成熟和完善，为人们提供更加舒适、安全、健康的使用环境。

马西姆·约萨·吉尼：妈妈沙发

人性化设计的另一个核心思想是科学的人本主义，在以科学的手段满足人的生理需求之外，更需要关注人更高层次的心理需求，诸如安全需求、归属与爱的需求、尊重需求、自我实现需求。德国的高度理性设计虽然满足了人们的人体工程学需求，但由于过于理性和严谨，常常使人感到乏味、单调，缺乏人情关怀。忽略人的情感需求的设计是不人道的设计。意大利著名设计师马西姆·约萨·吉尼（Massimo Iosa Ghini）设计了一款沙发，命名为"妈妈"，意思是坐在这款沙发上，就像躺在妈妈温暖的环抱里一样。设计充满了温情脉脉的人文关怀，为使用者提供了精神上的避难所。

人性化设计的第三个重要思想是平等尊重的人文主义，即对特殊人群的特殊关怀，全面尊重不同年龄、不同身份、不同文化、不同性别、不同生理条件的使用者的人格和生理及心理需求。人性化设计必须有助于提高和改善人的人性和人格，促进人的社会化，改善人与人之间的关系，形成良好的人际环境，促进社会和谐发展。例如，专门为残疾人设计的切面包的餐具，对使用者在心理上给予了足够的尊重和关爱，充分体现了人性化设计的真谛，正常人同样可以使用。而一款为听力障碍者设计的助听器小巧方便，全面关注使用者的生理和心理状态，充分尊重了使用者的感受，戴上它不会有任何生理上和心理上的不适。

人性化设计的第四个重要思想是对全人类命运负责和给予关怀的人文精

神。因为人性化设计不仅是"为人"的设计，更是"为人类"的设计，必须关注人类共同的生活环境和生存危机，大力提倡绿色设计。人性化设计的思想应该融入设计师的设计行为之中，防止人们走上自我毁灭的道路，引领人类走向更美好的未来。人性化设计在帮助人实现社会化的同时，更关注人的自然化，提倡真实、自然的生活方式，使人回归自然，唤起人的本性。

三　北欧设计：绿色的人性化设计

北欧国家的艺术设计堪称绿色的人性化设计典范。艺术设计师们善用自然材料、本土材料，强调有机形态与环境的和谐统一，重视人文因素、人性关怀，设计的作品非常富有人情味。

"真"是"善"和"美"的基础，北欧的人性化设计坚持以"真"为本，强调设计首先应满足人们科学的生理和心理需求，认为床就应该睡得安稳，椅子就应该坐得舒服，工具就应该用得方便，标志就应该看得清晰……北欧设计师在进行每一项设计之前，总是以对待科学研究的态度对待设计中的每一个细节，在精益求精方面为全世界的设计从业人员做出了典范。可以说，北欧设计的人性化是科学的、追求设计本质的人性化，而只有做到了这一点，人性化才具备了它最本质的精神和意义。

挪威设计师彼德·奥布斯威克（Peter Opsvik）以科学的观念重新分析和定义了人体坐的姿态，创造性地发挥了设计的新功能。他设计的平衡系列坐椅为身体和脊椎提供了很好的平衡，可以帮助人们减轻背部的疲劳和肌肉酸痛，富有弹性的坐垫让人感到更自由和舒服，而且椅子颇具趣味性。设计师认为，从社会学的角度分析，人们总是处于一种单纯的状态，比如"工作着的人""休闲着的人"，而平衡系列坐椅则让"工作着的人"也同时可以成为"休闲着的人"。也因此，这一作品成为从社会学和生理学角度进行人性化设计的杰出范例。

北欧的人性化设计又是自然的、温馨的，充满了人情味。设计师非常善于

向大自然这个最高明和最完美的设计师学习设计的方法和美学,一改那种纯而又纯、与自然形态完全对立的现代主义设计形式和语汇,设计的作品仿佛不是被做成的,而犹如植物那样从充满活力的根部自然生长而成。

北欧设计中充满自然生态情趣的有机形态设计由阿尔瓦·阿尔托(Alvar Aalto,1898—1976)开拓创造,之后布鲁诺·马森(Bruno Mathsson)进一步推动了它的发展,在几代设计师的共同努力下,成功创造了自然人性的设计典范。

1924年阿尔瓦·阿尔托与夫人结婚,采用当时大胆新奇的方式度蜜月,乘飞机去意大利,从空中鸟瞰号称"千湖之国"的美丽祖国时,大师触发了灵感。1936年他设计的玻璃花瓶,其不规则的造型仿佛芬兰蜿蜒的湖岸线,成了芬兰设计史上的经典。芬兰美丽的大自然给了设计师以灵感,设计师则用更美丽的作品来回报这片土地。

阿尔托设计的如静静盛开在风中的花一样的餐具,洋溢着神奇、浪漫、神秘的自然力量和异域风情,在功能、造型、意蕴方面堪称完美之作。设计师的设计仿似神来之笔,沟通了理性和直觉之间本似难以逾越的鸿沟。他在1930年为维堡(Viipuri)图书馆设计的叠落式圆凳简洁自然、典雅大方,其面板与承足之间的连接十分独特,层压板条在顶部弯曲后用螺钉固定于座面板上,结构简单实用,造型新颖别致,被人们称为"阿尔托凳腿"。1954年,阿尔托发明了扇足凳,非常微妙精巧地创造出漂亮的扇形足,并直接与座面相连。这一设计被公认为阿尔托对现代家具节点的探索中最美的成果。

丹麦设计师阿诺·雅各布森(Arne Jacobsen,1902—1971)的有机主义极简设计作品,具有

阿尔瓦与夫人,1950年代

一种超现实的梦幻的神奇力量。1951年他设计了三腿的蚂蚁椅，椅子轻便、简洁、易叠落、多色彩，设计师因此一举成名。直至今日，在全世界的各个教室、会议室、报告厅、咖啡馆，我们依然可以看见这些色彩斑斓、美轮美奂的小蚂蚁。50年代后期，雅各布森又从蛋和天鹅的形态中受到启发，设计了两件仿佛雕塑艺术品的蛋椅和天鹅椅。这些作品一改现代主义设计刻板的几何形态，富含生趣和浪漫色彩，弥漫着自然的人文气息，与人们熟悉的自然环境建立起某种精神上的联系，充满温情的人性关怀。

杰出的女设计师娜娜·迪塞尔（Nanna Ditzel，1923—2005）对精灵般的蝴蝶有着深厚的兴趣，经过多年长期的观察，从蝴蝶飞舞的轻松感中受到启示，以女性特有的敏感设计了特立尼达椅，仿佛一只只轻盈起舞的彩蝶，美不胜收。

北欧设计师们尊重自然，从大自然中吸取了丰富的设计养料和灵感，建立了极具自然和谐特

阿尔瓦设计的花瓶，1936年

阿尔瓦·阿尔托设计的扇足凳

阿诺·雅各布森：蚂蚁椅

阿诺·雅各布森：天鹅椅　　　　　　娜娜·迪塞尔：特立尼达椅

色的人性化设计体系，创造性地理解和表现了设计中的人性化思想。这种自然化的人性化设计思想促使人们进一步形成自然共生观，通过设计来消解现代社会中人们对"征服自然"的机器文明的盲目崇拜，表达人与自然和谐相处的新的价值观念体系。北欧不同于意大利视设计为文化、为艺术，也不同于美国视设计为商业手段，更不同于德国视设计为理性的工具、秩序的工具，而认为设计应充分体现出尊重人、关爱人、为人服务的本质特征。

　　绿色设计强调适度设计、健康设计、耐久设计，而这些特征正与北欧设计崇尚简约、典雅、自然和真实的设计特质与优良的设计传统不谋而合。"北欧设计中精致之作的力量和迷人之处，在于通过现代技术复杂而有序的处理，极其美妙地捕捉到感觉世界转瞬即逝的和难以捉摸的印象，令观者赏心悦目，叹为观止。"[1]芬兰著名的直觉主义设计大师塔皮奥·维尔卡拉（Tapio Wirkkala，1915—1985）设计的花瓶和木盘简洁自然，充分体现了设计师的自然主义和浪漫主义思想，被《美丽的家》杂志评为"1951年最美轮美奂的物品"："这是古老手工艺传统与现代工业技术的最完美的联姻……它使我们很

[1] 易晓：《现世的生活观与直觉的艺术》，《装饰》杂志2002年第5期。

塔皮奥·维尔卡拉：花瓶、木盘

大程度认识到，设计者和生产者能够达成一致，而不是相互抵触，相互产生矛盾。"

同为芬兰设计师的昂蒂·诺米斯耐米（Antti Nurmesniemi，1927—2003）1952年为皇宫酒店设计的一件柚木桑拿凳，集中体现了自然、纯净、不加装饰的北欧设计精髓。丹麦设计师汉斯·瓦格纳（Hans J. Wegner，1914—2007）设计的中国椅看似极简，其实蕴含无限，达到极高的审美境界。瓦格纳常说的"纯净结构"，就是设计中决不允许任何不必要的多余部件存在，每一个节点、每一条曲线都反复推敲。这也正是北欧设计师们所崇尚的"简单就是美"的设计原则，他们在这一原则下不断创造出简约、自然的传奇之作。

昂蒂·诺米斯耐米设计的柚木桑拿椅　　　　　　　　汉斯·瓦格设计的中国椅

思考题

1. 谈谈你对绿色设计的理解。
2. 谈谈你对人性化设计的理解。

阅读书目

王守平、张瑞峰、高巍编著：《现代绿色设计》，辽宁美术出版社 2007 年版。

许彧青编著：《绿色设计》，北京理工大学出版社 2013 年版。

第十二章

炫耀性消费
趋优消费
企业应对趋优消费的策略

趋优消费和设计

美国建筑工人杰克酷爱高尔夫运动,他花了一年的时间才攒够钱买了一套优质的钛制球头球杆,这套球杆比普通球杆贵 10 多倍。他买这套球杆的真正原因是球杆让他感到富有,"你可以经营世界上最大的公司,成为世界上最有钱的人,但是你买不到比这更好的球杆"。高尔夫运动历来是一项富人和名人的运动,美国 20 世纪的所有总统,除了罗斯福以外,都打高尔夫球。杰克既不是富人,也不是名人。然而,无论你多么富有,无论你多么有名,你也只能购买和他一样的球杆。这种球杆虽然比普通球杆贵得多,可是杰克承受得起。他买不起顶级跑车或游艇,这种球杆成为他趋优消费的对象。当他在高尔夫运动中击败其他人时,他感到了平等。他说:"我挣的钱比你们少得多,但是,日子比你们过得好。"

杰克并不符合典型的打高尔夫球的人的特征,然而他对高尔夫球热爱到了沉溺的程度。他每天都打高尔夫球,为高尔夫球狂飙消费。他一直单身,住在月租金 600 美元的公寓里(在美国,这是很普通的公寓),有过一些女友,但是最终都离他而去,因为他爱高尔夫球胜过爱自己的女友。他喜欢和穿着考究、住在精良的郊区住宅里的富人比赛,并因把他们打得落花流水而洋洋自得。比

赛结束后，杰克会细致地擦干净球杆，小心翼翼地把它们放进球包各自的位置，心满意足地驾车离开。

杰克对优质高尔夫球杆的消费就是趋优消费。趋优消费（Trading Up）是美国学者迈克尔·西尔弗斯坦（Michael J. Silverstain）、尼尔·菲斯克（Neil Fiske）、约翰·巴特曼（John Butman）在2003年出版的 *Trading up: The New American Luxury* 一书（中译本《奢华，正在流行》，电子工业出版社2005年出版）中提出的概念，指用户愿意支付超出自己收入水平的费用去购买自己心往神驰的一种或几种产品和服务。趋优消费已经成为一种经久不衰、生机勃勃的商业模式和社会模式。用户的趋优消费为设计提供了新的研究课题和研究空间。趋优消费不同于炫耀性消费。

一 炫耀性消费

炫耀性消费的概念是美国著名社会学家凡勃伦（Thorstein Veblen）在1899年的《有闲阶级论》一书中提出来的，他把当时美国社会中出现的高消费阶层称为有闲阶层，这个阶层的人们在休闲活动中通过使用高档消费品，向公众展示、炫耀他们的社会地位，表达与劳动世界、"便宜"世界的距离。这个阶层是暴发户，他们的财富是新近获得的，为了获得社会的认可，他们仿效欧洲的贵族，进行炫耀性消费。

炫耀性消费表现为对奢侈品的追求。奢侈品（luxury）在国际上被定义为"一种超出人们生存与发展需要范围的，具有独特、稀缺、珍奇等特点的消费品"，也称非生活必需品。炫耀性消费的机制是：把财富作为荣誉的基础，而这种财富要通过形象的载体体现出来。炫耀性消费的基础是金钱，表现形式是视觉图像符号。在炫耀性消费中，被消费的物品越是稀缺、越是昂贵，炫耀性效用就越大；能够拥有同类物品的消费者越少，炫耀性效用也越大。炫耀性消费带有某种展示性、表演性，不同于秘而不宣的收藏。一名女士在别人面前撩拨长发时，可能并不是为了展示风情，而是为了让旁观者看到她戴

的香奈儿耳环。可以说，这种貌似漫不经心的举动实际上是一种刻意的细节表演。如果主人举办酒会时，在墙上展示自己丰富的名画收藏，这是炫耀性消费；而如果把名画仅仅锁在保险柜里，期待名画升值，则是一种投资行为，而不是炫耀性消费。

西方国家有为会员出租奢侈品的"圈子俱乐部"，这些俱乐部不是为了让穷人装富，而是为了让富人看上去更富有。意大利人米歇尔·劳奇是一位事业有成的债券基金经理，他在3座欧洲城市拥有房产，还有一座乡间别墅。平时上班，他开的是轻便省油的小型奔驰汽车。然而在某些社交场合，比如出席一场华丽的宴会或品酒会，或者周末到郊外采松露时，他感到自己的座驾略显寒酸，觉得开一辆名贵的跑车才能与这种场合般配。劳奇虽是富人，但还不是巨富，拥有一辆一年只使用几次的超炫跑车似乎没有必要，何况还需为此支付高额的养车费用。于是，要赴一个高雅的宴会时，他就向米兰的"圈子俱乐部"租借一辆兰博基尼跑车。兰博基尼跑车双翅形车门，外形为楔形，给人一种强烈的视觉冲击。它的售价达300多万人民币。

兰博基尼跑车

鲍德里亚在《消费社会》中也举过炫耀性消费的若干例子。加拿大魁北克的一个森林小城由于邻近森林，汽车几乎毫无用途，但是每个家庭门前还是停放着自己的轿车。这些车得到精心的维护和清洁，人们偶尔开车在小城的环形路上行驶几公里。除了这条路外，没有其他路。汽车成为西方生活方式的象征，是人们归属机械文明的标志。同样的炫耀和张扬的心理促使那些富裕的官员自费在距离城镇10英里的乡间建了一圈别墅。其实，居民区宽敞空旷，气候宜人，完全没有必要建乡间别墅。决定人们拥有汽车和别墅的根本原因不是物质上的需要，而是纯粹的名望区分。

二　趋优消费

趋优消费与炫耀性消费不同。炫耀性消费的主体是富人，而趋优消费的主体是中低档市场的用户，包括广大的中低收入者和部分高收入者，他们面广量大，人数众多。炫耀性消费的对象是传统奢侈品，而趋优消费的对象是新奢侈品。

中低档市场的用户通常享用的是中低档产品和服务，但是他们往往会购买一种或若干种优质产品和服务。例如，有的用户会花费一个多月的工资购买一部品牌手机，这种开支与自己的收入水平极不相称。虽然趋优消费不是他们生活中的常态，但有时也会发生。中低档产品消费背景中的这种消费，被称为趋优消费。趋优消费的人员构成极其广泛和复杂，有老有少，有男有女，涉及各行各业。这种新的消费模式几乎影响到所有消费类产品，包括消耗品、耐用品和服务，从而为商家和设计提供了新的机遇。

趋优消费的最大特点是高度选择性的购物行为，这是一个非常有趣而又重要的现象，"数以百万计的消费者在一个范围非常广大的产品种类中有选择地购物"，"他们细心而且是有意地去趋优消费特定种类的优质产品"。[1]

[1]〔美〕迈克尔·西尔弗斯坦、尼尔·菲斯克、约翰·巴特曼著，高晓燕译：《奢华，正在流行》，电子工业出版社2005年版，第18页。

第十二章　趋优消费和设计　143 /

艾森豪威尔乘坐卡迪拉克敞篷车

　　趋优消费者在有选择地购买超出他们收入水平的优质产品的同时，又在购买其他种类的产品时努力花更少的钱，以求得收支的平衡，后者就是趋低消费。对于中低收入者和部分高收入者来说，趋高消费和趋低消费是一种互补的行为。最富有的消费者虽然能够在所有种类的产品中趋优消费，但是他们往往不会这样做，而是在很多产品上趋低消费。他们或许会给妻子购买高档跑车，但是也会在沃尔玛为孩子购买大众产品的衣服。

　　趋优消费的产品被称为新奢侈品。新奢侈品是相对传统奢侈品而言的。传统奢侈品的特点是：价格昂贵，只有收入最高的前1%—2%的消费者能够买得起；手工制造，比如劳斯莱斯主要靠人工组装；稀缺性，为拥有者提供一种高高在上的优越感。新奢侈品的特点是：价格虽然高于中低档产品，但是很多家庭尚能承受；质量高于中低档产品，甚至比旧式豪华产品的质量高；避免等级区分，能够为各个阶层所接受。如果给新奢侈品下个定义的话，那么可以说，新奢侈品是位于大众产品和顶级产品之间、永远基于消费者情感需求的产品。

　　卡迪拉克汽车是传统奢侈品，曾经是品位、至尊、成功的象征，美国总统艾森豪威尔（Dwight David Eisenhower）乘坐卡迪拉克敞篷车参加了自己1953年的

就职典礼。宝马的成功不在于对传统奢侈品的更新,而在于它是新奢侈品品牌的精华。宝马公司负责人认为,宝马公司生产的不是豪华汽车,而是优质汽车。宝马汽车的最低价定位在 3 系列,每辆 27800 美元。新奢侈品种类繁多,从几美元到几万美元不等。

趋优消费产品(即新奢侈品)与大众产品相比,存在着工艺上、功能上和情感上的优势。卡罗韦高尔夫球杆是新奢侈品,一套球杆售价 3000 多美元,其他品牌的一套球杆售价不到 300 美元。

工艺上的优势指产品的特性、设计或者材料与众不同。一般打高尔夫球的人永远掌握不了专业球手的球技,传统的高尔夫球杆是为专业球手制作的,业余球手无法驾驭这种专业球杆。卡罗韦为了确保每位打高尔夫球的人都能感到自己是一个专业球手,至少能够不时打出一个令人愉快的击球,设计生产了一种独特的发球杆,杆头比传统球杆的杆头大 50%,但并不比传统的球杆沉,因为它由高强度的金属薄壁制成。卡罗韦为这种球杆取名"日亚规",这是第一次世界大战时一种巨型加农炮的绰号,这种加农炮能够把炮弹打出 80 英里之外。虽然很多人反对这个名字,但是,这是一个容易让人记住的名字。

卡罗韦高尔夫球杆杆头

功能上的优势指产品的性能优越,工艺上的先进往往转化成性能上的卓尔不群。日亚规发球杆上更大的杆头使高尔夫球手更容易把球击得远,打出的球线路更直。这种球杆比其他球杆更稳定、更灵敏。

情感上的优势指产品在情感上更能吸引消费者。日亚规发球杆的使用者是消遣娱乐型的高尔夫球手,他们中的许多人是成功的商人,美国首富比尔·盖茨(Bill Gates)曾为这种新型的、与众不同的球杆做广告,克林顿(Bill Clinton)总统也使用这种球杆。在趋优消费中,许多消费者对新奢侈品钟爱有加。虽然大部分消费者对新奢侈品的钟爱程度可能比不上我们在上文中提到的杰克,但是,新奢侈品毕竟进入到他们的社会乃至日常生活中,成为他们情感世界的一部分。

三 企业应对趋优消费的策略

趋优消费仿佛是一面透镜,通过这面透镜,企业可以觉察到消费模式的变化。打造新奢侈品也成为企业创新发展和提升利润的新途径。为了应对趋优消费,企业可以采取一系列策略,包括设计提升。

对于已有的优质产品,企业应该根据社会的发展、技术的进步和消费者情感需求的变化,适时调整、完善其在工艺、性能和情感方面的优势,防止这些优势转变为劣势。对于有潜质的普通产品,应该增强其在工艺、性能和情感上的优势,使它们成为优质产品。卡迪拉克从辉煌到衰落,就是其工艺、性能和情感从优势转为劣势的过程。1948—1977年,卡迪拉克是世界上销量最好的豪华汽车。在工艺上,卡迪拉克注重汽车的款式和装饰。1924年卡迪拉克公司开始给车身镀铬,1938年研制出可以开启的遮阳顶篷。在性能上,卡迪拉克制造精密,配有电动车窗、电动转向装置和电动门锁,并有先进的发动机(公司研发了世界上第一台V8发动机,可以达到70马力)。在情感上,卡迪拉克是地位和成就的象征。

然而,在欧洲和日本汽车的冲击下,卡迪拉克未能保持它在工艺、性能和

宝马 Mini Cooper

情感上的优势。在工艺上,面对奔驰和宝马,卡迪拉克气派的喷气式飞机造型看上去有些过时。在性能上,卡迪拉克没有在发动机、悬挂系统和安全技术上做出新的改进。在情感上,卡迪拉克曾经是宽大又气派的汽车,是地位的象征,现在则被年轻人称为"老年人开的大笨车",它的拥有者的年龄从平均 47 岁攀升到 62 岁。由于未能对产品进行不断的更新和改进,卡迪拉克被新产品迅速取代。

宝马车作为新奢侈品,向卡迪拉克发起了挑战。在工艺上,宝马公司力图把汽车打造成"终极驾驶机器"。为了增加驾驶舒适度,公司设计了新工艺,包括具有特色的座椅和倒车预警装置(座椅可以进行 20 种不同方式的调节),并对车型进行了革新和改良。在性能上,宝马有高质量的发动机。宝马公司的全称是巴伐利亚汽车制造厂(Bayerische Motoren Werke),简称宝马(BMW)。它的前身是一家飞机发动机公司,第一次世界大战时为战斗机生产发动机,使用这种发动机的飞行员能够飞得更高,俯冲得更快。这种发动机成为宝马公司珍贵的遗产,现在宝马公司生产的发动机功率大、性能好也得益于此。在情感

上，宝马公司非常重视情感介入，它的目标消费者是注重驾驶乐趣、兼顾运动和豪华的受众。2001年宝马公司推出了Mini Cooper，口号是"体验我，打扮我，保护我，驾驶我"。消费者可以根据自己的爱好设计车的颜色，如辣椒红、真丝绿、胡椒白。这款车活泼灵巧，趣味性强，受到许多消费者的青睐。有的消费者称赞驾驶宝马车的乐趣犹如坐六旗（Six Flags）游乐园里的过山车，而且比那种感觉更好。

为了应对趋优消费，企业管理者应该改变传统的经营理念。趋优消费导致产品两极分化，分别向高端和低端发展，这对中端市场造成了巨大的威胁，因为中端产品无论在工艺上，还是性能上，抑或情感上都难以提供让消费者购买的理由。美国许多消费者认为高档的丹迪洗衣干衣机满足了自己的情感需求，对自己具有重要意义，他们会购买这种洗衣干衣机，加入趋优消费的行列。然而，也有许多消费者对丹迪洗衣干衣机漠不关心，认为它对自己没有意义，以后也不会购买它。但是，他们极有可能趋低消费，购买很便宜的洗衣机。这就会造成中端产品的式微。美国洗衣机市场的统计资料证明了这种趋势："从1997年到2001年，中档价位区段（400—600美元）的销量从49%降至34%，与此同时，价位在600美元的优质洗衣机的销量从10%升至19%，而价位在400美元以下的经济型区段的销量份额也从41%攀升到了53%。"[2]

"趋优消费是消费者需求与企业生产能力历史性结合的成果"，"还体现了从生产商到消费者的权力转移，体现了需求方对供应方的一种新的支配"。[3]在这种情况下，企业管理者应该改变传统市场调查的理念，把目标从一般消费者和普通消费者转向需求强烈、兴趣浓厚的趋优消费者。即使经济条件不佳的消费者，有时也会力所能及地参与趋优消费。

著名设计师的加盟，进一步促进了趋优消费产品的热销。有谁会想到，蜚声世界的设计师竟然会设计像马桶刷这样简单的家居产品？美国的塔吉特（Target）公司家居产品的销售额为60亿美元，是全公司销售业绩最好的部门

[2]〔美〕迈克尔·西尔弗斯坦、尼尔·菲斯克、约翰·巴特曼著，高晓燕译：《奢华，正在流行》，第140页。
[3]同上书，第211页。

之一。这一成功部分归功于享誉世界的设计师的鼎力相助。迈克尔·格雷夫斯（Michael Graves）设计了售价为 11 美元的马桶刷，菲利普·斯塔克（Philippe Starck）设计了售价为 13 美元的色彩丰富的食物储存套具，这些产品都成为畅销产品。

趋优消费涉及众多的商品种类，吸引了广泛的消费者，逐渐成为蓬勃发展的主流经济。在美国，"在每年总销售额为 18000 亿美元、涉及 23 类产品和服务的商品中，新奢侈品已经占据了总销售量的 19%，也就是每年大约 3500 亿美元，而且这个数字正以每年 10%—15% 的速度递增"[4]。

思考题

1. 什么是趋优消费？
2. 趋优消费与设计有什么关系？

阅读书目

〔美〕迈克尔·西尔弗斯坦、尼尔·菲斯克、约翰·巴特曼著，高晓燕译：《奢华，正在流行》，电子工业出版社 2005 年版。

[4]〔美〕迈克尔·西尔弗斯坦、尼尔·菲斯克、约翰·巴特曼著，高晓燕译：《奢华，正在流行》，第 4 页。

第十三章

芭比娃娃的品牌叙事
品牌叙事三要素

品牌叙事

芭比娃娃作为全世界最畅销的玩具，是美国最大的玩具公司美泰尔（Mattel）公司的产品，其销售覆盖150多个国家，平均每秒钟有3个芭比娃娃售出。芭比娃娃诞生于二战后的美国，它的全名为芭芭拉·米莉森特·罗伯茨（Barbara Millicent Roberts），出生地是美国威斯康星州一个名为韦罗斯的虚构市镇。当时美泰尔公司创办人之一露丝·汉德勒（Ruth Handler）看到女儿喜欢玩当时流行的纸娃娃，兴致盎然地帮它们换衣服、换皮包，便想到应该设计一款立体娃娃。而一次在德国度假时，露丝无意间发现了德国娃娃莉莉（Lily）。正是这个娃娃激发了露丝的灵感，回到美国后，露丝立刻对莉莉的形象加以改造，让它看上去像著名影星玛丽莲·梦露一样性感迷人。1959年3月9日，世界上第一个金发美女娃娃在纽约的玩具博览会上登场，露丝用小女儿芭芭拉（Barbara）的昵称给她命名，从此这位金发美女就叫作"芭比"（Barbie）。

中国有些企业为美泰尔公司制作芭比娃娃。每只芭比娃娃在美国售价9.99美元，美泰尔公司给中国企业1美元，其中65美分是原材料费，35美分是加工费。美泰尔公司对中国的剥削非常残酷，它把污染和能耗留给了中国，却

第一个芭比娃娃玩偶　　　　　　　梦露形象的芭比娃娃

席卷了几乎全部利润。美泰尔公司凭什么席卷了几乎全部利润呢？答案是品牌叙事。

一　芭比娃娃的品牌叙事

品牌"brand"一词来自古挪威语"brandr"，意思是"打烙印"，斯堪的纳维亚人给他们的牲口打上烙印以示区别。品牌起初是猎人和牧人用来标识所有权的独特印记。

真正的品牌名称最早出现在 16 世纪。随着中世纪行会的兴起，品牌作为标识所有权的印记获得了新的功能，如同画家签名、家族纹饰和徽章图案一样，能够传递物主的地位或权势的信息，或者用来担保产品的质量。16 世纪初期，威士忌酿酒商用木桶装运自己的产品，木桶上烧刻有生产商的名字。到 18 世纪，品牌名称被当作一种记住或者区别不同产品的方式。1835 年，苏格兰的施美格威士忌采用了特殊的酿酒工艺，酒的味道香醇，"施美格"作为酒

的品牌名声大振。"于是,品牌的功能得以延展,远远超出纯粹的所有权区分,而来传递生产者对产品的个人担保,以及与占有产品的体验相关联的积极而令人羡慕的价值。"[1]

21世纪被经济学家誉为品牌的世纪,全球市场调查公司(Roper Starch Worldwide)认为品牌占统治地位是21世纪主要的发展趋势。品牌全球化后,人们很容易由品牌联想到其生产国。例如,李维斯是美国的牛仔裤,香奈儿是法国的香水,帝王是苏格兰的威士忌,龟甲万是日本的酱油,百得利是意大利的橄榄油。这些品牌在某种程度上成为国家的象征。

品牌叙事是叙事学概念运用在品牌建设中的产物。最简单地说,品牌叙事就是讲述品牌的故事。世界未来学者之一、哥本哈根未来研究院院长罗尔夫·詹森(Rolf Jensen)在1999年作出预言:在21世纪,一个企业应该具有的最重要的技能就是创造和叙述故事的能力。"这是所有企业都面临的挑战——不管是生产消费品、生活必需品、奢侈品的公司,还是提供服务的公司,都必

香奈儿5号香水

苏格兰的施美格酒

[1][美]威廉·麦克尤恩著,方晓光译:《与品牌联姻》,中国社会科学出版社2010年版,第10—11页。

须在自己的产品背后创造故事。"[2]

芭比娃娃问世时,玛丽莲·梦露还健在。玛丽莲·梦露是美国大众文化的一个重要符码。芭比娃娃像玛丽莲·梦露一样拥有纤细的蜂腰、丰满的胸部、修长的美腿、天鹅般优雅的长颈。芭比娃娃还推出过赫本(Audrey Hepburn)系列,赫本是和玛丽莲·梦露一样光彩照人的电影明星。

美泰尔公司专门为芭比娃娃设计了朋友、家人:芭比爸爸乔治、芭比妈妈格丽特,芭比娃娃还有一个名叫"肯尼"的男友。芭比从事过很多种职业,先后拥有过许多宠物。她和肯尼是在1961年时认识的,两人一见钟情,并轰轰烈烈地相恋了43年。在厮守了43个年头后,风靡全球的玩具芭比娃娃和男友肯尼最终于2004年分道扬镳,这一对人偶玩具的"分手"让芭比娃娃迷大为惋惜。然而一年后,肯尼决定改头换面,再次赢回美人芳心。事先美泰尔公司故作神秘地说:"芭比和肯尼即将复合,有订婚的可能性。"美泰尔公司出售的"芭比和肯尼之吻的唇膏",上面挂着一枚订婚钻石戒指。而最让孩子们着迷的是,芭比娃娃有数不清的漂亮衣服。芭比娃娃和她的朋友所穿的鞋子超过10亿双,每年大概有120种新款芭比服装面世,由包括阿玛尼、克里斯汀·迪奥、伊夫·圣·洛朗等顶级品牌的设计师在内的70多位著名设计师设计。

赫本形象的芭比娃娃

[2]〔美〕帕特里克·汉伦著,冯学东译:《品牌密码》,机械工业出版社2007年版,第83页。

不同年代的肯尼造型

　　为了让消费者第一时间详细地了解庞大的芭比家族，美泰尔公司推出了《芭比时尚》杂志，兰登书屋不定期推出"芭比时尚指南"，比如《芭比的时装秀》《芭比的甜蜜夏季》《芭比的夏威夷假期》《芭比简易食谱》。消费者不仅能从中了解到芭比娃娃的最新产品咨询，还有时尚专家的专业推荐，指导消费者为已购买的芭比娃娃搭配各式各样的服装、家具、鞋等。

　　芭比娃娃的身份、造型和装扮随着社会的发展而改变。20世纪60年代，美国鼓励女人上班，芭比娃娃穿上了行政套装，挎起了公文包，包里有名片、信用卡、一份报纸和一个计算器。1992年，美国发动的海湾战争硝烟未尽，芭比娃娃穿着军装，成为加入沙漠风暴行动的见习军士。芭比娃娃拥有45个国籍，她可以是美国人、法国人、德国人，也可以是中国人、印度人，可以是白人，也可以是黑人。在诞生50周年的时候，她高调庆祝了自己的生日。在纽约，几乎所有的一线服装设计师都在时装周上为芭比娃娃奉献了新的服装。在米兰，芭比娃娃得到了菲亚特（FIAT）公司专门打造的粉红色菲亚特500汽车。在巴黎，芭比娃娃穿上了定制的香奈儿套装。在柏林，芭比娃娃留着德国女总理默克尔（Angela Dorothea Merkel）一样的发型，成为了总理娃娃。《商

各种芭比娃娃形象

总理芭比娃娃

业周刊》的"2001全球最佳品牌排行榜"对芭比娃娃品牌的评价是:"它不仅是个玩具娃娃,它是美国社会的象征。"芭比娃娃已经远远超出玩具的含义,她一直在讲述着美国的故事,成为一个不朽的文化符号。

二 品牌叙事三要素

叙事(narrative,又称"叙述"),简言之就是讲故事(storytelling)。国内外学者对品牌叙事下过多种定义。有的研究者指出:"品牌叙事是指企业刻意将品牌的背景文化、价值理念以及产品的特殊利益等作为主要的诉求内容,并以真实的人物、生动的情节和感人的故事为诉求形式,通过各种媒介向目标受众所进行的商业传播活动。"[3] 我们把品牌叙事的内容概括为品牌叙事三要素:结构完整的故事情节、受到消费者认可的典型人物、体现品牌核心价值的主题。

(一)结构完整的故事情节

品牌叙事的第一要素是结构完整的故事情节,这些情节包括公司的创业经历、业绩和辉煌历史,有关品牌产品的花絮和趣事,利用艺术手段虚构的生动感人的故事。当然,有的品牌不需要完整的故事情节,只需要一个故事梗概,这是简略的叙事策略。

很多品牌叙事都从创业开始,那些带有传奇色彩的创业故事给消费者留下了难忘的印象。星巴克(Starbucks)的创业故事讲的是一名富有创业精神的年轻人,参照梅尔维尔(Herman Melvill)小说《大白鲸》中的一个人物角色,将自己在西雅图开设的咖啡店命名为星巴克。星巴克最初的信条是:这是一个家庭和工作场所以外的聚会场所,大家可以自由自在地聚在一起,戴着贝雷帽,抽着香烟,谈论着法国作家萨特(Jean-Paul Sartre)的作品。现在,星巴

[3] 程宇宁:《品牌策划与管理》,中国人民大学出版社2011年版,第157—158页。

克谈得最多的是要成为"第三个去处"。耐克的创业故事讲的是其合作伙伴比尔·波尔曼（Bill Bowerman）在自家的厨房中用一块波浪形的烙铁完成了耐克"波浪"鞋底的最初设计。一提到耐克，人们往往会想到无可匹敌的竞争实力，耐克崇尚的令人感到力量倍增的信条，曾在数以百万计的体育运动爱好者和体育节目迷中引起了强烈的共鸣。

消费者可能听过史蒂夫·乔布斯和史蒂夫·沃兹尼亚克（Stephen Gary Wozniak）在他们父母的车库里制造出第一台个人电脑的故事，从而记住了苹果；听说过杰夫·贝佐斯（Jeff Bezos）坐在轿车的后座上为亚马逊网站撰写商业计划的轶事，而对亚马逊网站印象深刻；或者听说过药剂师约翰·彭伯顿博士研制出一种碳酸饮料的传说，而对可口可乐感兴趣。消费者可能也知道谷歌起源的故事：两个大学生在他们的宿舍里创建了谷歌。还有一个雄心勃勃的MBA学生，在市场营销教授的冷嘲热讽中愤然离去，最终创建了联邦快递。麦当劳友善、温和的氛围是创始人克罗克（Ray Kroc）培育的，他坚持认为，应该保证为顾客提供干净整洁、宾至如归的就餐氛围，以及快速、令人愉悦的服务。麦当劳被普遍认为是儿童乐园，是诸多2—6岁儿童的第一目的地。美国托儿所儿歌"麦当劳爷爷有个农场，咿咿咿哦"的流行，与麦当劳通过品牌叙事在儿童中获得的广泛认知有关。

公司的业绩和产品的辉煌历史也往往是品牌叙事的内容。在哈雷百年的历史中，诸多哈雷摩托车手在各种摩托车赛事中获胜。1905年6月4日，哈雷摩托车手在芝加哥15英里赛车比赛中夺魁；1908年，哈雷摩托车手在第7届美国摩托车耐力和可靠性联赛上赢得1000点满分；1910年，在全美的一系列车赛、耐力赛和登山赛中，哈雷摩托车手至少获得了7个冠军。1914年，哈雷车队因为屡屡称霸赛车比赛而被戏称为"迷魂车队"。哈雷摩托车也因为具有极强的耐力而成为警察的执勤用车。1918年，哈雷公司生产的摩托车有一半销售给处于第一次世界大战中的美国军方。1945年第二次世界大战结束时，哈雷公司已经为美国军方生产了9万多辆摩托车。

为了表明可口可乐公司的经营业绩，有人曾经这样推测：可口可乐公司

1919 年的 1 股原始股到 2000 年已经分裂成了 4608 股，这样算来，如果谁的曾祖父在 1892 年购买了 1 股可口可乐公司股票（面值为 100 美元），那到今天，收益就将接近 73.4 亿美元。

品牌叙事容许虚构，运用电影、电视等艺术样式进行虚构，这些虚构虽然不是生活真实，但以生活真实为基础，是一种艺术真实。1971 年，弗雷德·史密斯（Fred Smith）创建了联邦快递公司。创建之初，公司仅有 359 名员工和 14 架达索喷气机。在投递业务的第一次夜航里，联邦快递向 25 座美国城市投递了 186 件包裹。在公司运行的过程中，弗雷德·史密斯利用商业运作模式将包裹更可靠、更直接地投递到客户手中，比如上午 10 点 30 分准时送到客户手中。这是公司的承诺，要履行公司的承诺，就要从密布的各投递点中选出最合理的投递路线。1996 年，公司正式使用联邦快递（FedEx）作为品牌名称。

为了进行品牌叙事，公司拍摄了电影《荒岛余生》。在这部电影中，汤姆·汉克斯（Tom Hanks）主演联邦快递的工程师，在公司的运输机坠入大海后，不幸被困在某个小岛上，他沿着海岸洗晒残留的快递包裹。影片结尾时已经是数年之后，他还在这个小岛上过着漂流的生活，坚定地要将联邦快递的包裹投递出去。看电影的观众中，没有人怀疑影片主角的行为是否真实。观众们

联邦快递

深知：在影片主角的思想深处，投递包裹是他的责任。[4]

现在，联邦快递拥有的飞机数量仅次于美国航空公司，可以向220多个国家和地区提供速递服务，每天能投递300多万件包裹，世界各地的员工接近15万名，在公路上奔跑的投递车有4万多辆，每天行程250万英里。

（二）消费者认可的典型人物

消费者认可的品牌典型人物包括品牌的创业者、代言人、著名消费者或者虚拟的人物和动物形象。"打造品牌，实际就是进行故事讲述。这就需要描述一下故事中的人物做了些什么、试了些什么、想了些什么、在某件事上有什么样的感觉等诸如此类的事。"[5]除了真实的人物以外，品牌叙事还可以通过虚构典型人物来增强品牌传播的效果，如迪士尼标志性的动物形象米老鼠等。

许多世界知名品牌的创业者成了消费者认可的最重要的典型人物。有时候变更品牌人物形象会对品牌产品的销售带来直接的影响。桑德斯上校（Colonel Saunders）是肯德基品牌的创立者。没有几个人知道肯德基的配方，也没有人真正知道，桑德斯上校在去世前是否公布了肯德基的炸鸡配方，而且上校的房子也卖了。肯德基品牌团队曾经将桑德斯上校在肯德基纸桶上的形象尺寸缩小到邮票那么大，在放置图像的地方增加了三条象征速度的粗体红色线条。很快，这个重大的改动使得肯德基的市场份额骤减。消费者们猜想，如果桑德斯上校不在的话，肯德基不可能再生产出如同原始配方一样美味的食物。根据这种情

桑德斯上校

[4]〔美〕艾伦·亚当森著，姜德义译：《品牌简单之道》，中国人民大学出版社2007年版，第234页。
[5]〔美〕帕特里克·汉伦著，冯学东译：《品牌密码》，第38页。

况，肯德基品牌团队与消费者进行了交流，消费者们希望桑德斯上校回来，桑德斯上校的肖像是世界认可的形象，上校的身份就是这个品牌强有力的信号，如同米老鼠的耳朵对于迪斯尼品牌一样。几乎99%的被调查者都认为这个留着山羊胡的著名老人、他们所爱戴的桑德斯上校能够与肯德基品牌的传统、正宗特质及其著名的秘方联系起来。认识到这些，肯德基品牌建设团队决定重新使用桑德斯上校肖像，并作了少许改动。在新肖像中，桑德斯上校被略微装饰了一下，露出和蔼可亲的笑容。肯德基把桑德斯上校的肖像印在肯德基桶的正面、中部和顶部。[6]

耐克公司的一些品牌代言人成了耐克的品牌人物，其中最著名的是篮球明星迈克尔·乔丹（Michael Jordan）和高尔夫球冠军老虎·伍兹（Eldrick Tiger Woods）。他们将耐克公司的故事不断演绎下去，其自身也被赋予了耐克故事的价值观，与耐克公司的企业精神建立起紧密的联系。老虎·伍兹一出场，往往都会戴着耐克棒球帽或是穿戴着耐克的其他产品。他早已和耐克形影不离，密

肯德基标志的演变，从上至下分别为：1952—1977、1977—1991、1991—1997、1997—2006、2006年至今的肯德基标志

[6]〔美〕艾伦·亚当森著，姜德义译：《品牌简单之道》，第245—246页。

老虎·伍兹

不可分。老虎·伍兹在耐克品牌产品上的签名，也向消费者传达出其对耐克品牌的信任，即消费者应该相信耐克是高尔夫球手的最佳装备。老虎·伍兹作为耐克的代言人，给不同国家和地区的消费者带来的影响是不同的。在美国，他体现了黑人的解放与成功；在亚洲，他体现了带有亚洲血统的体育明星的崛起；而在欧洲，他被看作向年长于他的运动员发起挑战的一位杰出的年轻运动员。

　　米老鼠是迪斯尼集团制作的卡通形象，也是消费者广泛认可的迪斯尼的典型人物。从创作来看，它可以看成是由 3 个经典的圆圈构成的。《白雪公主》是迪斯尼集团制作的动画片，片中的 7 个小矮人很可爱，他们也成了迪斯尼的典型人物。迪斯尼集团还成功地把这些卡通人物融入了加州伯班克的总部大楼中：7 个小矮人撑起 20 英尺高的大厦屋顶，里面的走廊以迪斯尼的人物命名为米奇大道、小矮人街，等等。

（三）体现品牌核心价值的主题

　　品牌叙事的故事情节和典型人物的活动往往都围绕着体现品牌核心价值的主题展开。劳伦斯·维森特（Laurence Vincent）在《传奇品牌》一书中指出："叙

事可以表示成一个等式：叙事＝故事＋主题。主题就是添加于故事之上的一层铺设，它用来指导故事的叙述、提供感情的交流或者传递更深层次的内涵。"[7]

品牌的功能之一是传达和承载意义，主题则是品牌意义传达和解读的钥匙。每一种著名品牌叙事都有一个明确的主题，以体现品牌的核心价值。可口可乐的品牌叙事主题是把可口可乐作为美国文化和美国精神的象征。哈雷摩托车的品牌叙事主题是自由奔放。哈雷摩托车硕大、笨重，驾驶时发出巨大的声响，这些特征都是自由奔放的体现。

20世纪70年代，可口可乐的年增长率从11%下降至微不足道的2%，而它的头号竞争对手百事可乐却获得了巨大的成功。百事可乐发动了"百事可乐时代"（Pepsi Generation）的广告攻势，它的品牌叙事主题为"年轻，活力"，这种叙事主题不仅大大强化了百事可乐的品牌形象，也牢牢地抓住了饮料市场最大的消费群体。

其他著名品牌的叙事也有固定的主题，例如，麦当劳的品牌叙事主题是"家庭共享快乐"，沃尔沃的品牌叙事主题是"绝对安全"，迪斯尼的品牌叙事主题是"更多乐趣、更多家庭、更多分享"。这些主题都关系到人类的价值观和世界观。

思考题

1. 什么是品牌叙事？
2. 举例说明品牌叙事的三要素。

阅读书目

〔美〕帕特里克·汉伦著，冯学东译：《品牌密码》，机械工业出版社2007年版。
程宇宁：《品牌策划与管理》，中国人民大学出版社2011年版。

[7]〔美〕劳伦斯·维森特著，钱勇、张超群译：《传奇品牌：诠释叙事魅力，打造致胜市场战略》，浙江人民出版社2004年版，第59—60页。

第十四章 体验经济的概念 产品的情感化

体验经济中的设计

美国企业家汤姆·皮特斯有一次到弗吉尼亚的诺福克开会，住在OMNI酒店的一套豪华客房里。这里景色很美，可以欣赏到整个美国大西洋海军舰队的壮观景象。汤姆·皮特斯是凌晨两点到达酒店的，他感到有点饿，于是想吃点水果。他打开包水果的包装，发现草莓上有一块硬币大小的土块。就因为那一小块土，从那刻起，他认为那家酒店在建筑上花费的一亿五千万美元都白费了。在他看来，那不过是一种浪费。第二天，他接受国家电视台的采访，并且告诫记者，如果他们来诺福克，千万别住OMNI酒店。[1]

汤姆·皮特斯这次住酒店的体验很大程度上是一种情感体验。他住进豪华的酒店里，怀着美好的期待，打算吃水果，没想到草莓上有土块。如果他把草莓上的土块洗掉，并不妨碍他食用，也就是说，并不妨碍草莓的功能的实现。但是，他美好的心情受到破坏，也就失去了食欲。一袋水果与豪华酒店的整个设施相比，是微不足道的。然而，对草莓的负面体验，影响了汤姆·皮特斯对酒店的总体评价，他不仅自己不再住这家酒店，还把自己的这种体验与其他用

[1] 设计管理协会编，黄蔚等译：《设计管理欧美经典案例》，北京理工大学出版社2004年版，第14页。

户交流,建议他们也不要入住这家酒店。由此可见,酒店的一次微小的疏忽,将会造成重大的损失。

汤姆·皮特斯像许多人一样,很喜欢福特·托罗斯车。但有趣的是,他并没有过多地挑剔它的流线式构造。这种流线体建构对于驾车时速低于 125 英里的人来说是毫无意义的,而他恰恰就是这一类人,因为他年龄大了,驾车速度比较慢。他喜欢这种车的原因是,在他 29 年的驾车生涯里,第一次在车里为他的咖啡杯找到了落脚地。他嗜咖啡成瘾,需要大量的咖啡因,每时每刻都需要。他每次钻进托罗斯车时,手里都托着咖啡杯。他清楚地知道,感觉很重要。福特·托罗斯车比其他轿车多了一个放置咖啡杯的装置,也就是多了一项功能,然而正是这项功能使汤姆·皮特斯这样的用户有了美好的体验,他不仅在车里随时可以喝到咖啡,而且车厢内飘逸着咖啡的香味,使他产生心满意足的感觉,能够更好地享受到驾车的乐趣。

不同的体验影响到汤姆·皮特斯对产品和服务的评价,对他的消费行为起到了决定性作用。这是体验经济中消费的特点。

一 体验经济的概念

1970 年,美国未来学家阿尔文·托夫勒(Alvin Toffler)在他的《未来的冲击》一书中提出,现代经济继服务业繁荣以后,正在向体验经济迈进。美国学者 B. 约瑟夫·派恩(B. Joseph Pine II)和詹姆斯·H. 吉尔摩(James H. Gilmore)在 1998 年 7—8 月份的《哈佛商业评论》的一篇文章中发出了"欢迎进入体验经济"的欢呼。1999 年他们合著的《体验经济》一书问世,宣称我们正在进入一个经济的新纪元,体验经济已经逐渐成为继服务经济之后的又一个经济发展阶段。体验就是企业创造的以服务为舞台,以商品为道具,以消费者为中心,使消费者参与、值得消费者回忆的活动。

体验和经验不同,经验指"作为生物的与社会阅历的个人的见闻和经历及所获得的知识和技能",而体验则是"经验中见出意义、思想和诗意的部

分".[2] 德国哲学家伽达默尔指出:"如果某个东西不仅被经历过,而且它的经历存在还获得一种使自身具有继续存在意义的特征,那么这东西就属于体验,以这种方式成为体验的东西,在艺术表现里就完全获得一种新的存在状态(Seinstand)。"[3] 这段话表明:体验是被自己经历过的生活,没有经历也就没有体验,直接经验是体验的基础。体验是经历后"继续存在意义"的部分,经历中有一些成分是激动人心的,令人久久难忘,回味不已,这已进入到了体验的层次。

派恩和吉尔摩举例说,20世纪60年代,一位美国女性的妈妈过生日,花了几十美分买回制作蛋糕的原料,自己烤制蛋糕。80年代她自己过生日,花了一二十美元定制了一个蛋糕。20世纪末期她的女儿过生日,就由一家公司安排她的女儿和一些小朋友去农场,给牛喝水,背着柴过小山,这种活动花了一百多美元。她的女儿经历了难忘的体验。又如,你单独卖咖啡,可以定价为每磅1美元。当你卖煮好的咖啡,可以定价一杯5—25美分。如果你在咖啡店里购买咖啡,就要付50美分到1美元。而在星巴克,每杯咖啡要好几美元。因为它们提供了不同的体验。

体验经济强调情感、体验、感性在经济活动中的作用和价值。《体验经济》一书提到,"在黄石国家公园露营、沿着大峡谷骑驴而下、在科罗拉多河上乘着爱斯基摩独木舟顺流而行"和一些极限运动是直接以体验作为消费对象的经济活动。拉斯维加斯的消遣娱乐活动,从主题酒店、饭店到歌舞、马戏和魔术表演,都是体验经济的组成部分。在体验经济时代,零售店和商业大厦都要对进商店购物的顾客收费,因为这些店铺经过精心的布置并提供有特色的服务和有意义的活动。比如在明尼苏达的文艺复兴节上,游客必须付费才能进商店购物,佩剑的盛装少女向游人及阿玻利斯城上的亨利国王和凯瑟琳王后致敬,顾客可以按照王国导游图参加一整天的庆典活动。

[2]〔美〕施密特著,刘银娜等译:《体验营销》,清华大学出版社2004年版,第64页;童庆炳,程正民主编:《文艺心理学教程》,高等教育出版社2001年版,第74—75页。
[3]〔德〕伽达默尔:《真理与方法》,上海译文出版社1999年版,第78页。

美国黄石公园

我们以前谈服务，现在谈体验，两者有明显的区别。英国航空公司前总裁马歇尔谈到，从服务的角度看，航空业就是尽可能以低廉的价格，准时将旅客从甲地运送到乙地；而从体验的角度看，航空公司要超越功能，在提供非凡的经历上下功夫。英国航空公司以基本航空服务为舞台，提供舒适的休息服务，让飞行成为乘客忙碌生活中的舒适休息时刻。

二 产品的情感化

为了使消费者更好地产生体验，在设计中要注意产品的情感化。早在远古时代，随着审美意识的诞生，人类制作的器物出现了情感化的现象。美国作家兼《纽约时报》商业专栏作者维吉尼亚·波斯特尔（Virginia Postrel）指出："只要可以稳定和维持生计，人类就会对日常的宗教及个人装饰品追求并创造美。在5000年以前的石器时代，住在瑞士沼泽地区的织工们就已经在织物上织进

精致复杂、五颜六色的图案,还使用水果的核来做衣服上的珠状饰物。这种东西没有任何的实用性,而这说明社会不应当只注重低级的需要。"[4] 情感需要是比功能需要更高级的需要。与古代相比,产品的情感化在现代成为一种自觉的、深思熟虑的行为。

所谓产品的情感化,就是将线条、式样、色调、颜色与材质结合在一起,或者通过声音、气味、触感,激发起消费者的情感反应。这则定义包括两部分内容:一是产品的线条、式样、色调、颜色与材质结合在一起对消费者的视觉发生作用,激起情感反应;二是产品的声音、气味、触感对消费者的听觉、嗅觉、触觉发生作用,激起情感反应。

(一)对视觉的作用

凡是有形产品,其线条、式样、色调、颜色与材质结合在一起所形成的图像,都会对消费者的视觉产生作用。然而,并不是所有的产品图像都能给消费者留下深刻的印象,激起情感反应。那么,什么样的产品才能够激起消费者的情感反应呢?只有具有审美功能的产品才能激起消费者的情感反应。

世界知名企业生产的很多产品都具有强大的审美功能,芭比娃娃的腰部曲线、苹果的流线型外观、可口可乐曲线瓶的轮廓,都为产品创造了独特的外观形状。

为了对消费者的情感产生作用,企业增加了产品的艺术含量,汽车公司推出了艺术汽车,家用电器企业则推出了艺术家电。宝马公司比任何其他公司都在乎外形设计的艺术性。1975年,法国赛车手、专业拍卖人赫夫·普兰(Herve Poulain)将宝马 3.0 CSL 改装成赛车,他请美国艺术家亚历山大·卡尔德(Alexander Calder)为这款车喷绘改装。艺术家的改装设计引起了宝马公司的关注和兴趣,公司决定在艺术家的配合下,把一些宝马车打造成宝马艺术车。于是,越来越多的艺术家参与了宝马车的喷绘。1977年艺术家罗伊·利

[4] 转引自〔美〕肯·贝尔森、布拉恩·布雷姆纳著,张鸥、漆晓燕、马宗英译:《凯蒂猫的商业奇迹》,电子工业出版社 2004 年版,第 208 页。

亚历山大·卡尔德喷绘的第一辆宝马 3.0CSL 艺术车

希滕思坦（Roy Lichtervstein）为宝马 320i 着色，把车身喷绘成一条条着色的马路。1979 年，被誉为毕加索之后西方最著名艺术家的美国波普艺术之父安迪·沃霍尔为宝马 M1 喷绘，使汽车上的线条更加艺术化，汽车在行驶时，车身成为马路上的一道风景线。全世界 5 大洲 9 个国家的艺术家曾经为宝马汽车喷绘。宝马艺术车在宝马车中占的份额虽然不大，但产生了重要影响。宝马艺术车被摆放在慕尼黑的宝马博物馆，并且经常在世界各地的博物馆如威尼斯古

罗伊·利希滕思坦喷绘的宝马 320i 艺术车

安迪·沃霍尔喷绘的宝马 M1 艺术车

LG 豪门对开门冰箱

骆驼老乔

根海姆收藏馆、法国卢浮宫、西班牙毕尔巴鄂博物馆等巡展。[5]

LG 公司推出了艺术家电，其代表作是豪门对开门冰箱。为了让每位主妇都能拥有"艺术画廊般的厨房"，LG 豪门对开门冰箱的外观是由 LG 的设计团队与国际著名的韩国"花之画家"河相林历经半年多创作出来的。在酒红色的钢化玻璃面板上，融入了河相林创作的盛唐纹图案：以中国唐朝国花牡丹花为创作灵感，凝重而奔放，花蕊部分还点缀着施华洛世奇水晶，使产品散发出浓郁的古典文化韵味与优雅的艺术气质。

骆驼牌（Camel）香烟是美国雷诺烟草公司的产品，20 世纪 80 年代中期，年轻的消费者陆续放弃了该款香烟。为了吸引年轻的消费者，雷诺公司于 1988 年推出了一个名为"老乔"的卡通骆驼形象。老乔有一系列男性装扮，戴着太阳镜，长着蒜头鼻，活泼时尚。老乔的形象非常成功，在短短 3 年的时间内，在 18—24 岁吸烟群体中，骆驼牌香烟的市场份额近乎翻番，从 4.4% 增至 7.9%。骆驼老乔不仅对目标消费者具有很大的吸引力，而且对 13 岁以下的儿童也很有吸引力，他们被这个卡通

[5] 参见〔美〕戴维·基利著，王洪浩、何明科、吴杰译：《体验宝马》，电子工业出版社 2005 年版，第 138 页。

麦当劳标志

摩托罗拉标志

形象所深深吸引。在美国的 6 岁儿童中，能够辨认骆驼老乔形象的人数与认识米老鼠的人数大致相当。就连小到 3 岁的儿童，都能将老乔的卡通形象与香烟联系起来。美国医师协会的研究表明，骆驼老乔对儿童很有吸引力。这自然会引发大量批评，因为担心骆驼老乔可能会吸引儿童开始尝试吸烟。由此可见骆驼老乔的视觉吸引力。

说到金色的大 M 状，消费者一定会立刻想到麦当劳。M 只是一个字母，然而它代表着麦当劳，代表着美味、干净、舒适。摩托罗拉也以 M 为标志，但与麦当劳圆润的棱角、柔和的色调不一样，摩托罗拉的标志 M 棱角分明、双峰突出，充分体现了品牌的高科技属性。

康泰纳士集团旗下的《旅行者》杂志将新加坡航空公司（简称"新航"）评选为"世界最佳航空公司"。几乎所有的独立研究机构都认同这一结果：新航在世界前 20 位航空公司中位居榜首。新航的飞机餐很一般，座位空间也同榜单上其他 19 家航空公司一样小。新航获得消费者好评的主要原因在于开展了以情感体验为基础的推广活动，这种情感体验也包括员工的着装。新航用高质量的丝绸制服替代了以往的旧制服，服装风格和机舱设计保持一致，所有员工的装扮也保持统一的风格。空姐的制服只有两种颜色，且与新航的品牌颜色相仿。

企业不仅使产品的外观体现美，引起消费者的情感反应，而且使产品的内部也体现美，给人以深刻的印象。宝马自动变速箱的结构精巧而又严谨，超越纯粹机械体而成为一件艺术品。斯沃琪 Skin 手表的表带和表壳是透明的，消费者戴着手表时可以清楚地看到斯沃琪手表内部的机械部分和自己的皮肤。能够让消费者看到产品内部结构的还有戴森（Dyson）吸尘器，消费者在这种具有不间断吸力和不使用吸尘袋的吸尘器中，可以看到灰尘和绒毛在里面打转。这种设计在英国大获全胜。到 2001 年，戴森吸尘器在英国的销售量已占市场份额的 30%，取代了胡佛立式吸尘器的部分市场。

（二）对听觉、嗅觉、触觉的作用

在人的五官中，视觉和听觉是最重要的审美感官。许多商家在设计产品的审美功能时都会考虑其对听觉的作用，还会考虑其对嗅觉和触觉的作用。产品通过对听觉、嗅觉和触觉发生作用而产生情感反应的机制，与产品对视觉发生作用的机制一样。

产品对嗅觉的作用近年来得到广泛的重视和应用。"很久以前的一种气味可以勾起我们的情感回忆。比如说，卫生球的气味能让你回忆起祖父母温暖的怀抱，机油的气味能让你想起曾经帮助爸爸修车时的情景。"[6]英国戴尔气体公司（Dale Air Limited）就专门提供气体方面的服务，比如研制南极探险家罗伯特·福尔肯·斯科特（Robert Falcoro Scott）居住的小屋的气味、北欧海盗的气味和恐龙的气味。这家公司曾向老年照料中心吹送一些有助于引发他们记忆的味道，炉火的气息和周一早上洗衣房浓郁的肥皂香味会让他们想起很多往事。这些气味会让老年人敞开心扉，记起从前的事情，并彼此倾诉。这家公司的总裁弗兰克·奈特（Frank George Knight）说："企业都有了自己的识别标记，有了企业设计和企业形象，我们认为，企业还应该有属于自己的气味。如果走进一家银行，就会闻到银行的气味，那么，以后再闻到这种气味时，就会让你想

[6]〔美〕马丁·林斯特隆著，赵萌萌译：《感官品牌》，天津教育出版社 2011 年版，第 126 页。

艾凡达美容店

到这家银行。"[7]在全球七千余家艾凡达美容店，顾客无论踏进哪一家，都会闻到一种迎宾香味。这种香味是从薰衣草、迷迭香和葡萄籽中提炼出来的。

美国86%的消费者、欧洲69%的消费者认为新车的气味很吸引人。很多汽车公司已经从"追求车身设计和装备强大引擎"转型为"创造汽车的多感官体验"。在汽车制造厂的车间里有灌装的"新车味"。当新车离开生产线即将出厂时，工人会在汽车内部喷上这种气味，气味会持续6周左右，然后被其他气味所代替。旧款劳斯莱斯的内室有一种自然的气味，混合了木头、皮革、亚麻和羊毛的气味。但是根据现代的安全标准，这些原材料已经被泡沫和塑料代替了，劳斯莱斯通过人造的方法重现过去的气味。

20世纪90年代末，新加坡航空公司引入了斯蒂芬·佛罗里达之水，这种专为营造新航体验而设计的香水不仅作为空姐的香水，还混合在旅途中提供的热毛巾里。这是一种能使人感到安详、舒适，甚至能激发感官记忆的气味，新

[7]〔美〕帕特里克·汉伦著，冯学东译：《品牌密码》，第36页。

航的常客都说刚走到机舱口就能闻到这种气味。

由于夹杂着奶油香气的爆米花味和看电影似乎有天然的联系,芝加哥一家电影院在门口的街道边安装了排气孔,在每部电影开演前的半小时里排放爆米花味。这种神奇的气味使电影院在几分钟内座无虚席。

"随着芳香疗法的兴起(使用香味来增进健康、缓解压力与疾病、让人精神振奋),许多融入了香气的产品都卖得很好。""最近这些年中,芳香疗法产品的销售每年都增长50%左右,从20世纪90年代初开始,芳香蜡烛每年都有10%—15%的增长。有香味的衣服、针织品甚至是轮胎在日本卖得很好,一家英国公司'莫比尔轮廓'出售能够散发出玫瑰、熏衣草和香兰气味的'芳香'沙发,这种沙发的坐垫塞入了不同的香料。"[8]这种沙发卖得很贵。

至于产品对触觉的作用,最明显的例子是可口可乐瓶。1915年,厄尔·迪安(Earl R. Dean)设计了可口可乐曲线瓶。即使在黑暗中,人们通过触摸也能够辨认出所握的是可口可乐曲线瓶。这种富有曲线美的瓶子在触摸和手持时都很舒服。有人认为,如果就合理性而言,一个商店中的所有商品都应该让人去触摸。"这不仅是因为一些显而易见的实用理由,比如试试口红的深浅;而

厄尔迪安设计的
可口可乐玻璃瓶

丝芙兰专卖店

[8]〔美〕马格·戈拜著,王毅、王梦译:《情感化的品牌》,上海人民美术出版社2011年版,第132页。

且是为了更深层、更本质的原因:持有和抚弄一个物品的愉悦……一位女士在涂一支口红之前,她想知道这口红的质地,口红涂在她肌肤上是什么感觉,这支小管握在手中是什么感觉,口红的上端怎样打开,怎样闭合!"[9]丝芙兰就靠让顾客触摸抚弄和试用化妆品而创造了销售上的成功。

思考题

1. 什么是体验经济?
2. 体验经济中的设计应该采用什么策略?

阅读书目

〔美〕施密特著,刘银娜等译:《体验营销》,清华大学出版社 2004 年版。
〔美〕马格·戈拜著,王毅、王梦译:《情感化的品牌》,上海人民美术出版社 2011 年版。

[9]〔美〕马格·戈拜著,王毅、王梦译:《情感化的品牌》,第 126 页。

第十五章 从教堂到宗教

哈雷的蜕变
品牌忠诚
品牌信仰

2008年哈雷公司105周年庆典时,哈雷车主组织了30多万辆骑乘者驾驶着哈雷摩托车,从世界各地聚集到美国威斯康星州密尔沃基的哈雷公司总部,车主们特殊的服饰和风驰电掣的骑行引来行人驻足观望,场面十分壮观,令人

哈雷摩托车

哈雷品牌标志

不由得想起麦加朝觐。这不是一次普通的自驾游，而是虔诚的朝圣之旅。骑乘者像信徒一样，体验到拜谒圣地的激动和销魂，甚至感受到灵魂的洗涤和震颤。呼啸而过的风声、马达的轰鸣、酷性十足的车形与服饰结合在一起，映射出驾车人的价值观。曾经塑造过著名的哈雷摩托车手银幕形象的马龙·白兰度（Marlon Brando）、詹姆斯·迪恩（James Byron Dean）和彼得·方达（Peter Fonda）好像总是和他们在一起。

哈雷摩托车消费者组成了哈雷车主俱乐部（Harley Owners Group），成员之间分享骑乘哈雷的经验和体会。这一由哈雷企业赞助的机构迅速发展起来，成员遍布150多个国家，达100多万人。哈雷带翅膀的品牌标志成为当今世界上被其目标群纹在身上次数最多的品牌标志之一。哈雷-戴维森公司CEO沃恩·比尔斯（Vaughn Beals）和设计部门的副总裁、公司创办人的孙子威利·G.戴维森（Willie G. Davidson）经常一起参加哈雷摩托车车主集会。戴维森穿着老旧的皮夹克，头戴维京头盔，头发又乱又长，络腮胡子半遮半掩了他的脸，一副中年嬉皮士的形象。著名影星施瓦辛格（Arnold Schwarzenegger）、F1方程式

冠军车手舒马赫（Michael Schumacher）等，都是哈雷摩托的忠实粉丝。马尔科姆·福布斯（Malcolm Forbes）48岁时才第一次邂逅哈雷摩托，一生购进100多辆哈雷摩托，他有一个愿望：驾乘他最热爱的热气球和哈雷摩托环游世界。在很多哈雷迷的心目中，哈雷是他们的精神图腾，是一种宗教。

教堂是物质的、有形的，宗教是精神的、无形的，宗教的力量要远远大于教堂。设计师的最大目标是要把产品做成宗教。"归根到底，顶级品牌密钥最终提出的一个问题是：你只是希望打造一项货架上稀松平常的产品或服务，还是想成为文化中的一个不可或缺的、众人期盼的组成部分？"不能只是建造一座教堂，而应该创造一门宗教。[1] "一个品牌应该努力制造一种和消费者之间的'亲缘关系'，类似于球迷的那种狂热，甚至从某种程度上说，像一种宗教信仰。"[2] "乍看之下，品牌和宗教似乎是一个奇怪的、不协调的组合。但是经过进一步研究，会发现两者之间的关系紧密到你无法想象。"[3]

一　哈雷的蜕变

1903年，哈雷（William S. Harley）和戴维森兄弟（Davidson brothers）以法国De Dian公司出产的一种机车为基础，拼出了自己的第一辆摩托车。后来，哈雷摩托车以独特的设计风靡于世，被认为是最具有男性气概的品牌。它的男性气概体现在线条硬朗，体积硕大，车轮厚重，车身超长，车重300多斤，秉承裸露的美学原则——侧板、挡泥板都被拆除，能裸露的钢铁和金属尽量裸露——接近汽车的大排气量大油门使引擎发出威猛的低吼声，还有低陷的皮座椅、高扬的把手、纯金属的坚硬质地和炫目的色彩，甚至烫人的排气管。这些使它迅速成为美国年轻人梦寐以求的对象。在20世纪60年代初，它击败所有的竞争对手，占有美国摩托车市场70%的份额。

[1]〔美〕帕特里克·汉伦著，冯学东译：《品牌密码》，第181页。
[2]〔美〕马丁·汉林斯特隆著，赵萌萌译：《感官品牌》，第8页。
[3]同上书，第153页。

然而，20 世纪 60 年代末，日本的本田、雅马哈、铃木和川崎四家公司在美国市场上大量出售重量轻、价格便宜、质量更好的摩托车，造成哈雷-戴维森公司巨额亏损，濒于破产。在短短 5 年间，美国整个摩托车市场比过去数十年的规模增长了好几倍，但是，哈雷的份额降至只有 5%，到 80 年代初更是降至 3%。1982 年，美国政府对进口摩托车征收的关税从 4% 提高到 45%，这使哈雷-戴维森公司赢得了喘息的机会。针对新的市场需求，哈雷-戴维森公司扩展了高价位重型摩托车的种类。1989 年，最大的重型"胖小子"上市，该车配有 80 立方英寸的双 V 引擎，最高时速可达 150 英里。到 1991 年，哈雷已有 20 种不同的车型，价位从 4500 美元到 1.5 万美元不等。哈雷摩托车在 1989 年重新登上产业界龙头的地位，占有超重型摩托车 60% 的市场份额。2002 年 1 月 7 日出版的《福布斯》杂志授予哈雷公司"2001 年年度最佳公司"的称号。自从 1996 年公开上市以来，哈雷的股价已经增长了 15000%，就算是被公认为

普京总统在莫斯科领骑哈雷摩托车

美国企业典范的通用电气公司，股价也不过增长了1050%而已。

哈雷摩托车原来的公众形象总是让人联想起抽大麻、喝啤酒、追女人、全身刺青、身穿皮衣的骑手。公司决定通过妥善的方案，使哈雷回到棒球、热狗及苹果派之类的产品形象轨道上。它吸引了新的消费族群，如银行家、医生、律师及娱乐界人士。他们购买了哈雷摩托车，加入了哈雷车主俱乐部，被称为"红宝石族"（rubbies），即富有的都市骑士。《华尔街日报》1990年的人口统计资料显示："现今的哈雷摩托车购买者中，每三人就有一人是专业人士或管理人员；购买者中将近60%的人上过大学，比1984年的45%要高一些。他们的平均年龄是35岁，平均收入从5年前的3.6万美元激增至4.5万美元。"[4]从20世纪90年代初期至2002年，驾驶哈雷摩托车的女车手的人数几乎增加了一倍，已占总人数的12%左右。

由于哈雷摩托车的时速较快，必须有必要的行头来保护骑手。从1920年起，哈雷-戴维森公司开始销售专为车手驾驶和休闲时穿着而设计的服饰，如印有图案的皮夹克、弹性紧身皮裤、马甲、衬衣、眼镜、头盔、皮带、皮靴、小围巾、短手套等。这些本来都是功能性产品，后来成为具有情感性的哈雷摩托车服饰。

哈雷将标识的使用权授予全球180多家制造商，而且授权的产品众多，包括皮夹克、古龙水、珠宝，甚至睡衣、床单、毛巾、女性内衣裤、小朋友玩具等。这时也逐渐形成了一种哈雷服饰风格。许多高级时装设计师如唐娜泰拉·范思哲（Donatella Versace）、让·保罗·戈尔捷（Jean Paul Gaultier）、汤姆·福特（Tom Ford）和卡尔·拉格菲尔德（Karl Largerfeld）等都从哈雷摩托车和哈雷骑手身上汲取过灵感。在哈雷风格服饰中，铆钉的装饰效果体现了前卫特点，突出了狂野、速度与力量。双排扣的皮夹克或风衣、多处运用拉链的袖口和衣身，使身着哈雷风格服饰的女孩显得神采奕奕。

哈雷代表一种生活方式，从摩托车本身、与哈雷有关的商品到狂热者身体

[4]〔美〕罗伯特·F.哈特雷著，蔡升桂、徐健译：《企业管理经典案例》，人民邮电出版社2008年版，第212—213页。

各种哈雷服饰

上的哈雷纹身，消费者把哈雷看作一种身份标识。哈雷的网页上写道："假定时间描绘出了一幅画卷——这幅画代表了你在地球上的全部生活，你就需要问问自己希望成为什么样的人呢？是一个脸色苍白、整天对着电脑在办公室里忙忙碌碌的人呢？还是一个身穿酷装骑着哈雷车的冒险主义者呢？你可以选择，但是决定要迅速。"[5]

二　品牌忠诚

品牌忠诚对现今企业的生存和发展起着极其重要的作用。据美国世界大型企业联合会的研究，被调查的 550 名首席执行官中，45% 的人认为消费者忠

[5]〔美〕施密特著，刘银娜等译：《体验营销》，第 64 页。

诚是企业首要的战略问题。[6]所谓品牌忠诚，指消费者对于某一品牌的坚定承诺。品牌忠诚度由三个指标构成：整体满意度；在需要时，继续购买的可能性；向别人推荐的可能性。"向别人推荐的可能性"指的是口碑传播，这对提升品牌的知名度、增加品牌产品的购买频次都有重要作用。哈根达斯品牌创建于1961年，然而在头30年中没有做过广告，主要由于口碑传播的效果而流行起来，它的第一个广告一直到1991年才出现。

品牌忠诚表明消费者不仅满意品牌产品的功能，而且在情感上和品牌产品产生了密切的联系。"情感总是会战胜功能的，即使是在那些最常用或者最普遍的产品上。"[7]在斯堪的纳维亚半岛，一家提供外送服务的冰激凌公司为了加强消费者与Hjem-IS品牌冰激凌的联系，要求外送员开着一辆蓝色的小面包车在社区里兜圈时摇铃，从而把巴甫洛夫的条件反射原理的应用提升到了新的层次。30年过去了，有50%的人已经将铃声和冰激凌建立了联系——不是任何一种冰激凌，仅仅是Hjem-IS这个品牌的冰激凌。这种联系是一种情感联系，消费者已经视这种冰激凌为每日不可或缺的朋友。

品牌忠诚能够给企业带来巨大的经济效益，这首先表现在消费者的重复购买上。根据帕累托法则（以发现它的数学家维弗雷多·帕累托［Vilfredo Pareto］的名字命名），大约80%的时间你可能只穿你所有衣服的20%，可能只听你所有CD中的20%。这个80/20法则就是帕累托法则，它可以运用到生活和经济活动的各个方面，而且有着不同寻常的精确性。一个公司80%的业务通常在20%的客户中进行，80%的利润来源于20%的顾客。而具有品牌忠诚度的顾客都在这20%的顾客之内。

现代营销学之父科特勒（Philip Kotler）认为："品牌忠诚度指的是一个公司拥有无需花费高额成本便可以有效维护的固定消费者群体，这个群体不会因为竞争对手的推广活动而轻易地改变购买决策。"[8]哈佛商学院的研究报告显

[6]〔美〕尼克·雷登著，李中译：《品牌运营与企业利润》，机械工业出版社2007年版，第22页。
[7]〔美〕艾伦·亚当森著，姜德义译：《品牌简单之道》，第51页。
[8]〔美〕菲利普·科特勒、〔德〕瓦得马·弗沃德著，李戎译：《要素品牌战略》，复旦大学出版社2010年版，第228页。

示：多次光顾的顾客比初次登门者可为企业多带来 20%—35% 的利润；固定顾客数量每增长 5%，企业的利润就增加 25%—95%。一个老顾客比一个新顾客可为企业多带来 20%—85% 的利润。

三 品牌信仰

品牌信仰指消费者对品牌的依恋达到痴迷的程度，犹如信徒对待宗教一样。它是品牌建设中的最高境界，意味着消费者对品牌的情感达到极致状态。有些品牌从主流宗教中汲取养料，努力与庞大的消费群体之间建立更加牢固的情感联系。为了使一个品牌从传统的"忠诚"级别上升到类似"宗教膜拜"的信仰地位，可以采取若干措施。

第一，归属感。"任何一种宗教都能营造出一个虚拟社区。作为这个社区的核心，信仰把成员们召集在一起，制造强大的归属感。"[9]品牌消费者也可以组成品牌社区。品牌社区其实就是以消费者为中心的一个关系网，它的存在意义在于消费者对品牌的体验。品牌社区从存在形态上可以分为实体品牌社区和虚拟品牌社区，后者又称为在线品牌社区。品牌社区能够使它的成员形成一种归属感。

为了与可口可乐进行竞争，百事可乐多次对消费者做过蒙目测试，测试结果表明，消费者一致认为百事可乐的口感优于可口可乐。针对这种情况，1984 年可口可乐公司对 20 万消费者做了一次味觉调研，决定花费巨资研制新配方。受试者一致认为，新配方的口感比原来的可口可乐好。于是，可口可乐公司推出了新可口可乐。这是 90 年中可口可乐第一次改变配方。这一改革令很多可口可乐迷大为惊恐。可口可乐品牌社区组织了抗议群体，还招募了 10 万名成员一起抵制新可乐，甚至为老口味的可乐写了歌。在 1985 年亚特兰大市中心的游行中，抗议者们手拿标语："我们要的是真实。""如果改变了配方，我们

[9]〔美〕马丁·林斯特隆著，赵萌萌译：《感官品牌》，第 164 页。

的孩子将永远不知道何为可乐。"终于，老可乐在1985年7月11日重归市场，这场历时79天的"可乐之战"落下了帷幕。这表明，新可口可乐会使可口可乐品牌社区成员丧失归属感。

第二，布道。布道是宗教活动的重要内容，它向人们灌输信仰。布道者往往把优美的言词和思想内容相结合，以便听众接受言词中所蕴含的思想，从而形成信仰。品牌宣传不能像布道那样长篇大论、层层剖析，但是可以把其蕴含的内容以最精粹的词语传达给消费者，把一个词、一句话从一个人传到另一个人，从一个大洲传到另一个大洲，口耳相传，世代沿袭。为此，有些公司把口号附加到品牌名称和标志上。例如，马自达这一名称本身不能让人产生多少联想，但是，它的口号"感觉真不错"则集中反映了马自达汽车在驾驶舒适感方面的定位策略。微软的口号是"让一切都有意义"，旅行者公司的口号是"在大伞底下，你会更好"，雪佛兰的口号是"美国心跳"。口号可以强化品牌或标志，夏普的口号"夏普产品来自智慧的结晶"重复体现了品牌名称。口号也能够创造无形的资产，美国电话电报公司的口号"伸出你的双臂，拥抱对方"让人联想到温馨和亲密。

品牌除提出口号外，也"应当力争在消费者心目中形成一个词语"[10]。例如，奔驰使人想起"声望"。消费者也许会把昂贵的、德国的、工艺先进的、可靠的等特征同奔驰联系在一起，但是，它与其他产品核心的区别在于声望。兰博基尼是昂贵的，奥迪是德国的，本田是工艺先进的，丰田是可靠的，但是这些品牌中没有一个能够传达出奔驰的"声望"。在消费者的心目中，沃尔沃的词语是安全，宝马的词语是动力，联邦快递的词语是隔夜送达。

第三，感官诉求。感官诉求指宗教和品牌都需要通过感性形象诉诸人们的视觉和听觉，品牌还要诉诸人们的嗅觉和触觉。哈雷摩托车不仅以其庞大威猛的体积诉诸人们的视觉，而且以其巨大的轰鸣声诉诸人们的听觉。"发动机的'轰轰'声已经成为哈雷品牌的同义词。1996年，哈雷把雅马哈和丰田汽车告上法庭，理由是对方侵占哈雷声音的商标权。虽然哈雷发动机的声音并不合乎

[10]〔美〕阿尔·里斯、劳拉·里斯著，周安柱、储文胜、梅清豪译：《品牌22律》，上海人民出版社2004年版，第49页。

商标保护法的条例，但这个声音对哈雷的支持者来说，相对于做弥撒时的第一声风笛在虔诚的天主教徒心目中的地位。"[11]

第四，神秘感。宗教中很多事物有神秘感，品牌中有些因素也有神秘感，品牌中的一些未知因素和已知因素一样让人着迷。据说在可口可乐的历史上，只有8个人得到过秘方，而现在只有两个人还活着。这个秘密配方关系到一个名为7X的成分，它是水果、油脂、香料的混合物，也是制造可乐独特味觉的关键成分。1997年，印度政府曾要挟可口可乐交出配方，但可口可乐方面宣称，宁愿放弃印度市场也不会公布配方。同样，也没有几个人知道肯德基的配方。没有人真正知道，桑德斯上校在去世前是否公布了肯德基的炸鸡配方，而且上校的房子也卖了。新房主曾声称找到了秘方并打算付诸实践，几乎所有人都相信了他。"品牌能创造的神秘感越强，它被追捧的几率就越高。"[12]

思考题

1. 谈谈你对品牌忠诚的理解。
2. 谈谈你对品牌信仰的理解。

阅读书目

〔美〕帕特里克·汉伦著，冯学东译：《品牌密码》，机械工业出版社2007年版。
〔美〕马丁·林斯特隆著，赵萌萌译：《感官品牌》，天津教育出版社2011年版。

[11]〔美〕马丁·林斯特隆著，赵萌萌译：《感官品牌》，第175页。
[12] 同上书，第179页。

后记

本书是笔者和其他作者撰写的《艺术设计概论》的精编本。《艺术设计概论》于2012年由北京大学出版社出版，2014年被教育部评为"十二五"规划教材，已经印刷了6次。本书对《艺术设计概论》做了很大改动。

本书在撰写的过程中，坚持"教师好用，学生好学"的原则，将有关的设计基础性知识梳理、切换成十五个教学单元，恰好与一个学期的教学时数和进度要求相吻合，以便于授课教师备课和上课。

为了做到"教师好用，学生好学"，笔者努力追求学术性和趣味性的统一。讲授设计理论时，从具体的事实出发，不在抽象的概念里兜圈子，尽量少用佶屈聱牙的术语，努力带给学生具体的、生动的感悟，使内容具有感性魅力。教学实践证明，学生不喜欢僵化板滞、空洞抽象、脱离实际的教材。设计理论类教材也要生动活泼、亲切可人，而不要摆出一副高高在上的面孔。

除了学术性和趣味性的统一外，一定的文采也是不可或缺的。文采不仅仅是修辞问题，它是情感的自然流露和抒发。设计理论教材的撰写不是冷冰冰的技术操作，笔者是带着感情来撰写这本书的，写作过程中感到过某种激动。

根据世界贸易组织统计，2013年我国首次成为世界第一大货物贸易国，进出口总额为4.16万亿美元，其中出口为2.21万亿美元，两者均超过了美国，中国制造已经遍布全球。我国是世界上最大的服装出口国，然而没有一种服装能够像皮尔·卡丹那样著名；我国是世界上最大的家具出口国，然而没有一种

家具能够像宜家那样著名；我国是世界上最大的鞋类出口国，中国制造的鞋类产品占据了世界市场60%的份额，然而没有一种鞋能够像耐克那样著名；我国是世界上最大的玩具出口国，然而没有一种玩具能够像芭比娃娃那样不停地向全世界叙述着本国故事；钱江、嘉陵是我国著名的摩托车品牌，然而它们都不能像哈雷那样成为摩托车族心中的精神图腾。在这方面，中国设计大有可为，却又任重道远。但愿本书能够成为期盼中国设计的一缕深情的目光，成为呼唤中国设计的一声急切的呐喊，成为终将到来的中国设计潮流中一朵奋勇争先的浪花。

本书第四章"现代主义设计的两大体系"、第八章"后现代设计的崛起"和第十一章"绿色设计和人性化设计"在写作过程中，分别参考了《艺术设计概论》的第五章"现代主义艺术设计的两大体系"（季欣撰写）、第六章"后现代艺术设计的崛起"（刘子川撰写）和第九章"绿色设计和人性化设计"（许佳撰写）。中南大学王伟博士曾经组织有关人员为《艺术设计概论》制作了精美的课件，这次他又为本书精心配图。在此向他们表示衷心的感谢。

凌继尧

2015年1月

"博雅大学堂·设计学专业规划教材"架构

为促进设计学科教学的繁荣和发展，北京大学出版社特邀请东南大学艺术学院凌继尧教授主编一套"博雅大学堂·设计学专业规划教材"，涵括基础/共同课、视觉传达设计、环境艺术设计、工业设计/产品设计、动漫设计/多媒体设计五个设计专业。每本书均邀请设计领域的一流专家、学者或有教学特色的中青年骨干教师撰写，深入浅出，注重实用性，并配有相关的教学课件，希望能借此推动设计教学的发展，方便相关院校老师的教学。

1. **基础/共同课系列**

设计美学概论、设计概论、中国设计史、西方设计史、设计基础、设计速写、设计素描、设计色彩、设计思维、设计表达、设计管理、设计鉴赏、设计心理学

2. **视觉传达设计系列**

平面设计概论、图形创意、摄影基础、字体设计、版式设计、图形设计、标志设计、VI设计、品牌设计、包装设计、广告设计、书籍装帧设计、招贴设计、手绘插图设计

3. **环境艺术设计系列**

环境艺术设计概论、城市规划设计、景观设计、公共艺术设计、展示设计、室内设计、居室空间设计、商业空间设计、办公空间设计、照明设计、建筑设计初步、建筑设计、建筑图的表达与绘制、环境手绘图表现技法、环境效果图表现技法、装饰材料与构造、材料与施工、人体工程学

4. 工业设计/产品设计系列

工业设计概论、工业设计原理、工业设计史、工业设计工程学、工业设计制图、产品设计、产品设计创意表达、产品设计程序与方法、产品形态设计、产品模型制作、产品设计手绘表现技法、产品设计材料与工艺、用户体验设计、家具设计、人机工程学

5. 动漫设计/多媒体设计系列

动漫概论、二维动画基础、三维动画基础、动漫技法、动漫运动规律、动漫剧本创作、动漫动作设计、动漫造型设计、动漫场景设计、影视特效、影视后期合成、网页设计、信息设计、互动设计

《设计概论》教学课件申请表

尊敬的老师,您好!

我们制作了与《设计概论》配套使用的教学课件,以方便您的教学。在您确认将本书作为指定教材后,请您填好以下表格(可复印),并盖上系办公室的公章,回寄给我们,或者给我们的教师服务邮箱 907067241@qq.com 写信,我们将向您发送电子版的申请表,填写完整后发送回教师服务邮箱,之后我们将免费向您提供该书的教学课件。我们愿以真诚的服务回报您对北京大学出版社的关心和支持!

您的姓名		您所在的院系	
您所讲授的课程名称			
每学期学生人数	_____人 _____年级 _____学时		
课程的类型(请在相应方框上画"√")	☐ 全校公选课 ☐ 院系专业必修课 ☐ 其他 _____		
您目前采用的教材	作者_____ 书名_____ 出版社_____		
您准备何时采用此书授课			
您的联系地址和邮编			
您的电话(必填)			
E-mail(必填)			
目前主要教学专业			
科研方向(必填)			
您对本书的建议	系办公室 盖 章		

我们的联系方式:
北京市海淀区成府路 205 号北京大学文史哲事业部 艺术组
邮编:100871 电话:010-62755910 传真:010-62556201
教师服务邮箱:907067241@qq.com QQ 群号:230698517
网址:http://www.pupbook.com